한옥의 향기

한옥의 향기

첫판 1쇄 발행 2000년 9월 10일
첫판 6쇄 발행 2015년 1월 10일

글 신영훈 · 사진 김대벽
펴낸이 김남석

펴낸곳 (주)대원사
140-190 서울 용산구 후암동 358-17
편집부 / 전화(02)757-6711
영업부 / 전화(02)757-6717 팩스(02)775-8043
등록번호 제3-191호
http://www.daewonsa.co.kr

값 21,000원

ISBN 978-89-369-0958-1 03600

＊잘못 만들어진 책은 바꾸어 드립니다.

한옥의 향기

신영훈 글 · 김대벽 사진

대원사

벌써 많은 세월이 흘렀다. 그때만 해도 여성잡지에서 한옥을 다루는 예가 드물었다. 『행복이 가득한 집』의 이영혜 사장이 좀 만나잔다. '민학회'에서 한국 기층문화를 함께 탐구하던 처지여서 그날 얘기는 쉽게 마무리되었다. 그래서 연재가 시작되었고 몇 년 계속되었는데 「한국의 종가집」도 하였고 「삶터」 이야기도 하고 「목수의 집구경 완보」도 연재하였다.

그 작업 이전에 『동아약보』에도 「한국의 삶터」를 연재하였다. 양쪽 다 김대벽 선생의 사진이 글을 빛내 주었다. 김선생 아니고는 찍을 수 없는 사진이 독자들에게 제공되었고 상당한 인기를 누렸다는 소식을 편집자에게서 들었다.

김대벽 선생과 함께 연재를 시작하였다 하면 몇십 회가 계속되는 것이 보통이다. 『교육월보』의 「역사기행」도 60회를 넘겼다. 그만큼 김선생의 사진이 정감 어려서 한옥이나 한국 문화에 관심 있는 분들에게 호감을 샀다. 그런 사진에 좀 긴 사진 설명을 달면 글이 한 편 되는, 그런 방향에서 우리들의 연재는 지속되었다.

김대벽 선생 사진에는 사람의 훈기가 담겼다. 한옥의 친근감이 그로 인하여 한층 돋보였고 사는 사람 스스로도 우리집이 그렇게 잘생겼는지 몰랐었다고 실토를 하였다.

한옥에서 향기가 발산되었다. 우리 선조들이 함축시킨 지혜와 식견이 터전을 이룬 한옥에서 우러나오는 향기가 사진을 통하여 구체화되었던 것이다.

연재한 일부를 간추려 따로 책을 한 권 구성해 보자는 제의가 대원사大圓社에서 들어왔다. 구슬을 꿰어야 가치가 있지 않겠냐는 권유에 따라 책을 만들기로 결정하고 글을 들여다보니 미흡한 점이 하나 둘이 아니다. 그렇다고 무

턱대고 고치기도 어렵다. 당시에는 가서 보고 돌아오자마자 글을 썼던 것이어서 현장감이 짙다. 글을 고치면 자칫 그런 현장감을 다치기 쉽겠다. 그 점이 아까웠다. 설혹 좀 중복되는 말이 있더라도 흔쾌히 이해하여 주실 것으로 믿고 용감하게 원문 그대로 편집하기로 하였다.

그런데 문제는 또 있었다. 연재한 순서대로 그냥 싣느냐, 아니면 새로 분류해야 하느냐는 점이 대두되었다. 연재는 전혀 무작위여서 발길 닿는 대로 순례하였었다. 이번에도 그렇게 하느냐 약간의 정돈을 시도하느냐를 두고 고심하다가, 대체적인 창건 연대를 편년하고 그에 준하여 편집하기로 정하였다. 그러나 창건 연대를 정확히 아는 건물을 제외하면 어디쯤에 삽입해야 하는지가 막연할 수밖에 없어, 역시 무작위에 가깝도록 순서를 정하는 것으로 방침을 삼았다.

한옥은 같은 집이 거의 없을 정도이다. 순례를 통하여 그 점을 한 번 더 절실히 깨닫고 있다. 그만큼 한옥이 개성적이란 의미가 된다. 그래서 집구경이 재미를 더한다. 아주 편하게 함께 집구경 다니신다는 의미에서 이 책과 동행하였으면 좋겠다.

이 책을 만드는 데 애써 주신 여러분에게 감사 드리고, 전에 잡지에 연재하는 데 힘을 기울여 주신 그분들과 배치도를 새롭게 그려 준 김도경金度慶 박사에게도 감사를 드린다. 고맙습니다.

2000년 6월 푸른 녹음이 방창한 한옥의 그늘에서 木壽 申榮勳

차 례

한옥의 향기

고불 맹사성의 옛집, 맹씨행단

맹고불댁의 초기 형태는 맨바닥의 상류 주택에 해당하는 집으로 구조되었다. 그것이 시류에 따라 방과 대청이 구비되는 시설로 개조되었던 것이다. 그러면서 집의 뼈대를 다 바꿀 수는 없으므로 맨바닥 집바탕에 구들과 마루를 받아들이는 자세를 취하였다. 따라서 이 집의 구조에서 상대上代의 살림집의 유형을 찾아낼 수 있는 흔적들을 점고해 볼 수 있다.

강호江湖에 봄이 드니 미친 흥興이 절로 난다
탁료계변濁醪溪邊에 금린어錦鱗魚 안주安酒 삼고
이 몸이 한가閑暇하옴도 역군은亦君恩이샷다

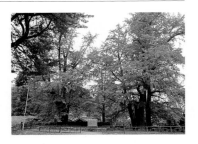

맹고불이 어렸을 때 심었다고 전하는 은행나무

국내 옛 살림집 중 가장 오래된 것으로 첫손에 꼽히는 집이 온양에 있다. 충청남도 아산牙山군 배방排芳면 중中리의 맹씨행단(孟氏杏壇, 사적 제109호)이 그곳이다. 조선조 초기에 명재상으로 이름을 떨치고 조선조 600년 동안 청백리의 사표가 된 고불古佛 맹사성(孟思誠, 1360~1438년) 그 어른의 집이다.

집 울타리 안에 거대한 은행나무 두 그루가 있어 후인들은 행단이라 불렀다. 은행나무가 있는 집이란 별호이다. 이 은행나무는 맹고불이 어렸을 때 심은 것이라고 전한다.

이 집은 원래 고려 말의 명장인 최영(崔瑩, 1316~1388년) 장군의 소유였다고 한다. 최영은 고려 충숙왕 때에 태어나서 창왕이 즉위하던 1388년에 별세하였으므로 이 집은 1300년대의 건물에 해당한다.

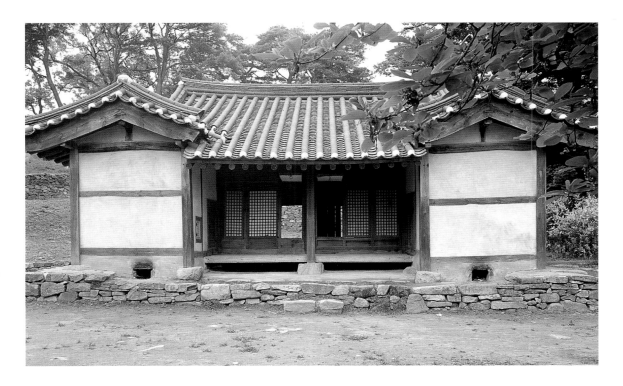

맹씨행단의 전경

맹고불은 고려 공민왕 9년(1360)에 개성(開城, 고려의 서울 개경開京)에서 태어났다. 아버지는 희도希道공이고 어머니는 흥양 조씨이다. 고불의 나이 다섯 살 때쯤에 아버지는 충남 한산韓山으로 이사갔다가 아산으로 옮긴다. 고불은 열 살에 어머니를 여의나 꿋꿋이 자란다. 최영 장군댁 이웃에서 살고 있었다. 최장군댁 밭에는 배나무가 있었다. 잘 익은 배가 탐스러웠다. 동리 아이들과 배나무에 올라가 배를 따먹다가 최영 장군에게 들켰다. 다른 꼬마들은 다 도망쳤으나 고불만은 의연한 자세였다. 최영이 감탄하고 바라보니 마치 꿈에서 보았던 소년과 닮았다. 그의 영특함을 깨닫고 '장차 이 아이는 크게 될 것이다' 하고 후에 매파를 놓아 손녀와 혼약을 맺고, 어여삐 여기는 손주사위를 위하여 그의 집을 주었다.

고불은 양촌陽村 권근(權近, 1352~1409년)에게서 글을 익힌다. 권근이 고

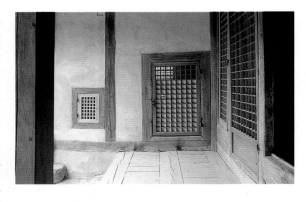

불의 아버지 희도공의 후배여서 열심히 가르치기도 했
지만, 고불의 학문은 일취월장하여 시문, 역사, 경제, 지
리 등에도 조예가 깊었으며, 음악에도 소질이 있었다. 뒷
날 여러 가지 저서를 남긴 것도 이런 지식이 있어서이다.

고불은 27세에 과거에 급제한다. 고려 말 우왕 12년
(1386)의 과거에 응시하여 문과에 장원급제한 것이다.
고려 말의 난세가 계속되던 시절이었다. 혁명이 일어난
다. 고려조정을 무너뜨리고 조선조를 개국한다. 새 정부
에 용납되어 고불은 조선조에서 수원판관水原判官의 벼슬을 한다.

뒷마루에서 본 왼쪽 날개의 창

48세 되던 해인 태종 7년(1407)에 고불은 명나라에 간다. 세자를 모시고 시
종관侍從官으로 다녀온다. 그의 능력이 인정되어 한성부윤漢城府尹의 벼슬
을 받는다. 53세인 태종 12년(1412)에는 풍해도豊海道의 관찰사가 되어 외직
에 나간다. 이때 그의 음악적 재질을 인정받아 박연(朴堧, 1378∼1458년)과 더
불어 음악을 정리한다.

56세에 고불은 예조판서가 된다. 태종 15년(1415)이다. 예문관 대제학을 겸
임한다. 이듬해엔 호조판서가 된다. 그 이듬해엔 아버지가 84세의 천수로 돌
아가셨고 고불은 공조판서가 된다. 세종이 등극하면서 고불을 이조판서에 서
임한다. 인사를 쇄신하여 국가기반을 다져야겠다는 세종의 의지를 실천하기
위함이었다.

66세에 성절사聖節使로 명나라에 다녀온다. 또 문신으로는 최초로 삼군도
진무三軍都鎭撫가 된다. 68세에 우의정이 되었다. 이날 황희黃喜는 좌의정으
로 임명된다.

71세에 「아악보雅樂譜」를 완성하고 72세에 『태종실록太宗實錄』을 감수하
였다. 그해에 좌의정이 된다. 73세에 『신찬팔도지리지新撰八道地理志』를 편
찬하고 「관천정가사觀天庭歌詞」를 지어 임금께 바쳤다. 이때엔 관습도감慣
習都監의 제조提調를 겸임하였다.

고불은 이따금 시골집에 다녀오곤 하였다. 서울漢陽에서 온양까지 유유히 소를 타고 다니기를 즐겨하였다. 농군 같은 소박한 차림으로 검은 황소를 타고 가면 백성들이 '고불이 소 타고 간다' 고 하며 친근한 마음을 품었다.

어느 때인가도 맹고불은 늘 하던 대로 검은 황소를 타고 고향에 가고 있었다. 한 고을의 수령이 소문을 들었다. 정승 한 분이 고을을 지나갈 것이라는 첩보였다. 잘 보여 출세할 기회를 잡아야겠다고 생각한 그는 모든 준비를 하고 지키고 서서 정승의 행차가 오기만을 기다리고 있었다. 기다려도 정승의 행차는 오지 않는데 느닷없이 백토 깔아 정갈하게 다듬은 큰길로 검은 소 탄 늙은이가 지나간다. 정승 행차를 눈이 빠지도록 기다리던 수령은 화가 났다. 아직 나이도 생각도 어린 젊은 수령은 늙은이에게 화풀이를 하였다. 수령의 실수였다. 마침 알아보는 이가 있어 소 탄 늙은이가 맹사성 정승임을 수령에게 귀띔하였다. 기절할 듯이 놀란 수령은 당장 위기를 모면하려 그 자리를 피해 도망하였다. 급한 마음에 돌볼 사이 없이 뛰다가 허리에 차고 있던 관인官印을 그만 연못에 빠뜨리고 말았다. 뒷사람들은 그 수령의 경박하고 교만 방자함을 경계하여 이 못을 인침연印沈淵이라 부르며 삼갔다.

맹씨행단에 황희와 허조許稠의 두 정승이 예방하였다. 세 정승이 한자리에 모였다. 그들은 기념으로 각각 세 그루씩의 느티나무槐木를 심었다. 거기를 구귀정九槐亭이라 부르고 또 삼상평三相評이라 하였다.

고불은 고려 말, 조선조 초기의 여러 임금을 섬긴다. 정치적으로도 비교적 평탄하여 태종의 사위 조대림趙大臨을 국문한 일로 태종의 노여움을 사 한주韓州에 귀양갔던 일말고는 큰 파탄이나 시련이 없었다. 그의 시조 「강호사시가江湖四時歌」는 그런 처지를 노래한 듯 '역군은이샷다' 의 환희를 읊고 있다.

강호江湖에 겨월이 드니 눈 기픠 자히 남다
삿갓 빗기 쓰고 누역으로 오슬 삼아
이 몸이 칩디 아니하옴도 역군은亦君恩이샷다

고불은 세종 20년(1438)에 작고한다. 79세의 고령이었다. 세종은 그에게 문정文貞이라는 시호를 내렸다. 실로 난세를 겪고 태평성대를 이룩하여 국가 발전의 터전을 닦은 큰 재목으로 황희와 쌍벽을 이룬 명신名臣이었다.

고불이 서거하자 그가 생전에 아끼어 타고 다니던 검은 소가 애통해 하면서 사흘을 굶더니 죽었다. 따로 소의 무덤을 마련하고 해마다 벌초해 주는 일이 비롯되었는데 그 일은 지금도 계속되고 있다. 이 검은 소의 무덤을 흑린우총黑麟牛塚이라 부른다.

행단은 나지막한 언덕을 의지한 자리에 터전을 잡았다. 오봉산五峰山 줄기이다. 좌청룡 형세는 아미형사峨嵋形砂로 단정하게 뻗었고 우백호는 웅장한 기세로 형국을 감쌌다. 앞산이 배방산인데 산 아래 넓은 터전으로 개울이 흘러간다. 배산임수의 명당 조건을 두루 갖추었다.

소나무 뒷동산 아래 H자형 평면의 집이 옛 안채(正寢, 제사를 지내는 몸채의 방)이다. 원래 부엌 2칸이 딸려 있었던 것을 1970년도인가 수리할 때 헐어 버렸다. 안채에서 부엌을 헐어 내니 사람이 살 수 없어 그때 따로 고직사 짓고 후손들은 나가 살게 되었다. 그 바람에 안채는 지금처럼 빈 집이 되었다.

옛날엔 안채 앞쪽으로 행랑채가 있었다. 행랑채는 높이 쌓은 석축에 자리잡고 있었다. 행랑채와 사당을 잇는 낮은 샛담이 안채 동편에 있었고 일각문一角門이 하나 있어 사랑채로 나가게 되었다. 사랑채 옆에 은행나무 두 그루가 서 있다. 그리고 뚝 떨어져 대문간채가 있다.

주목되는 집은 안채이다. 고불의 후손인 소위장군昭威將軍 맹석준孟碩俊이 성종 13년(1482) 10월에 안채를 중수하였다. 또 인조 10년(1632) 8월에도 다시 중수한다.

이때 기록에 "처음에는 손좌巽坐로 있었으나 개수한 뒤로는 계향癸向이 되었다"고 하였다. 대폭적인 개수였나 보다. 이 좌향의 변동은 집을 해체하지 않고는 가능하지 않은 일인데 그렇게까지 한 까닭이 무엇인지는 기록되어 있지 않다.

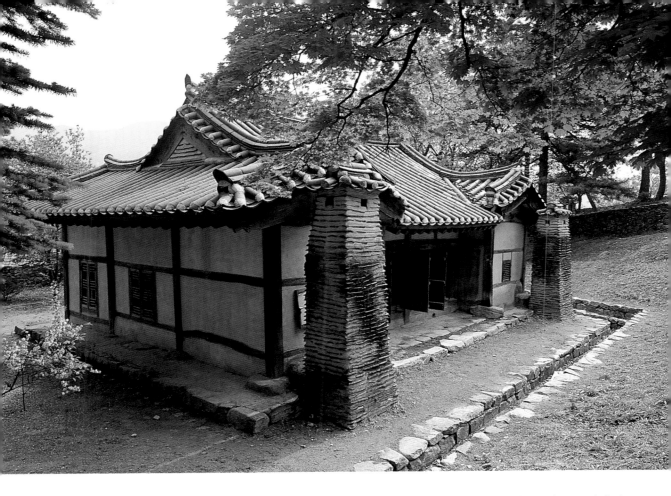

H자형으로 구성된 정침의 뒤편 모습이다. 굴뚝은 후대에 만들어졌다.

그 후에 또 중수한 일이 있고 1929년에도 중수한 바 있었으며, 1964년에 사적 제109호로 지정된 뒤로도 수리를 하였다.

중수공사가 거듭되면서 원형이 손상되어 이 건물을 고려 말의 집이라 하기는 어려울지 모르나 가구架構된 법식이나 기법에서 또는 집의 평면 구성에서 상대上代의 자취를 볼 수 있어 아직도 고려 말의 성격을 지녔다고 해도 큰 무리는 없을 것 같다.

안채 H자형 평면 구성이나 지붕 형태는 고식에 속한다. H자형은 ㅂ자형이나, ㅌ자형과 연관되는데 H자형은 넓은 들이 있는 평야의 지역에서 흔히 구

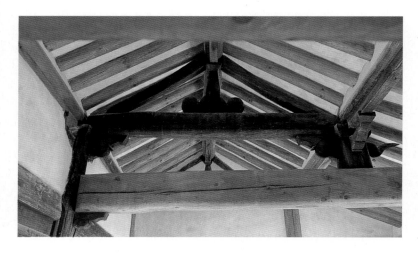

조된다. 산곡간山谷間형으로 폐쇄적인 성격을 지닌 평면과 대조되는 유형이다. H자형 집은 충청도, 전라도와 경상도의 선산善山 지방에서 그 유례를 찾을 수 있는데 조사된 집들의 대부분은 조선조 중기 이전의 유구들이다. 상주尙州의 낙동강 유역에도 이런 평면의 집이 있다. 조趙씨댁인데 이 집은 백제 고토에서 발생하여 발달한 유형이라는 양청凉廳형에 흡사하다고 말한다. 이웃의 본격적인 다락집형인 양진당養眞堂을 지은 목수가 이 조씨댁도 지었다 하므로 같은 계통의 집이라고 할 수 있는데, 이 조씨댁은 매우 중요한 의미를 지닌다.

조씨댁은 낙동강 서쪽 연안에 있다. 낙동강 동쪽 안동 지방과는 차이가 있다. 안동 지방 등에는 폐쇄적인 집들이 분포되었는 데 비하여 서쪽 지방은 개방적인 성격이 강하다. 지역에 따른 특성인데 이는 문화적인 성격과 밀접하게 연관된 것이어서 여러 측면에서 고찰되어야 할 바탕을 지녔다.

고불 맹사성댁은 개방적인 살림집을 대표하는, 양청의 성격을 보여 주는 유형 중에서 가장 오래된 집에 해당하므로 학술적인 가치도 높다.

안채는 넓은 대청이 중앙에 있다. 이 대청은 양청형답지 않게 설치된 높이가 다른 집에 비하여 높지 않다. 이 점을 우리는 주목해야 한다.

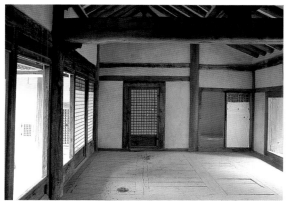

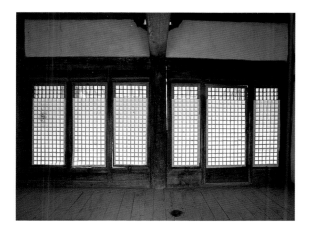

고려 말 공민왕 때쯤의 이 지역엔 아직 구들 시설이 없었을 가능성이 짙다. 난방시설이 본격적인 구들 구조가 아니었다고 할 수 있다.

구들 설비는 기원전 신석기시대에 이미 발현된 것이라 하지만 겨울이면 지독하게 추운 지방에서만 구조되던 지역적 특성을 지닌 난방시설이었다. 고구려 백성들 집에 보편적으로 채택되어 널리 보급되지만 역시 두만강 유역이 중심이었다.

고구려의 서울이 평양으로 옮겨지면서 구들도 남쪽으로 점진漸進된다. 이후 구들 시설이 차츰 남쪽으로 파급되지만 고려시대에는 아직 중선 지방에 머물러 있는 상태였다.

조선조 초엽에 이르러서야 소백산을 넘어 남쪽 지방에 보급되기 시작하므로 최영 장군의 옛집에 벌써 구들 설비가 채택되었을 리 없다. 따라서 초기의 이 안채에는 구들의 설비가 없었다고 보는 편이 타당하다.

구들 설비가 없다는 뜻은 마루가 깔렸을 가능성이 짙다는 의미로도 볼 수 있다. 그러나 이 집은 마루가 있는 유형에서는 벗어나 있다. 오히려 맨바닥의 집이었을 것이라고 추정하는 견해가 합당하다.

최영 장군의 수준이면 맨바닥에 흙을 빚어 구워 만든 방전方塼을 깔 수 있었을 것 같다. 고불 선생이 정승이던 시절에는 국가에서 매년 방전의 배급을 시행하고 있었다. 왕실의 대군, 공주, 군, 옹주의 집과 정승의 집에 한하여 방전을 하사하였다. 방전을 집에 까는 일은 당시로서는 최고의 호사였다. 지금 거실 바닥에 양탄자를 고

급제품으로 까는 것만큼이나 격이 높은 일이었다.

방전을 바닥에 까는 구조는 의자에 앉아 생활하고 침상에서 잠을 자는 이른바 입식立式 생활방식이었다는 점을 말하여 준다.

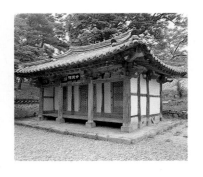

사당채의 전경. 앞퇴가 있는 뉘집 사랑채처럼 생겼다.

우리 나라의 사는 방식은 구들 위에 앉아 생활하는 이른바 좌식坐式 생활법이 태고적부터 전래되어 습관된 듯이 생각하는 사람들이 많다. 그러나 사실은 그렇지 않다. 삼국시대 이래로 상류사회 사람들은 대부분 입식 생활을 했다. 고구려 고분벽화에 묘사된 생활상에서도 그 점이 분명하다. 또 지금도 남아 있는 가구류에서 침상, 방장, 탁자, 의자 등이 발견된다.

이는 구들의 일반화와 직결되는 경로에 따라 변형하게 되는데 구들이 국내 전역에 분포된 것은 18세기경이었다. 제주도까지 구들 설비법이 보급되었으나 제주도 구들은 중부·북부 지역의 구들에 비하면 간이식이다. 제주도 구들은 방에 부뚜막도 굴뚝도 없다. 본격적인 것이 아니기 때문이다.

18세기에 이르러서야 구들과 마루가 한자리에 만나는 이른바 한옥의 정형이 전국에 보급된다. 그 이전에는 구들만 있는 집, 마루만 있는 집 아니면 고구려 이래 맨바닥 집의 유형이 전국에 산재해 있었다.

맹고불댁의 초기 형태는 맨바닥의 상류 주택에 해당하는 구조였다. 그것이 시류에 따라 방과 대청이 구비되는 시설로 개조되었던 것으로 풀이되는데, 그러면서도 집의 뼈대를 다 바꿀 수 없으므로 맨바닥 집바탕에 구들과 마루를 받아들이는 자세를 취하였다. 따라서 이 집 구조에서 상대 살림집의 유형을 찾아낼 수 있는 흔적을 점고해 볼 수 있다. 이 집의 학술적인 가치는 여기에도 있다.

안채 뒤편의 사당祠堂은 가묘家廟라고도 부른다. 고려는 불교를 기본으로 하고 백성들을 순화시켰는 데 반해 조선조는 유교를 그 바탕에 두었다. 개국하면서 태조는 유교의 생활화를 강력하게 추진하는 정책으로 집집마다 가묘 설치를 의무화했었다. 이는 역대 임금이 준수한 정책이 되었는데 맹고불은 그 정책을 추진하는 중추 세력이었으므로 당연히 집에 가묘를 결구하였다. 현재

맹씨행단의 넓은 터전과 담장

의 가묘는 맹고불 시대의 것이 아니고 후대에 세운 것으로 추정된다. 낡아서 다시 세웠나 보다.

마당 둘레의 돌각 담장은 아주 질박하고 옛 맛을 풍긴다. 축대를 쌓은 방식도 그와 같아서 유연한 맛을 풍기는데 수백 년의 연륜이 켜를 이루고 있어서 나이가 암시하는 중후함도 있다.

거대한 은행나무가 하늘을 치받고 섰다. 구름이 흐르는 파아란 하늘에 가지를 뻗었다.

맹고불의 적덕(積德, 덕을 쌓음)이 그만큼의 높이로 지금도 생기복덕生氣

관리사(신축)

대문

안채

방

방

사당

福德을 후손들에게 시혜施惠하고 있다는 상징같이 보인다.

강호江湖에 가을이 드니 고기마다 살져 있다
소정小艇에 그믈치고 흘리씌어 더뎌두고
이몸이 소일消日해 옴도 역군은亦君恩이샷다

맹씨행단의 안채는 평야 지역에서 흔히 볼 수 있는 H자형으로 구조되었다. 원래 부엌 2간이 딸려 있었으나 수리할 때 헐어 버려 지금과 같은 모양이 되었다. 옛날에는 안채 앞에 행랑채가, 안채 동쪽에는 행랑채와 사당을 잇는 샛담이 있었으며, 일각문이 있어 사랑채와 통하였다. 그 사랑채 옆에 은행나무 두 그루가 서 있다.

안동 물돌이마을의 대종가 양진당

안동의 물돌이마을은 이 땅에서 드물게 옛집의 아름다움이 고스란히 보존되고 있는 곳이다. 그중 대략 16세기에 세워진 양진당은 안동 지방의 전형적인 모습을 보이는데 창경궁 후원에 있는 연경당을 방불케 한다. 내담이 앞쪽으로 진출해 있는 이 집은 외담이 깊숙하게 자리잡아 안채와 동쪽 측면이 외담 앞에 드러나 있는 특색을 보인다.

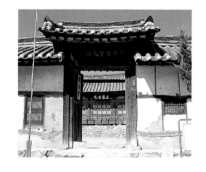

대문간채의 솟을대문

참 좋아해서 일년에도 몇 번을 방문한다. 전에는 경상북도 문화재위원도 겸하고 있어서 안동엔 자주 갈 수밖에 없었고, 그때마다 물돌이마을河回洞에 들러 즐겁게 여러 분들을 만나 뵙곤 했었다. 근래엔 학생들이나 어느 모임의 회원들과 함께 찾아가곤 하였는데 일년에 몇 행보가 족히 되었다. 그러던 중에 신명나는 일이 생겼다. 마을 어귀 양지바른 반듯한 터에 서울에서 사업에 성공한 유회장님이 고향에 집을 지었다. 유회장님은 그의 안목 높은 부인 윤씨에게 일의 일체를 맡겼다.

흔히 시골 마을은 쇠퇴해 가고 있다고 한다. 더구나 국가 지정의 마을들은 제약이 많아 살기 어렵다고들 하는 판인데 어쩐 일인지 물돌이마을만은 벌써 몇 채나 새로 한옥이 들어서고 있다. 조선조 한옥과 오늘의 한옥이 공존하는 새로운 의미의 마을이 이곳에 형성되고 있다.

한옥을 헐어 내던 시기가 있었다. 일본인들에 의하여 1910년도에 벌써 도성의 상당한 집이 헐렸다. 그때 그들은 한옥이란 형편없는 집이라고 하였다. 그런 속삭임에 현혹되어 또 멀쩡한 집을 헐어 내었다. 광복 이후로도 그런 추세

는 계속되고 있고 한옥은 살기 어려운 집으로 인식되고 있다. 그렇긴 하다. 생활이 오늘의 여건에 맞게 차려졌는데 조선왕조의 흐름을 지닌 집에서 살라고 하니 어려울 수밖에 없다. '오늘의 생활에 걸맞는 한옥이 있어야겠다'는 생각인데 물돌이마을에 마침 그런 집을 짓고 있으니 다니며 살펴보라는 윤씨 마님의 귀띔이다.

윤씨 부인은 집 짓는 과정을 아주 즐기고 음미하는 분이었다. 새로운 분야의 처음 만나는 사람들과의 사귐도 멋드러진다고 하였다. 이분의 주선으로 마을의 여러 어른들을 알게 되었다. 양진당 종부(김명규, 77세. 선산 김씨로 평성平城 출신)님도 그 바람에 더 자주 뵙게 되었다.

안존한 분위기가 감돈다. 종부님의 위엄이 서렸다. 사분사분 말씀은 정다우신데도 어려 있는 기풍엔 범접할 데가 없다. 어려서 구미에서 크셨다. 구미초등학교를 다녔는데 3년 뒤에 입학한 학생 중에 박정희 소년이 있었다. 그이가 커서 대통령이 될 줄은 꿈에도 몰랐다.

열일곱에 시집을 왔다. 그리고 슬하에 8남매를 두었다. 아들 넷, 딸이 넷이다. 큰아들이 상붕相鵬, 제22대 종손이다. 처음에 시집와서 보니 집이 어떻게나 커 뵈던지. 그때나 지금이나 집은 변한 데가 없다고 하면서 전해 내려오는 이야기를 하신다.

"전서典書공께서 장하게 집을 지으시고 싶었나 봐. 100칸 규모로 하면서 몸체를 하나로 해서 비 맞지 않고 다닐 수 있게 하였으면 하는 궁리를 하셨고 설계도 하셨다지.

음, 전서공은 종從자 혜惠자를 쓰시는 분인데 고려 말에서부터 조선조 초기까지 살던 분이고 공조전서(工曹典書, 후의 공조판서)를 역임하셨어요. 이 마을에 들어오신 입향시조이시고 이 집을 지은 개기(開基, 공사를 하려고 터를 닦음)의 터줏대감이시지.

아 글쎄, 그분이 설계도를 임금님께 보였다지 뭐야. 당시는 검약을 위주로 하던 시절이었지. 가사(家舍, 집)에 대한 법령이 있어 크게 짓지도 못하게 하

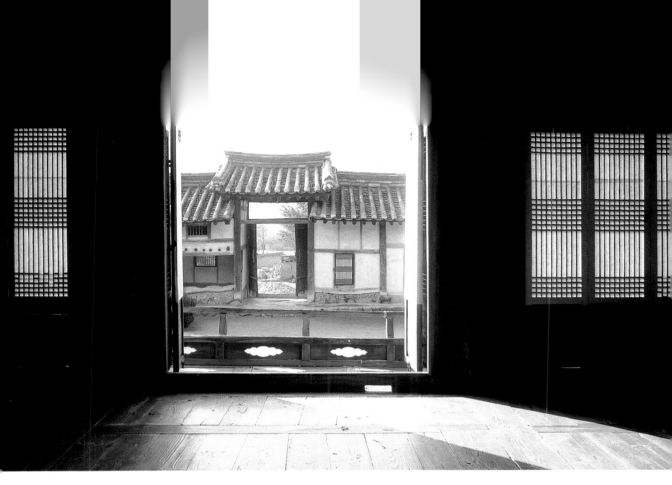

사랑채에 앉아서 대문간채를 바라보았다.

였대요. 그런데 100칸의 설계도를 보신 거야. 괄시할 처지는 못 되고 하니 한 칸만 줄여 99칸으로 지으라고 윤허하셨대. 99칸으로는 배치에 어려움이 있었다지. 설계에서 1칸을 빼내면 짜이는 맛을 잃게 된 거지. 결국 오늘의 이런 모습으로 낙착되었다고 하시더군.

사랑채 동편에 연못이 있었지. 그 옆에 22칸짜리 별당채가 있었는데 임진왜란 때 불에 탔대. 사랑채도 그때 그슬렸어. 자칫하면 큰일날 뻔했지. 사랑채가 타면 안채도 함께 없어지고 말았을 터이니 말야.

음, 어디서 그 얘기를 들으셨구만. 우리집에 전해 오는 이야기가 있어요. 양

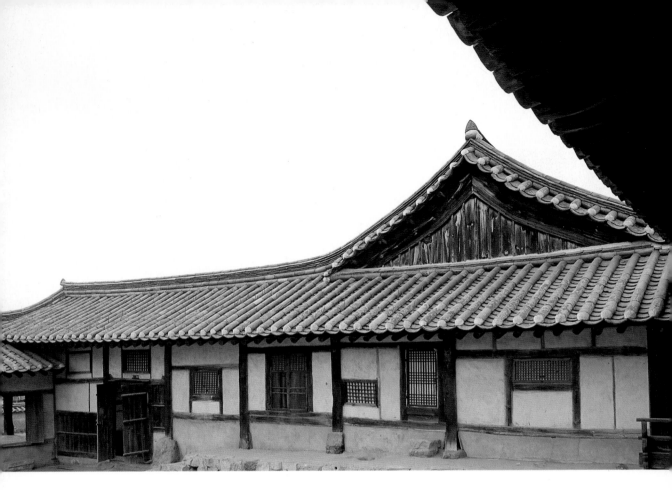

근할배라는 분이 계셨지. 벼슬을 하셨어요. 어느 날 조정에서 임금님 옆에 시립(侍立, 웃어른을 모시고 섬김)하고 계셨는데, 그땐 임금께서 거동하시면 신하들은 다 꿇어 엎드려야 했어. 그런데 이 양근할배만은 엎드리지 않는 거야. 눈을 딱 감고 버티고 섰는 할배에게 임금이 왜 그러냐고 물었지. 그런데 말도 하지 않아.

임금께선 괘씸하기도 하고 궁금도 하셔서 다시 물었지. 그래도 꿈쩍하지 않는기라. 몇 번 채근받고서야 한다는 대답이 '상감께 어떤 해가 일어나도 좋으시겠습니까' 하더라는 거야. 기가 막혔지만 하도 수상쩍어서 괜찮으니 어서

사랑채와 안채 사이의 행랑채

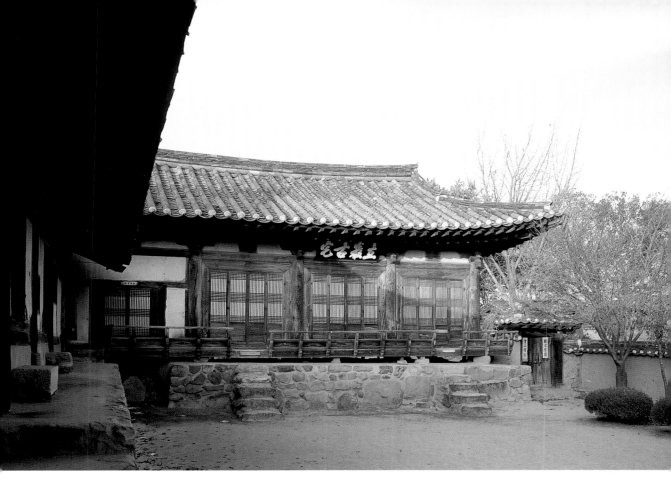

사랑채 전경

눈을 떠 보라고 하셨지. 그래 마지못해 눈을 뜨는데 글쎄 눈에서 확 하고 불줄기가 쏟아졌어. 얼결에 임금님은 놀라서 뒤로 자빠지셨지 뭐야.

마침 서운관(書雲觀, 천문을 관찰하고 땅을 살피는 관원이 모여 있는 관공서)의 우두머리가 배석해 있다가 '저자를 따라가 그 집의 샘을 속히 메우고 와야 된다'고 아뢰었어. 양근할배는 설혹 메운다 해도 낮에는 어렵고 밤이어야 가능하다고 말하더래. 고향까지 따라온 사신이 메우라고 하니까 양근할배가 나가더니 얼마 있다 들어와 메웠다고 하는 거야. 그래서 사신이 임금께 돌아가 샘을 메운 사실을 복명하였지."

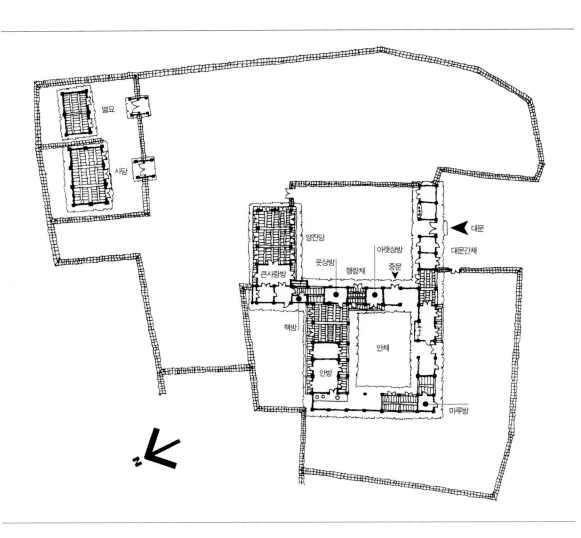

별묘

사당

양진당

큰사랑방

웃상방

행랑채

아랫상방

대문

대문간채

중문

책방

안방

안채

미루방

"그런데 말이지……."

이야기가 다 끝난 줄 알았더니 막상 이제부터인 듯한 말에 다시 이끌렸다.

"내가 시집오니 부지런한 아범이 있더구먼. 이 사람 소임이 마을을 감돌아 드는 낙동강에 나가 맑은 물을 길어 오는 일이었어. 식구가 많으니 물인들 좀 쓰임이 많은가. 먹는 물은 낙동강심의 중수(重水, 강의 중심으로 배 저어 나가

사랑채인 양진당은 약 16세기경에, 안채는 그보다 먼저 지어진 것으로 보인다. 안채는 ㅁ자형이며 뒤편에 위치한 사랑채와 이어져 있다. 사랑채 뒤로 토담을 둘러 일곽을 이루었는데, 두 분의 불천위를 모신 사당과 별묘가 나란히 섰다.

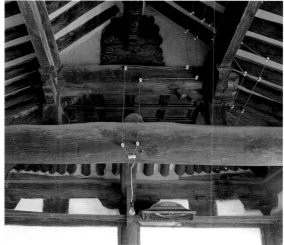

왼쪽/ 활달한 글씨체의 양진당 편액

오른쪽/ 사랑채 대청의 구조

서 두레박으로 강 밑의 물을 길어 올리면 진짜로 맛있는 물을 긷는데 그것을 중수라 부른다)를 떠오지만 허드렛물은 강가에서 퍼 오거든. 그래도 힘이 들지. 그래서 사랑채 옆의 마당에다 샘을 팠어. 우연히 거기에 고인 물이 있다는 것을 어떻게 아범이 찾아냈지.

그런데 하루는 이 아범이 온데간데없이 보이지 않는 거야. 그러니 얼마나 찾았겠어. 영 못 찾겠는데 마루 밑에서 사람 소리가 나더란 말야. 가 보니 '양근할배 살려 줍쇼. 할배 할배 살려 줍쇼' 하면서 싹싹 빌고 있었어. 마루 밑에서 끌어내도 영 정신이 나갔어. 제 정신이 아니더란 말야. 마을 사람들이 종가댁 머슴이 인사불성이라고 제 정신 차리게 해주어야겠다고 다루었지만 속수무책이었지.

어른이 말씀하시기를 복숭아 나뭇가지로 패면 정신이 들 것이라고 하셨대요. 그래 강가에 나가 묶어 놓고 밤새도록 주워팼대요. 새벽녘에 정신이 났는데 지금까지의 일은 새까맣게 모르고 얼른 가서 자기가 판 샘을 메워야 한다고 신신당부를 하더래. 다들 가서 얼른 묻으니 그 후부터는 아범이 옛날과 다르지 않게 되었어.

이런 일도 있었어. 넓은 터전이 놀고 있길래 알뜰하게 군다고 거기에 강낭콩을 심었지. 그랬더니 큰아들이 느닷없이 아프기 시작하는 거라. 까닭을 알수가 있어야지. 그때만 해도 어리석었지. 그래 용한 데 가서 물었지. 그랬더니 대뜸 뭍도 아니고 물도 아닌 곳에 이상한 것이 들어갔다는 거야. 아차 싶어 얼른 와서 강낭콩 심은 것을 죄 뽑아 버리니 아이가 점점 나아지더니 완쾌되더라고. 그제야 놀란 가슴이 가라앉더라고…….

이런 이야기는 남에겐 하지 않는 것인데, 신선생은 식구 같으니까 허물없이 이야기는 하였지만…….”

짧은 겨울해가 중천에서 기울었다. 맛있게 해주는 국수 먹고 부지런히 집구경을 하였다. 안채는 이야기를 들으며 이럭저럭 하였기에 사랑채로 나갔다. 사랑채 뒤로 사당이 있다. 일곽(一廓, 하나의 담으로 둘러쳐서 막은 곳)을 이루었는데 토담을 둘렀다. 사주문四柱門을 열고 들어서니 두 채가 나란히 섰다. 사당과 별묘이다.

별묘는 보통 부조묘不祧廟라 부른다. 사대의 신주를 모시고 제를 받들다가 선친이 작고하시면 제1대 어르신네 위패는 모서 내고 선친 위패를 두고 다시 사대봉사한다. 그러나 나라에 큰 공을 세워 가문을 영광되게 하였거나 사람에 우뚝 솟아 모든 이의 추앙을 받는 분의 신주는 늘 모시도록 한다. 그런 신주를 모신 별묘는 따로 짓고 불천위지묘不遷位之廟 또는 부조지묘不祧之廟나 부조묘라 부른다.

이 댁에는 불천위가 두 분이셔서 두 묘가 다 부조묘라고 마을 사람들은 설명하였다.

선조 때 임진왜란에서 큰 공을 세운 서애西厓 유성룡(柳成龍, 1542~1607년)의 엄친인 유중영(柳仲郢, 1515~1573년), 그 어른이 지은 곳이 지금의 양진당이다. 시조께선 터만 잡으셨는데 그 터에 집을 지으려 하면 자꾸 까탈이 일어나서 스님의 계시에 따라 덕 쌓기를 도저히 하신 뒤에야 비로소 집 짓는 일이 성사될 수 있었다.

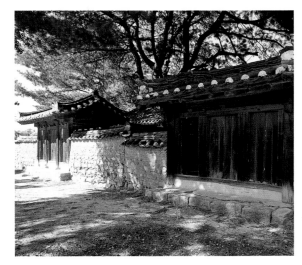

왼쪽/ 사당채와 별묘로 들어가는 문. 사당과 별묘(부조묘)가 나란히 있어 매우 이채롭다.

오른쪽/ 안채의 기둥 위에 모신 성주님

중영의 큰아드님이 겸암謙巖 유운룡(柳雲龍, 1539~1601년)이고 작은 분이 서애 성룡이다. 중영은 황해도관찰사, 승지, 예조참의 등을 역임한 문신이다. 젊어서 황주, 상주, 양주, 안동의 훈도를 할 때엔 후배 양성에 진력하여 숭앙을 받았다. 큰아드님 운룡은 아주 유능한 분이고 원주목사에 임명되기도 하였으나 선조에게 군국기무軍國機務의 헌책을 올려 인정을 받았으면서도 연로한 부모님 모시는 일에 전념할 수 있게 해달라고 아뢰어 윤허를 받아 향리에 머물렀다. 대신 동생 성룡이 크게 활동할 수 있게 뒷받침하였다.

양진당이 대략 16세기경에 세워진 것이라면 안채는 그보다 나이를 많이 먹었다. 중문채와 솟을대문이 있는 대문간채는 그보다 나중에 완성되었던 듯하다. 지금의 건물은 조금 나이가 젊다.

안채는 ㅁ자형이다. 안동 지방이나 태백산 기슭에서 볼 수 있는 전형적인 기와 이은 제택(第宅, 고급집)형이다. 보통의 ㅁ자형은 사랑채가 남쪽 대문간채에 달리거나 안채의 앞쪽에 위치한다. 그러나 이 집은 안채의 뒤편에 위치하면서 안채의 정침과 이어져 있다. 마치 연경당과 흡사하다.

연경당은 창덕궁과 창경궁의 후원인 금원禁園 안에 있다. 안채와 사랑채가

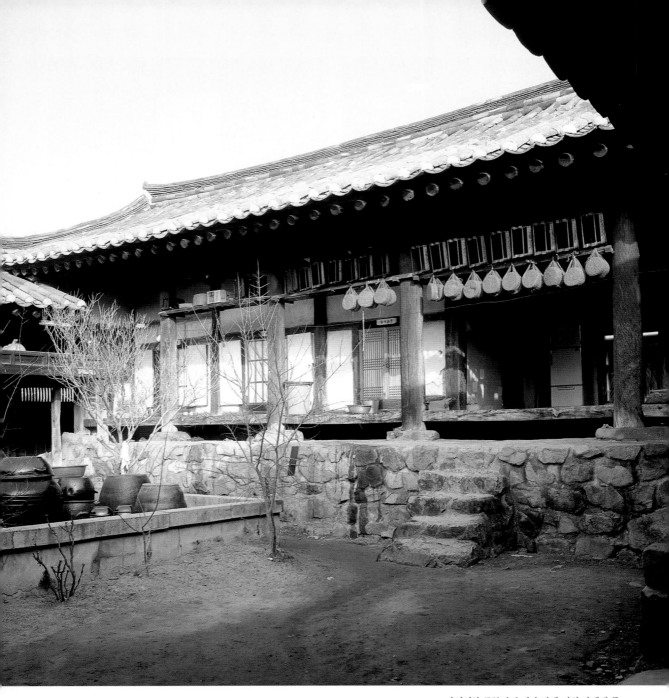

바지런한 종부의 솜씨가 안채 시렁 아래에 주렁주렁 열렸다. 시렁 위의 무수한 상은 손님을 맞는 데 쓴다.

안채로 들어가는 중문. 불 지핀 아궁이는 청지기방의 것이다.

내외담(안채와 사랑채를 구분하는 담)으로 구분되어 있다. 연경당은 내담이 뒤편에, 외담이 앞쪽에 있으면서 서로 접우接于하였다. 신발을 신지 않고도 다닐 수 있게 구조된 것이다.

이 집도 그와 같으나 내담이 앞쪽으로 진출해 있는 것이 특색이다. 이는 습지가 있어서 사랑채를 전출前出시킬 수 없었던 제약 때문이 아닌가 싶다.

외담이 깊숙하게 자리잡는 통에 안채의 동쪽 측면이 외담 앞마당에 훤출하게 드러나 있다. 다른 집에선 볼 수 없는 광경이고 이 부분에 안채로 들어갈 수 있는 편문이 열려 있어 동선의 기능이 제고되어 있다.

앞마당이 널찍하니 자연히 대문간채가 저만큼 위치하게 되었다. 솟을대문이고 문 서쪽편 1칸이 마구간이다. 주인의 말이나 객이 타고 온 말을 매어 두는 자리이다. 마부나 머슴이 머무는 방도 있다.

늘 그렇지만 물돌이마을의 집구경은 벅차다. 하루에 한 채씩 보아야 성에

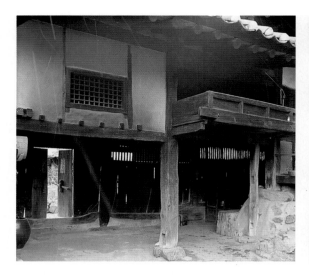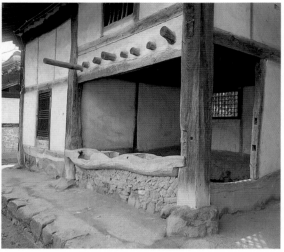

찰 정도이다. 휘 둘러보고 가면 무엇이 어떤지 아리송해져서 남에게 이야기하기가 아주 어렵다. 이번 행보에서도 양진당 한 채만 보기로 하였다.

대문을 나서다 마주보이는 대문에서 나오는 반가운 분을 만났다. 다음에 뵙기로 하고 마을을 떠났다.

윤씨 부인은 그 후에 『어머니가 지은 한옥』이라는 멋진 책을 펴내었다. 집 짓는 과정까지를 소상하고 다정하게 적었다. 애독되는 귀한 책이 되었고 윤씨 부인이 지은 집의 당호는 '심원정사尋源精舍'이다.

왼쪽/ 마치 반빗간의 옛 모습이 남아 있는 듯한 고식의 부엌과 찬광. 부엌이 개방된 구조가 특이하다.

오른쪽/ 대문간채의 마구간

서애 유성룡 선생의 고택, 충효당

물돌이마을은 낙동강 동안의 폐쇄적인 집 분포대와 낙동강 서안의 개방적인 집 분포대가 기묘하게 만나는 특색을 보여 준다. 이 물돌이마을에 임진왜란 때 큰 공을 세운 서애 유성룡의 고택古宅이 있다. 유구한 역사가 배어 있는 이 집 역시 폐쇄 성향과 개방 성향을 동시에 지니고 있는데 여러 대를 두고 이룩한, 사는 이들의 식견을 그대로 간직하고 있다.

충효당의 전경

양진당 대문을 나서다가 바로 서애 유성룡 선생댁 종손인 유영하柳寧夏 그분을 만났다. 여전히 건강하고 모친 박필술 종부님께서도 균안(均安, 두루 편안함)하시다는 대답이다. 안동에 볼 일 있어 출입한다는 분이 오랜만에 만나 반갑다고 되짚어 사랑채로 들어간다. 아주 다정한 분이다. 늘 뵐 때마다 그런 느낌이지만 오랜 교육자 생활에서 스민 엄격함과 타고난 성품의 자상함이 함양된 인격과 조화되면서 장중한 풍자(風姿, 풍채)를 형성하였다.

수없이 많은 내방객을 맞는다. 외국인들도 허다하게 찾아든다. 유선생은 한국 남성의 대표로 그들과 만난다. 유구한 역사가 배어 있는 집 종손의 긍지가 그들을 감동시킨다. 충효당忠孝堂이란 집과 함께 서애 선생이란 배경이 그의 후광이 되는 것이긴 하지만 그들은 한결같이 친견(親見, 친히 봄)한 즐거움을 품고 충효당을 떠난다.

맞절로 인사를 치렀다. 그분은 한복이 몸에 잘 어울리는 자태여서 큰절하는 품이 익숙하고 멋지다.

사랑방 아랫목에 유선생이 정좌하였다. 그가 앉은 뒤로 병풍이 섰다. 머리맡

에 앉은뱅이 책상이 하나 있다. 아주 간략한 배경이나 주인의 자태가 확고하다. 마주앉았지만 양복은 어울리지 않는다. 도리 없는 객일 수밖에 없다. 찾아온 객일 뿐만 아니라 한옥에 어울릴 수 없는 이방인이기도 하다. 마땅히 한복 입고 나들이해야 한다고 얼마를 벼르기만 하면서 얼른 이행하지 못하다가, 이렇게 대가댁에 들어와 앉으면 한복 입지 못한 것을 다시 후회한다.

유선생이 내준 『노주집(蘆洲集, 시·서·기문 등을 수록한 문집으로 모두 3권이다)』에 「충효당기忠孝堂記」가 실려 있다. 서애 선생 후손 중의 한 분이 『노주집』을 집필한 선성 김씨宣城金氏 극일克日 선생을 뵙는다. 새로 지은 사랑채의 당호를 '충효당' 이라 한 내력을 말하였다. 극일 선생은 서애 선생이 임진왜란을 통하여 얼마나 주야로 고심하였는가를 듣고 감동했다. 그래서 「충효당기」를 썼다. 나라를 위하는 일에 신명을 바친 서애 선생은 치재治財에는 능력이 없었다. 겨우 조그마한 건물을 짓고 있었을 뿐이었다. 서애 선생이 세상을 버린 뒤에 손자 익찬翊贊공 의하宜河가 번듯하게 짓고 '충효당' 이라 하였다는 내용을 담았다.

내 한문 읽는 실력이 변변치 못해서, 또 문장의 도도함에 압도되어 더 자세한 이야기는 올릴 처지가 못 된다. 미수眉叟 허목(許穆, 1595~1682년)이 위대한 선비를 추모해서 '충효당' 이란 편액을 써서 걸었다. 당시의 분들은 성심껏 노력한 선배를 칭송하는 마음이 지극하였던 듯하다.

사랑채는 서애 선생 생전에는 없었던 건물이다. 사랑채뿐만 아니라 안채도 서애 선생 생존시엔 허술하였던 모양이다. 진안현감을 지낸 아드님 졸재拙齋 원지元之공이 안채를 ㅁ자로 완비하고 서애 선생을 위한 사당을 지었다. 충효당은 서애 선생 생전보다는 그 후손들에 의해 조금씩 면모를 갖추었던 것이다.

건축을 연구하는 이들은 오늘의 현상을 보고 그 집의 구조를 논의한다. 포치법(布置法, 배치법)이라든지 좌향이나 구조가 논의 대상이 되는데 그것을 한꺼번에 묶어 이해하려는 관점에서 해석을 시도한다. 그리고 그 의미를 설명하려 한다. 충효당처럼 여러 대를 두고 조금씩 이룩되는 경우도 적지 않다. 살림집뿐

허목許穆 선생이 쓰신 충효당 편액

옆면 위/ 사랑방 아랫목에 앉아 대청을 내다 보았다. 건너의 작은사랑방까지 한눈에 들어 온다.

옆면 가운데/ 사랑채의 방안. 用자 무늬의 넓은 창살이 방을 밝게 해준다.

옆면 아래/ 사랑방의 맹장지와 불발기창

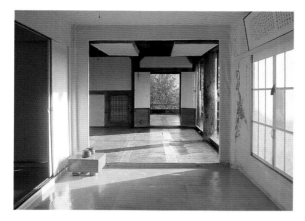

만 아니라 대궐이나 사원도 그랬다.

통틀어 형용을 이야기하려는 사람에게 묻는다. 따로따로 지었을 경우 오늘의 모습이 창건주 의지에 따른 것이냐, 아니면 그때그때 새로 지으면서 식견에 좇아 완성시킨 결과이냐는 질문이다. 서애 선생이 창건할 때 자기를 봉사할 사당이 경내에 들어서리라고 예측했을 리 없다. 안채의 정리나 사랑채의 신작新作도 기대하지 못하였던 것이라면 창건주의 의지에 따른 포치라기보다는 누대累代를 두고 이룩한 결과일 가능성이 높다.

사랑채는 겹집 형식이다. 큰사랑방은 2칸통 두줄배기이다. 손님을 만나는 2칸 방과, 준비하거나 이것저것 늘어놓는 2칸의 방이 나란하다. 2칸 겹집은 안동 지방의 폐쇄 성향과 일맥되어 있다. 안동 지방의 집들은 대부분 폐쇄적이다. 산곡간의 특색을 지녔다.

물돌이마을은 유별나다. 안동의 그 특색에서 슬쩍 벗어나 개방 성향을 띤 집도 마을에 들어섰다. 낙동강 동안東岸의 태백산 연안 폐쇄적인 집 분포대와 낙동강 서안西岸 선산, 상주의 넓은 들이 있는 고장의 개방적인 집 분포대가 물돌이마을에서 기묘하게 만난다.

충효당 사랑채는 폐쇄성과 개방성을 동시에 지니고 있는 기묘한 연합건물이다. 사랑채 큰사랑방이 두줄배기 겹집의 구조라면 작은사랑방은 홑집의 개방 성향을 띤 모양을 지니고 있다.

작은사랑방은 단칸이고 앞과 머리에 툇간을 설치하였다. 개방적인 구조에 해당한다. 그러면서도 특색이 있다. 여느 집 같으면 앞퇴('퇴' 라 함은 집채의 앞뒤나 좌우에

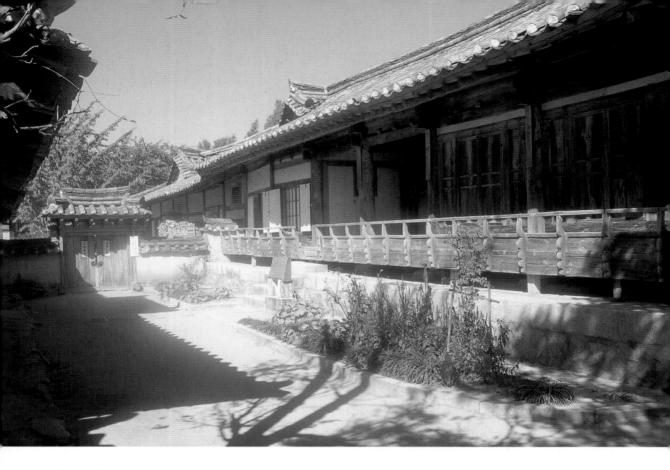

10대 의하공이 세운 충효당의 사랑채

딸린 반 칸 폭의 간살을 말한다) 기둥 간살이柱間를 활짝 열어 놓는다. 이 댁 사
랑채 대청도 기둥이 열려 있다. 그런데도 작은사랑방 앞퇴는 널빤지로 구조한
벽체로 막았다. 앞퇴가 마치 복도처럼 생겼다. 머름(미닫이 문지방 아래의 구
조)을 들이고 문얼굴(문짝의 상하좌우의 테를 꾸민 것)을 내고 바라지창을 설치
하였다.

작은사랑방은 젊은이들이 편하게 지낼 수 있게 마련된 시설이다. 식객이 번
성한 집에서 어른들 출입에 일일이 참견하긴 어렵다. 빤히 보면서 버티고 있을
수는 없으니 슬쩍 가릴 수 있게 하였다. 눈에 띄지 않으면 큰 실례가 될 까닭이
없다. 또 기능도 있었다. 충효당은 서향을 하였다. 겨울의 서북풍이 몰아친다.

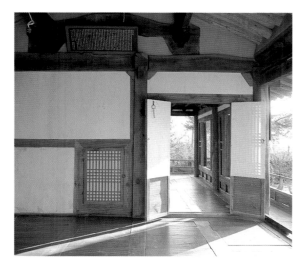

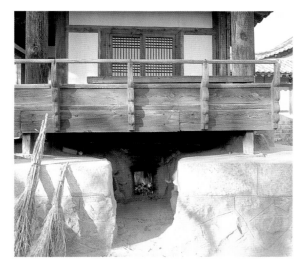

위/ 사랑채의 건넌방격인 작은사랑방의 출입
문과 방의 머리창 모습

아래/ 사랑채 작은사랑방의 아궁이. 마루 밑
으로 들어가 불을 지피게 되어 있다.

강바람을 타고 들어오는 바람이 매섭다. 판벽板壁을 하면
바람막이가 된다. 그런 이점도 고려되었다.

안에서 통기가 나왔다. 영하 선생의 자당이신 종부께서
들어오라는 전갈이다. 『명가의 후예』라는 책을 세상에 발
표하신 박필술 어른이시다. 자주 뵙는다. 충효당에서도
서울이나 아니면 어느 절에서도 뵙게 된다. 그만큼 활동
력이 크신 분이다. 오늘의 물돌이마을이 널리 알려지게
된 것도 실상은 종부님이 1960년대부터 일구월심 노력한
결과이다.

안채에는 종부님과 영하 선생의 부인이신 작은종부 두
분이 계셨다. 작은종부 최씨 부인은 경주 교동 최부잣댁
따님이시다. 당대 제일가는 부잣댁에서 최고의 선비 가문
으로 출가하였다.

어느 해인가 정초에 충효당을 예방하였었다. 세배를 드
리자 술상이 나왔다. 기막히게 맛이 있는 술이었다. 최씨
부인께서 친정에 가셨다가 갖고 오신 법주였다. 입에 짝
짝 붙는 그 맛이 놀라웠다. 곁들인 안주가 갖가지여서 이
것저것 맛을 보았다. 깊은 맛이 있는데 어떻다고 꼬집어
말하기 어려운 그런 감미가 느껴졌다. 대가댁에 쌓인 연
륜의 맛인지도 모르겠다. 그중에서도 육포가 일미다. 달
지도 짜지도 맵지도 않으면서, 질기지도 연하지도 않으면
서, 알맞게 씹히는 맛에 고소하고 매콤하고 쌉쌀한 감미가
곁들여진 그런 육포였다. 염치없이 여러 쪽 집어먹으면서 덕분에 법주를 마셔
거나하게 취하고 말았었다.

아들 내외분에게 안방을 내주시고 큰종부님께서는 안채 곁방에 기거하고 계
신다. 바깥어른이 세상을 떠나시자 안방을 내주고 옮기셨다고 한다. 안방을 떠

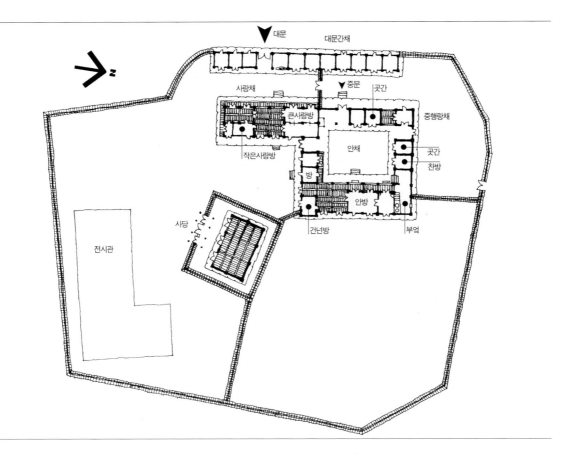

날 때는 주머니에 찼던 열쇠 꾸러미를 며느님에게 인계해 주는 것이 법도라고 하였다.

알맞게 우러난 녹차가 준비되어 있었다. 이번엔 한동안 뵙지 못하였다. 운문사 명성강주스님 박사학위 논문 증정식에서 잠깐 뵌 후로 처음이다. 참 박식한 분이다. 기억력도 아주 좋으시다. 응구첩대(應□輒對, 묻는 대로 곧 대답함)에 막힘이 없다. 특히 서애 선생이 지으신 시문은 줄줄 외우면서 해설까지 해서 들려 주신다.

안채는 ㅁ자형이다. 중문을 들어선다. 중문이 있는 중행랑채에는 곳간이 시

사랑채는 두줄배기 겹집 구조인 큰사랑방과 홑집의 개방 성향을 띤 작은사랑방이 기묘하게 연합되어 있다. 중행랑채에 있는 중문을 지나면 ㅁ자형의 안채다. 정침을 둘러싸고 중행랑채의 곳간과 찬방, 부엌이 이어진다. 높은 댓돌 위에 올라선 정침은 넓은 대청과 안방, 건넌방으로 구성되었다. 사당채는 따로 일곽을 형성하였고 서애 선생의 유품이 전시관에 전시되어 있다.

사랑채 앞마당의 내외담. 토담으로 멋을 부렸다. 기둥 세우고 심방목 끼우고 주춧돌 받치고 기와지붕을 이었다.

그때 찾아뵙던 댁 중에 유난히 주목했던 집이 있었다. 문득 그 댁을 소개하고 싶어졌다. 그 댁이 종가인지 여부는 내 기록엔 없어서 우선 전화를 드렸다. 다행히 통화가 되었고 집은 아직 옛 모습 그대로라는 반가운 소식을 들었다. 그러나 종가는 아니라는 대답이다. 실망스러웠지만 이 댁을 빼기엔 너무 아까웠다.

그 댁엔 솟을대문 안쪽, 사랑채 앞마당에 내외담이 있었다. 그때는 처음으로 그런 담을 보았기 때문에 흥분하였다. 조사 다닐 때 금기 중의 하나가 흥분이다. 흥분하면 잘 살필 수가 없다. 마음에 자극을 받아 가슴이 두근거리는데도 내색을 해서는 안 되는 것으로 훈련되어 있다. 그날도 나는 억제하느라 무척 애

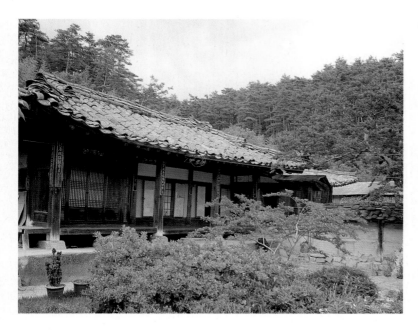

를 썼다. 대단한 내외담을 보게 된 것이다.

솟을대문에 들어서면 바로 사랑채가 된다. 솟을대문의 문간채는 5칸이고 사
랑채는 6칸인데 솟을대문채가 약간 서편으로 편중되어서 사랑채 끝쪽의 마루
와 사랑방 사이 기둥이 대문간의 중심선쯤에 자리잡았다. 언제든지 기둥을 맞
세우지 않게 하는(같은 선 위에 있지 않게 하는) 방침에 따라야 한다는 관습에
서 유래된 것이지만 대문에 들어서면서 사랑채가 동쪽으로 치우쳐 있는 듯이
느껴진다. 그런 느낌을 내외담이 눅여 준다. 턱 가로막고 있기 때문이다.

내외담은 토담의 유형에 속하지만 아주 고급이다. 토담은 ㄱ자형으로 앞에서
2칸 꺾이면서 측면으로 2칸의 규모이다. 가장자리와 중간에 나무로 기둥을 세
웠다. 그 기둥이 바로 서 있으라고 밑둥에 심방목(기둥 밑에 받치는 네모 반듯
한 나무)을 박아 모탕(나무를 패거나 자를 때 받쳐 놓는 나무토막)을 삼았다. 그
리고 산에서 떠메고 온 돌로 주춧돌을 놓아 받쳤다. 토담엔 기와를 이어 마감하
였다. 멋지다. 토벽은 맞벽을 치는 담벼락 구조법을 따르고 있다. 이것도 어느

왼쪽/ 사랑채에서 안채 쪽으로 진출하려면 무겁게 열리는 널문 미닫이를 통과해야 한다.

오른쪽/ 사랑채의 방에 앉아 내다보았다. 발 너머로 대문이 보인다.

토담과는 다르다. 이 정도의 내외담을 쌓을 수 있었던 당시의 주인장은 대단한 안목을 지녔지 싶다.

대문에서 사랑채로 들어설 때 토담에는 다른 시설이 없어 거칠 것 없는데 사랑채에서 안채 쪽으로 가려면 무겁게 열리는 미닫이 널문을 통과해야 한다. 이 구조는 제법 현대적이다. 아마 20세기에 들어서면서 지금과 같이 개조된 것이 아닌가 싶다. 담에는 긴 사닥다리 하나가 매달려 있다. 비상시를 위한 준비인 듯하다.

사랑채는 당당한 규모다. 평면 구성이 재미있다. 서쪽 끝 칸이 마루 깐 방이다. 앞에 문을 달았다. 대청으로 개방된 것과 다르다. 이런 폐쇄는 지역 여건에 따른 것이다. 다음 칸이 구들 들인 방이다. 2칸이 연속되어 있다. 사랑방인 것이다. 앞쪽엔 앞퇴가 반 칸 규모이다.

흥미 있는 것은 그 다음 칸이다. 사랑방과 중문간 사이에 반 칸 넓이의 뒷방이 만들어져 있다. 이 방이 있는 부분은 내외벽 밖으로 노출되어 있다. 그 방을 사용하는 분은 내외의 예법에서 벗어난 경지에 있는 신분이었던 듯하다. 상노

인께서 뒷방에 거처하실 수도 있었을 것이다.

사랑방에서 나와 툇마루에 앉아 내다보면 곧바로 대문이 다가선다. 여름철이면 문인방(문 사이 머리 부분에 가로지른 나무)에 상설되어 있는 걸이에다 발을 내다건다. 발 저쪽에 대문이 있다.

다시 눈을 든다. 조금만 동쪽으로 보면 바로 내외담의 안쪽이 된다. 꺾이는 고패(ㄱ자로 꺾임) 어름에 나이가 가득 찬 백일홍 한 그루가 섰다. 흔히 이런 자리에 심는 나무는 생태를 위축시킨다. 뿌리에 큼직한 돌을 박는다. '나무 시집 보낸다'고 하는데 나무가 웃자라 무성해지는 것을 예방하는 조처였다. 멋진 구성이다. 나무와 담의 조화다.

사랑채 서쪽 끝의 마루방 북벽北壁엔 감실(龕室, 신주를 모셔 두는 작은 건물 모습으로 만들어진 것)이 만들어져 있다. 4대의 조상님 위패位牌를 모셨다. 이 댁에도 전에는 가묘가 있었으나 지금은 없고 대신에 정실(淨室, 가묘 구실을 하는 정결한 방)에 감실을 모시는 방식을 택하고 있다.

건넌방　안방　부엌
곡간
안채
곡간
측간
동문
방　방
외양간
방앗간
측간
사랑채
중문
뒷방
감실
서문
내외담
부엌　방　방　창고
문간채　대문
측간

솟을대문 들어서면 바로 사랑채인데, 그 앞마당에 멋진 내외담이 서 있다. 사랑채에는 마루 깐 방과 구들 들인 방이 연이어 있고, 반 칸 넓이의 뒷방이 부설되어 있다. 이 댁에는 가묘 대신 사랑채 서쪽 끝의 마루방 북벽에 감실을 모시는 방식을 택하고 있다. 중문간을 통하면 ㅁ자형 구조의 안채에 들어서는데, 정침과 부엌과 뜰아래채 곡간이 빙 둘러치고 있다.

지금 장남 형진瀅晋 씨가 모시며 사는 최대석崔大錫 선생은 입향시조이신 최입지崔立之공의 24대 후손이다. 강릉 최씨의 문중인데 강릉 최씨의 시조는 최흔봉崔欣奉공이다.

원래 최씨댁은 완산完山에서 사셨다고 하는데 (어떤 분은 그렇지 않다고 주장하기도 함) 입지공대에 이르러 강릉에 입향하였다. 입지공은 평장사(平章事, 고려시대 벼슬로 정2품에 해당한다)를 역임, 강릉군江陵君에 봉해진다. 그의 아드님 최안소崔安沼도 역시 평장사의 벼슬을 하니 목은牧隱 이색李穡 선생이 시를 지어 칭송하였다 하며, 그의 아들 최유련崔有漣도 평장사의 벼슬을 했다.

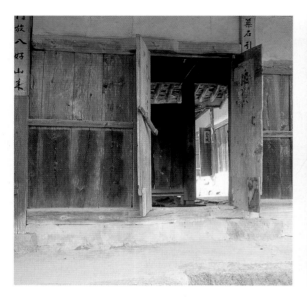

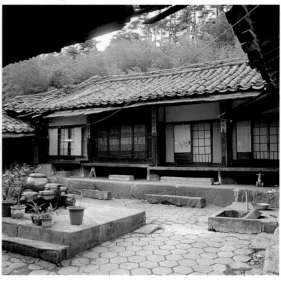

한 집안에서 세 사람의 평장사가 배출되기는 어렵다. 그래서인지 이웃 사람들은 이 마을을 평장동平章洞이라 불렀다. 자랑스러운 호칭이었다. 다섯 분의 고을 원님도 그 후대에 배출하였다. 당당한 명문이 이룩된 것이다. 명당 자리여서 그런 발복이 었었다고들 말한다. 하학형국(下鶴形局, 학이 내려앉는 모습)인 것이다.

이런 이야기가 전하여 온다. 연산군 시절에 세도 당당한 원님이 있었다. 한급韓汲이란 분이다. 이분이 안목이 있었다. 이 집 뒷산인 모산母山에서 명당의 좋은 터전을 보게 되었다. 그때는 이미 최씨가 차지하고 있었다. 심통이 나서 모산의 봉우리를 석 자 세 치 헐어 내고 구덩이를 팠다. 그러나 지기地氣가 발동하여 그 후로도 이 터에서 이름을 떨친 명인들이 여럿 배출되었다. 인위적인 저해로는 어쩔 수 없었다.

또 다른 이야기도 전하여 온다. 집을 지을 때였다. 안채 지으려니 자꾸 기울어진다. 이상한 일이다. 그래서 양쪽 집부터 짓고 이어 안채를 지었더니 무사하게 되었다는 것이다. 그것은 학의 날개를 먼저 만들어 줌으로써 안정을 얻게 한

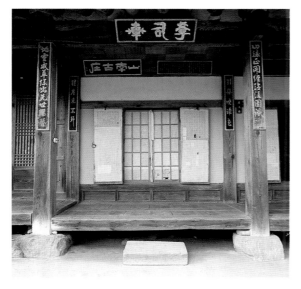

위/ 사랑방의 문얼굴. 앞퇴에 편액과 주련들
이 걸려 있다.

아래/ 대대로 전해 내려오는 선대의 유품들

결과였다는 설명이다.

안채로 들어가는 중문간을 널빤지 판벽으로 막았다. 폭
이 넓은 판자들이다. 이 지역에선 넉넉하게 목재를 구할
수 있었다. 목재가 흔하지 않은 지역에서는 이런 재목을
구하기가 어렵다. 넉넉하니까 골라 쓸 수 있었다. 그것은
문짝만 봐도 알 수 있다. 통나무의 넓은 판자로 문짝을 만
들었다. 아름드리 원목에서나 이만한 문짝을 켜 낼 수 있
다. 문 열고 들어서면 역시 판자로 막은 내외벽이다. 내외
벽이 구조된 기둥은 팔각이다. 기둥을 여덟 모로 접는 일
은 격조가 높다.

『삼국사기三國史記』에도 있다. 고주몽이 왕자들의 핍
박에서 벗어나 탈출한다. 그때 유화 부인에게 "이 다음에
아들이 장성해서 나를 찾으려 하거든 신표를 몸에 지니고
오도록 하라"고 하였다. 나중에 고심해서 찾고 보니 집의
일곱 모 난 주춧돌 기둥 사이에 있었다. 그 기둥이 주춧돌
에 맞추어 모를 접었다면 모 접는 기둥은 상류 제택에서
나 볼 수 있는 그런 것에 속한다.

이 댁에는 여덟 모로 접은 기둥이 셋 더 있다. 정침보다
는 중문간채와 동쪽 날개(뜰아래채)에 있다. 이들 기둥은
아주 나이를 먹었다. 입지공이 지은 집에 사용되었던 것
이라면 고려 초기의 것이니 천년 되었다 할 만하다.

이 집이 중년에 남의 손으로 넘어갔었다. 다시 최씨댁에서 찾은 것은 지금 살
고 계신 최대석 선생이 여섯 살 때였다. 고조부 되시는 두斗자 희熙자 쓰시는 어
른이 치산治産을 도저하게 해서 재력이 넉넉해졌으므로 다시 옛집을 되찾았던
것이다. 200년이나 되는 세월 동안 남의 문중沈氏에 맡겨져 있었나 보다.

집을 되찾자 동생 중희中熙공은 신바람이 났다. 그는 인근에 명필로 소문이

났고 중요 건축물에 그의 글씨들이 장식되었다. 그는 편액을 비롯하여 주련(柱聯, 기둥에 글씨를 써 붙인 것)을 써서 새겨 달았다. 지금 볼 수 있는 것들이 그의 작품이다.

중문에 들어서며 남향한 정침을 바라다본다. 동서로 날개가 달렸다. 문간채까지 치면 안채는 ㅁ자형의 평면이다. 안채도 재목이 중후하다. 정침 부엌은 동쪽에 있고 이어 안방 2칸이고 다음에 대청이며 이어서 건넌방 1칸이다. 후대에 고친 것이지만 안방은 2칸통이어서 상당히 넓다. 뜰아래채의 동편 날개는 곡간穀間이다. '금성金城', '곡산穀山'의 방을 써 붙인 통나무 널빤지를 열고 들어서면 넓은 마루를 깐 공간이다. 한쪽에 나락을 담는 뒤주들이 나란히 놓였다. 큼직하다. 그런 뒤주들은 경京의 형태이다. 경은 다리가 달려 높이 띄워진 구조를 말한다. 이 방식은 고구려 때의 부경(桴京, 고구려형 곳간)에서 유래된다. 이만한 뒤주가 있는 집이면 부잣집이다.

1983년에 보았던 그대로 지금도 남아 있었다. 많이 변하고 속히 달라지는 요즘 세상에 이렇게 변하지 않는 집이 있다는 점은 우리를 즐겁게 한다. 든든한 뿌리는 건재한 것이다. 거기에 그렇게 버티고 있다는 사실에서 우리는 감명을 받는다. 그래서 고마운 것이다.

사랑채 감실에 갓이 걸려 있다. 하나는 테가 넓고 또 하나는 좁다. 대원위 대감 시절에 넓은 양태갓을 좁히라 하고 스스로 좁은 테의 갓 쓰는 일을 시범으로 하였다는 역사 기록이 얼핏 떠오른다. 여기에 개조령 이전과 그 이후의 두 가지가 남아 있는 것이라면 우리는 문화의 흐름을 여기에서 실견하게 된다.

찾아 다니는 일은 매우 즐겁다. 뜻하지 않았던 것과 해후하기 때문이다. 의젓한 것이 늘 그 자리에 버티고 있다는 사실과 직면하는 데서 더한층 기쁨을 느낀다. 그래서 완보緩步의 길은 늘 즐겁게 마련이다.

금성金城 곡산穀山의 방을 써 붙인 곡간. 은해銀海, 동산銅山이라고 써 붙인 곡간도 있다.

청빈한 선비의 삶이 깃든 정여창 선생댁

드넓은 정원, 편안하게 이어진 담벼락의 선이 마음을 가라앉게 하는 집이다. 곳곳에 숨은 사연도 많다. 뒤틀린 마루청은 숱한 겨울을 이겨낸 관솔불의 내력을 담고 있다. 이 집을 지키시는 성주님이 아직도 귀히 보존되고 있음도 놀랍다. 집 앞 냇가에 위치한 만귀정에서 발견하는 한 선비의 청빈했던 생애도 속세 사람의 고개를 숙이게 하는 풍경이다.

사랑채에서 내다본 풍경

학처럼 노년을 보내시는 노부부의 자태가 부러웠다. 바깥어른이 돌아가셨다. 이제 부인만 남았다. 종부의 무거운 중책이 그를 굳건하게 하였다. 열심히 살고 계신다. 그런데도 사진 찍히기는 극구 사양하신다. 하늘이 무너졌는데 바깥세상에 여인이 얼굴을 내밀어 무엇하겠느냐는 게 사절의 사연이다. 더 간청하지 못하였다. 그분의 안존한 심려를 고스란히 받아들여야 마땅하다는 예의 때문이었다.

거창居昌을 거쳐 안의安義읍에 당도한다. 지금은 없어졌지만 옛날엔 방자로 유기그릇을 만들어 내는 이름난 장인이 있었던 고장이다.

진주 쪽으로 가는 국도를 따라가다 보면 큰길가에 '남계서원藍溪書院'이 있다. 일두一蠹 정여창(鄭汝昌, 1450~1504년)선생을 배향한 사우(祠宇, 따로 세운 사당)가 있는 서원이다. 이 일대가 정씨 문중에서 추수를 거두던 옥답이었다. 한창 시절엔 적지 않은 추수를 하였다 한다.

이 댁엔 아주 전설적인 이야기가 전하여 온다. 선비 집안이니 가세가 청빈할 수밖에 없었고 근검하게 살았다. 주인이 가마니 짜고 손수 일을 하며 청빈의 세

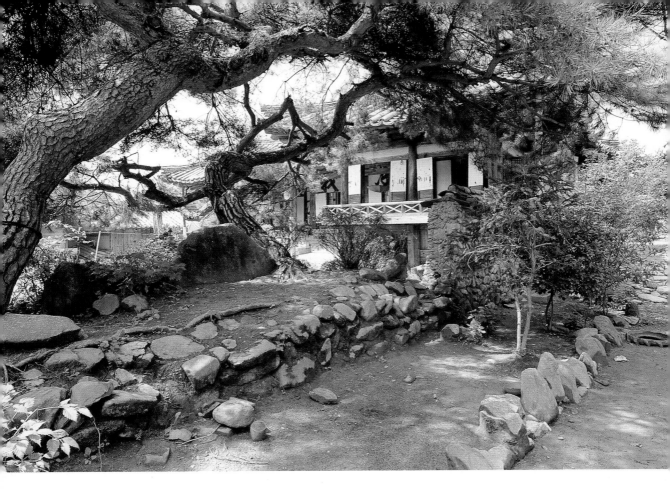

월을 보냈다. 작업을 하는 동안에 관솔불(관솔, 송진이 많이 엉긴 소나무 옹이로 지피는 불)을 지펴 놓았다. 전등이 없던 시절의 관솔불은 조명도 되었다. 늘 그 자리에 불을 피웠다. 밑에 돌을 놓고 불을 지피게 마련이다. 관솔이 힘차게 타오르니 받침인 돌이 뜨거워질 수밖에 없었다. 그 뜨거워진 돌이 마루의 장귀틀(마룻귀틀 가운데 세로로 놓인 가장 큰 틀)을 꽈배기 틀듯이 뒤틀리게 하고야 말았다. 귀틀이 뒤틀린 뒤부터 정말 재산이 불일듯이 하였다. 도깨비가 가져다 쏟아 붓는 듯 가세가 융성해지기 시작한 것이다.

부지런한 자가 누릴 수 있는 재복이라고 믿었다. 이제 넉넉하고 유족한 살림

사랑채 마당에 꾸며 놓은 석가산의 잘생긴 소나무들

옆면 위/ 안채 대청의 넓은 마루. 대소가의 많은 사람들이 일을 볼 수 있는 광장이다.

옆면 아래/ 안채 대청마루의 뒤틀린 귀틀. 관솔불에 달구어진 돌이 마루의 장귀틀을 꽈배기 틀듯 뒤틀리게 만들었다.

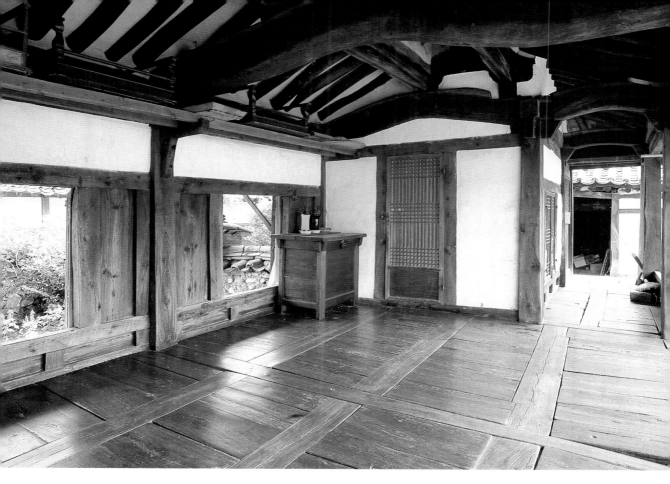

을 영위하게 된 후손들이 그 뒤틀린 귀틀을 갈아 끼우려 하기도 했지만 선조들이 노력한 흔적을 없애는 일이 죄송스러워 아직도 그냥 두면서 후손들을 일깨운다고 한다.

이 댁 대청은 아주 넓고 시원하다. 대가댁 대소의 사람들이 모여들어 치르는 일이 여기에서 거침없이 거행된다. 제사를 모실 때 참가해야 할 사람의 수가 넘쳐 마루가 좁을 때는 마루 끝에서 마당 쪽으로 임시 마루를 가설하기도 하였다. 이를 '보청補廳'이라 부르는데 궁에서도 내전內殿의 마루가 좁을 때는 널찍한 보청을 가설하여 사용하였다.

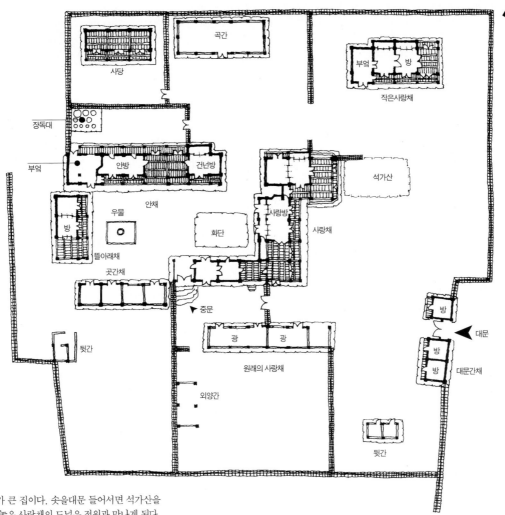

규모가 큰 집이다. 솟을대문 들어서면 석가산을
꾸며 놓은 사랑채의 드넓은 정원과 만나게 된다.
사랑채와 광 사이에 있는 중문간채를 통해 안채
로 들어간다. 넓고 시원한 대청을 갖춘 정침, 곳
간채와 뜰아래채가 ㅁ자형으로 배치되어 있으
며, 후원에 사당과 곡간, 장독대를 들였다.

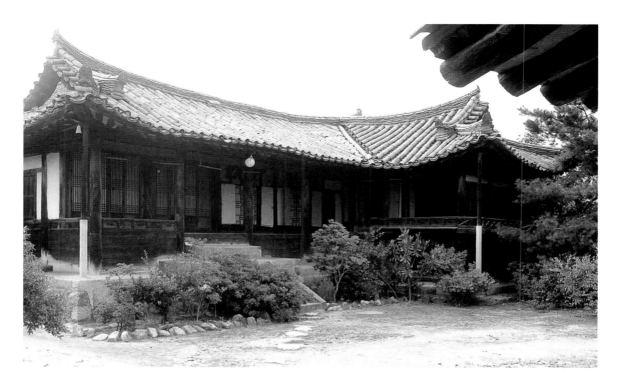

사랑채 전경

마루가 살림의 중심 구역이지만 우리 나라의 안채에서는 마당도 훌륭한 살림의 터전이 된다. 마당에 우물이라도 있으면 우물 부근에 여러 가지를 늘어놓고 적절히 사용한다. 이 댁의 돌확(돌로 만든 조그만 절구)은 오랜 세월 사용한 나이가 알알이 박혔다. 부지런한 안사람들의 노력이 거기에 주저리주저리 열려 있는 것이다. 손때가 묻고 손에 치어 돌이 움푹하고 반질거리도록 닳았다. 지금 사람들은 이런 것을 보면서 여러 가지 해석을 시도한다. 특히 여권 운동을 주창하는 사람들은 그것이 당시 여인들의 지체를 말해 주는 것으로 이해하려 한다. 그러나 그것밖에 도구가 없던 시절과 기계가 일을 도와 주는 오늘의 세월을 수평으로 비교하면 그건 온당한 평가가 아니다.

가끔 어느 외국산 박사님이 미국 아이들 체력과 영양실태를 우리 아이들과 대비해 가며 설명하고 아직도 우리 아이들이 그들에 비하여 뒤떨어진다고 주장

하는 발표를 듣는다. 터무니없는 비교이다.

기계에 찌든 서구인들은 바캉스 계절을 이용하여 산간 벽지에 들어가 아직도 수동인 채로 이용하고 있는 살림 도구들을 보면서 희희낙락한다. 우리도 그런 경향이다. 늘 사용하라면 도끼눈을 뜨면서도 비싼 돈 내고 가서 하는 짓에는 희희낙락이다. 그러니 그것으로 여성의 지위를 논할 일이 못 된다.

이 댁엔 또 하나의 전설이 있다. 아주 가난하던 시절의 이야기다. 안사람 주인이 밭에 나갔다가 돌아오는 길이었다. 뱀 한 마리가 머리를 꼿꼿이 치켜 들고 길을 앞질러 간다. 마치 길을 안내하는 듯이 한참이나 앞서거니 뒤서거니 하였다. 뱀이 찾아가는 집이 바로 자기집이란 것이 확인되었을 때 안사람은 행주치마에 뱀을 싸 들었다. 그리고 성주님으로 모시도록 항아리를 마련하였다. 지금까지도 전해 오는 성주단지가 있다. 내가 이 댁에 드나든 지가 벌써 오랜데 지금까지 알려 주시지 않다가 종부님이 살짝 보여 주셨다.

곳간 깊은 곳에 은밀하게 모셔 놓은 성주단지

이 댁은 몇 해 전 KBS에서 상영했던 박경리의 '토지土地'를 촬영하던 곳이기도 하다. 주인공인 여자 아기씨가 아직 어린 나이에 성장하던 집의 배경이 바로 이 댁이었고 사랑채가 바로 아기씨가 거처하던 건물로 이용되었다. 사랑채를 안채처럼 보여 주려니 한계가 있었을 터이고 카메라 작업상 제약이 있었겠지만 그 드라마에서 이 집의 아름다움은 무시되었다. 이왕에 배경으로 채택하였다면 한옥의 아름다움으로 해서 더한층 국민과 외국인들에게 강력한 인상으로 남겨졌을 터인데 배려가 너무 부족하였다. 그에 비하여 부산 MBC에서는 '남부의 살림집'이라는 개국 기념 다큐멘터리에서 이 집의 아름다움을 구석구석 조명하였고 좋은 반응을 얻었다.

금년에 나는 우리 일행들과 함께 프랑스 파리에 가서 한옥 한 채를 지었다. 건축가와 미술가들이 찾아와 진지하게 보면서 많은 이야기를 하였고 아직도 준수하고 있는 수공예의 놀라운 솜씨에 매료되었다. 또 그들은 중국, 일본이나 동남아의 집에 비하면 한옥이 으뜸이라 하면서 전세계 어느 곳에서도 이런 집을 볼 수 없을 것이라고 하였다.

왼쪽/ 일각문 둘이 나란하다. 태극무늬의 신
문神門은 사당이고, 그 옆의 문은 장독대가
있는 후원으로 들어가는 문이다.

오른쪽/ 안채 사람들이 사용하던 뒷간

파리의 미술대학에 7년짜리 학년 제도가 있는데 그중에 목공예를 배우는 과
정도 있다고 한다. 입학하기가 쉽지 않은 이 과를 졸업하면 평생 먹고 살기는 여
반장인데, 우리 목수들 수준에는 영 못 미친다. 경험을 쌓아 박사과정에나 들어
가야 우리 목수들의 수준이 되지 않을까 싶다. 옆에서 듣고 있던 우리 일행들은
뽐내는 기분이 되었다.

실상 우리는 우리 것의 위대함을 모르고 지낸다. 그런 추세 때문에 지금은 한
옥에서 사는 일을 뒤처진 노릇으로 여기는 경향이다. 빈대 나온다고 반닫이 장
롱을 죄 내다 팔았다가 다 늦게 이제서야 수백만 원이나 호가하는 것을 사들이
느라 야단이다. 꼭 그짝이 난다. 지금 버리면 10년 못 가서 한옥의 아쉬움을 깨
닫게 되고 그때 가면 다시는 손에 넣을 수 없을 정도로 높은 값에 거래되고 있을
것이다. 세태가 점점 그렇게 변하여 가는 추세다.

이제 집구경을 해 보자. 안채 맞은편에 곳간채가 있다. 곳간채와 사랑채 사이
에 중문간채가 있다. 또 곳간채 서편에 뜰아래채가 있다. 뜰아래채와 곳간 사이
에 조그만 골목이 생겼다. 안사람들이 쓰는 뒷간이 거기에 있다.

뒷간은 높다. 다락형이다. 아래쪽에 떨어져 모이는 데가 있다. 매운재를 두텁
게 퍼다 넣는다. 툭 하고 떨어지면 매운재가 풀썩 하며 덮는다. 농사짓는 일이

기본이던 시절에 아주 좋은 시설이었다. 그런데도 아주 몹쓸 것으로 취급한다.

　남쪽 프랑스 산골짜기 옛집의 시렁 위에는 가을에 베어다 뭉치 지어 쌓아 놓은 풀이 있다. 이들이 발효하면서 열을 발산한다. 그 열이 겨울 추위를 막아 주는 난방이 된다. 며칠 밤 그런 집에 가서 살아 보는 일이 도시인들의 호사인데 희망자가 아주 많아 오래 전에 예약하지 않으면 어림도 없다. 그런 시설은 필요에 따라 만들어진다. 그런 것이 있어 후진국이라 한다면 프랑스야말로 새까만 후진국이다.

　이런 오류는 영화 장면에 등장하는 집이 외국인들의 보편적인 살림집인 듯이 인식하는 데서 시작된다. 실제로 가 보면 그렇지 못한 집이 더 일반적이다. 그런 집들의 규모가 우리의 집을 따라오지 못한다. 이번에 파리에 지은 한옥이 27평짜리인데 국내에선 그것이 그 정도에 불과하지만 지어 놓고 보니 주변의 기존 프랑스집에 비하여 월등히 넓어 보이는 당당한 기세이다. 그래서인지 마을 사람들이 한국의 궁정 건물을 본떠다 지었을 것이라고 자기네끼리 수군거리고 있다. 그만큼 한옥의 규모가 당당하다. 그리고 아름다워 보인다.

　우리네 인식은 우리 것의 이해에 왜 그런지 인색한 편이다. 오늘 한옥에 대한 상식이 아주 미미한 것도 그런 인색함에서 비롯되었다고 할 수 있다. 의 · 식 ·

고경명 장군댁 입구의 고샅과 대문

지방의 집에 시원한 대청이 없다는 점은 매우 의아스럽다. 앞퇴와 머리퇴만이 있을 뿐이다. 북쪽 끝의 방은 뒤편 1칸을 개방하여 아궁이를 설치하였다. 난방을 위한 배려였다고 본다.

사랑채와 그 북쪽의 건물 사이에 샛담이 있고 거기에 일각문이 열려 있다. 안채로 들어가는 중문인 셈이다. 대문간채와 북쪽 건물 사이에도 샛담을 설치하여 출입을 통제하였다. 통제된 곳이 서쪽으로 넓게 전개된 마당인데 지금은 빈 마당뿐이지만 옛날엔 집이 있어 고경명 선생이 어려서 기거하였다고도 한다.

북쪽 건물의 다시 북쪽에 헛간채가 있다. 안채에서 보면 뜰아래채에 해당하

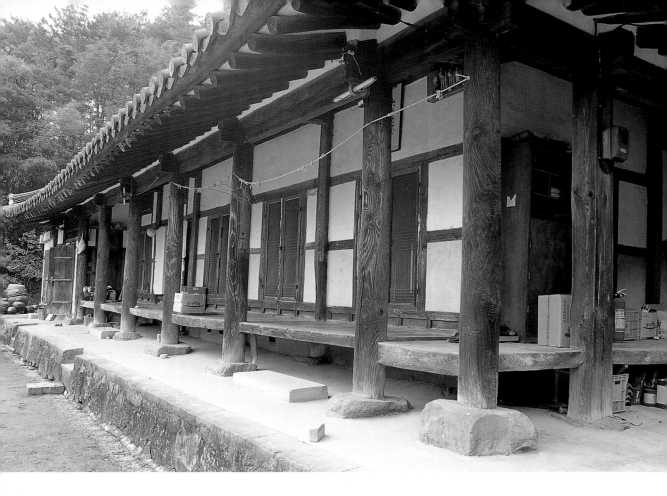

측면에서 바라본 안채의 모습

는 위치에 있다. 2칸통이며 4칸 집이다. 원래는 초가였는데 지금은 시멘트의 기
와로 덮었다. 안채의 상량묵서를 보면 대략 최근세에 지은 것으로 되어 있는데
중창重創된 신건물이라 할 수 있다.

안채는 2칸반통의 7칸 규모다. 그 평면 구성이 재미있다. 말하자면 겹집인 셈
인데 북쪽 끝 칸에 있는 부엌은 1칸반에 2칸반 규모이니 상당히 넓다. 대가댁 부
엌답다. 넓으니까 부엌 살림을 넉넉히 장만하고 살 수 있었다. 잔치가 있는 날
이면 따로 화덕을 걸고 바깥에서 장만하지만 보통 때는 넓은 부엌에서 능히 장
만해 낼 수 있다. 부엌 앞마당에 장독대가 있어서 수시로 드나들면서 퍼다 쓸 수

돼지우리
헛간채
장독대
N
곳간채
부엌
안방
반침
안채
건넌방
중문
사랑채
파향정
큰방
대문
작은방
대문간채
사당

낚시를 즐기던 작은 정자 파향정이 대문 어귀에 있다. 팔작지붕의 대문간채를 지나면 조촐하고 아담한 사랑채가 버티고 앉았고, 곳간채와의 사이에 있는 일각문을 통해 안채로 들어가게 되어 있다. 안채는 2칸반통의 7칸 규모로, 장독대 옆에 넓은 규모의 부엌을 들었다. 이 댁의 사당은 안채 남방에 따로 일곽을 이루었는데, 고경명, 종후, 인후 세 분을 불천위로 모시고 있다.

있게 하였다. 집이 서향집인 데 비해 장독대는 남향인 점이 흥미롭다.

부엌에 이어 안방이 2칸 계속된다. 방 앞에 반 칸의 툇간, 물론 마루를 깔았다. 이 툇마루는 대청으로 이어져 나간다. 2칸이 계속되는 방의 뒤편에 벽장이 만들어졌다. '반침'이라고도 부르는 시설이다. 세간과 이부자리 등속이 다 여기에 들어간다.

민속박물관 안방에는 온갖 세간들이 주저리주저리 빈틈없이 들어차 있는데 이는 그런 세간들도 있었다는 뜻이지 모두 다 그렇게 늘어놓고 살았다는 의미는 아니다. 실제는 몇몇 세간만이 조촐하게 놓여 있었고 여름철과 겨울철에 따

라 세간을 바꾸면서 기분을 새롭게 하였다.

이 댁의 자질구레한 세간들은 대청에 집합되어 있다. 대청은 5칸의 넓이이다. 방 앞 툇마루에 이어지는 대청의 앞쪽과 방 옆의 큰마루는 여느 집과 마찬가지로 훨씬 열려 있는데 뒤퇴 쪽에 시렁을 매어 수시로 꺼내다 쓸 것들을 갈무리해 두었다.

크고 작은 잡다한 세간은 건넌방에 집결되어 있다. 건넌방 뒤퇴 쪽에 커다란 붙박이장이 있다. 건넌방의 뒷방에 해당한다. 건넌방의 남쪽면에 머리퇴가 있다. 시어머님이 안방에 계실 때 며느리가 이 방을 차지하였다면 머리퇴는 작은사랑의 남편이 밤중에 드나드는 데 편의하였겠다. 구태여 대청으로 해서 들어서야 할 까닭이 없으면 머리퇴로 해서 넌지시 방문을 열 수 있었기 때문이다.

뒷방의 붙박이장 위는 천장까지 열려 있는 공간이다. 여기에 선반을 매고 여러 가지를 올려 놓았다. 이런 방은 여러 모로 쓸모가 있었다. 혼자서 눈물 흘리고 싶을 때 방해받지 않는 공간이 되기도 하였다.

지금의 집은 너무 되바라져서 어디 숨을 만한 데가 없다. 그것이 병이다. 새로운 한옥에서는 그 점이 고려되어야 한다. 주부들이 집을 떠나 자꾸 나다니고 싶어지는 그런 집이 지양되면 예처럼 느긋하게 살 수 있는 오늘의 집이 완성되리라 기대되는데, 이는 옛날의 지혜를 살펴보는 일로부터 시작되지 않을까.

위/ 안채의 합각

아래/ 사랑채의 합각

일류 도편수의 걸작, 해주 오씨 종가집

경기도 양성에 있는 해주 오씨의 종가집은 도편수의 능력이 능란하게 발휘된 집이다. 방과 마루에 분합 대신 맹장지로 벽체를 꾸민 것이나, 사랑채 툇기둥을 팔각형으로 다듬은 것이나, 광창의 판자를 여닫을 수 있게 만든 것에서 당대 일류의 솜씨를 엿볼 수 있다. 동시에 그 집이 주는 분위기는 집을 가꾼 사람들의 식견을 짐작하게 해준다.

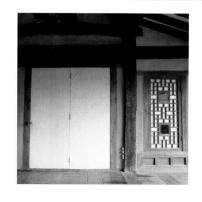

대청에서 안방으로 들어가는 분합. 맹장지로 하였고 앞퇴엔 명장지창을 달았다.

웬일로 쏟아지는지 비가 억수 같다. 매년 겪는 장마 때의 장대 같은 비라 해도 막상 그런 비를 맞게 되면 내게 혹시 잘못이 없었는지 은근히 켕긴다. 번개가 번쩍이고 벼락치는 소리가 사정없이 들리면 등골도 오싹해진다. 선업善業만 쌓고 살 수 있는 그런 사바 세계가 아니니 저절로 짓는 죄가 없을 리 없다. 달리는 차창에서 번쩍거리는 번개와 천둥소리는 더욱 요란스럽게 느껴진다. 옆에 김대벽 장로님이 계시니 설마 내게까지 불똥이야 튀겠는가 싶어 약간은 안심이 된다. 그래서인지 깜빡 졸았나 보다. 길을 안내해 주는 이가 도착하였다고 흔들어 깨운다. 얼른 내다보니 버스가 선 정류장 이름이 '공도'이다. 서울에서 안성으로 가는 신작로에 잇닿아 있는 마을 이름이 공도이고 그 마을 정류장에 버스가 도착한 것이다. 여기에서 양성陽城으로 가는 시내버스를 기다려야 한다.

표 파는 창구 앞이 노상 대합실인 셈이다. 옹기종기 서서 오는 차를 기다리고 섰다. 안성에서 떠나 서울로 가는 직행버스와 고속버스가 연신 지나가고 평택으로 가는 차도 지나갔다. 상당히 분주한 정류소이다. 표는 예쁜 아가씨가 팔고 있었다. 검은 테 안경을 썼다. 처녀인가 싶었는데 이야기 내용으로 미루어 학교

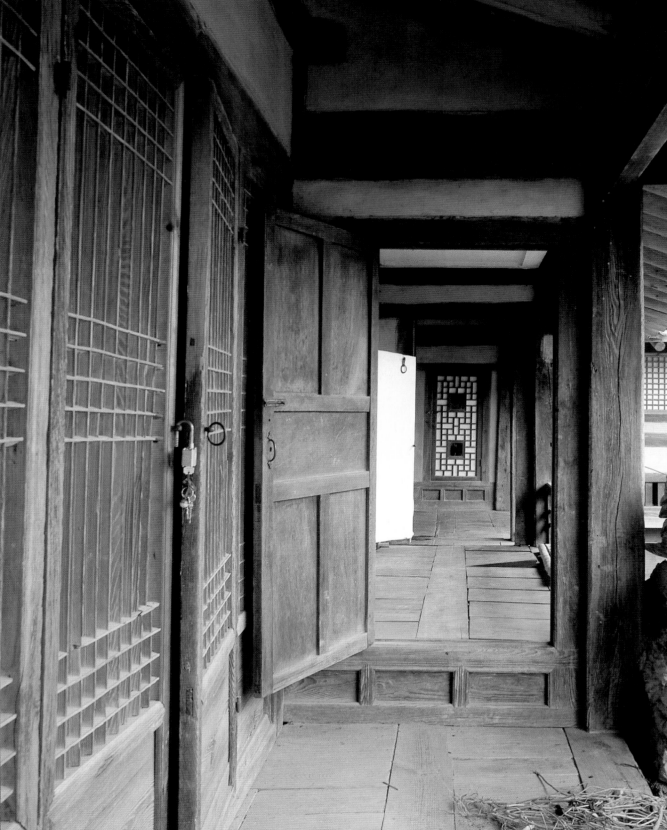

다니는 아이가 있는 젊은 엄마였다. 인상이 썩 좋았다. 오늘 보러 가는 집이 매우 격조 있을 것으로 나는 예점豫占하였다.

예정보다 10분쯤 늦어 버스가 왔다. 꽤 여러 사람들이 탔다. 포장된 도로인가 싶더니 출렁거린다. 비포장도로이다. 확장공사를 하고 있는 듯했다. 타는 사람보다 내리는 사람 수가 더 많다. 몇 번 멎는 사이에 좌석이 비기 시작하더니 양성을 저만큼 남겨 놓았을 때는 몇몇만 남고는 다 내렸다. 그때 우리도 따라 내렸다. 왼편으로 보이는 마을이 찾아갈 곳이라 한다. 굵은 빗방울이 멎는가 싶더니 뚝 그친다. 마치 점을 찍으면서 끝난 것처럼 비가 멎었다. 낮게 구름이 깔렸지만 비 온 뒤의 깨끗하고 맑은 기운으로 마을이 아름답게 드러나 보인다.

고성산高城山이 우뚝 솟았다. 주산이 되고 좌우로 팔을 훨씬 벌린 듯이 능선이 뻗는다. 그러더니 좌우 끝에서 다짐하는 듯이 우뚝하게 솟았다. 마무리를 야무지게 하였다. 좌청룡과 우백호의 기세가 그만하면 되었다. 명당의 형국일시 분명하다.

풍산 심씨들이 살고 있었다. 풍요로운 마을이다. 이 마을의 규수가 해주 오씨 댁으로 시집갔다. 곡절 끝에 열 살과 일곱 살 먹은 두 아들을 거느리고 친정집에 와서 머문다. 두 아들은 탈없이 자랐고 여기에서 혼인하고 성가成家하였다. 그로부터 13대가 세거(世居, 한 고장에서 대대로 살고 있음)하게 되니 지금은 해주 오씨 정무공파貞武公派 문중의 집성촌이 되었다.

정무공은 종손 오윤환(吳玧煥, 62세. 성업공사 부사장) 선생의 12대 선조이시다. 입향하신 형제분 중에서 동생이 낳은 아드님인데 아버님의 함자는 수천壽千이다. 호군護軍의 벼슬을 지내셨다. 큰아버지 수군우후水軍虞候 수억壽億은 슬하에 아들이 없었다. 정무공이 어렸을 때 입양하였다. 정무공의 함자는 정방定邦이다. 정방공은 명종 7년(1552)에 태어났다가 인조 3년(1625)에 입멸한다. 선조 16년(1583)에 무과에 급제한다. 율곡栗谷 이이(李珥, 1536~1584년) 선생이 친히 만나 보시고는 참으로 영재를 얻었으니 나라의 복이라고 칭찬하였다.

임진왜란이 일어나자 그의 활약이 두드러졌다. 의병들과 더불어 적을 협공하

여 승리를 얻었고 부족한 군량미 조달을 위해 명나라에 사신으로 갔다. 당시의 뱃길은 위험하였지만 마다 않고 가서 명나라 조정을 설득하여, 군량미 10만 석을 얻어 배에 싣고 귀환하였다. 선조께서 친히 그의 노고를 치하하셨다. 그는 웅도雄都의 부사府使를 역임하고 내직으로 발탁되어 포도대장·군기시軍器寺의 제조(提調, 벼슬이름)를 지냈다. 다시 외직으로 나아가 전라도 병마절도사와 경상우도 병마절도사 겸 진주목사가 되고 다시 황해도 병마절도사가 된다.

광해군 때 인목대비의 폐비를 적극 반대하였다가 사직당한다. 인조가 반정에 성공한 뒤 다시 발탁되어 포도대장을 지냈고 경상좌도 병마절도사를 역임하였다. 잠시 관직에서 물러나 있다가 이괄의 난에 인조대왕을 모시고 공주까지 호종(扈從, 임금의 수레를 모시고 따라감)하였다. 그가 관직에서 물러났을 때 위에서 퇴전당退全堂이란 호를 내리셨고 편액도 하사하셨다. 편액은 우암尤庵 송시열(宋時烈, 1607~1689년) 선생이 썼다. 돌아가시자 인조는 병조판서로 추증하고 정무貞武라 하여 충무공에 버금가는 시호를 내리셨다.

그의 후손들은 효성스럽고 충성스러워 나라에서 여러 번 정려旌閭의 포상을 받았다. 그중에서 오두인(吳斗寅, 1624~1689년)은 인조 27년에 장원으로 급제하고 문신으로 입신해서 지평, 장령, 헌납, 사간, 부교리를 거쳐 숙종 5년(1679)에 공조참판이 되고 사은부사가 되어 청나라에 다녀왔다. 이듬해 호조참판이 되었다가 경기관찰사를 역임하고 1683년에 공조판서로 서임되었다. 1689년 형조판서 재직중에 관직에서 물러났다. 인현왕후 민씨를 폐위하자 적극적으로 반대하였다 해서 의주義州로 귀양을 갔다. 귀양길에 파주坡州 땅에서 별세하니 주변에서 다들 아까워하였다. 곧이어 복직되고 1694년에는 영의정으로 추증되고 충정忠貞이라는 시호를 받았다. 그의 덕을 추모하여 문중에서는 불천위로 받들고 있으며 양성 땅의 덕봉서원德峰書院, 파주의 풍계사豊係祠, 광주의 의열사義烈祠에 배향되었다.

정무공의 후예들이 일구어 놓은 재력이 대단해서 100여 칸의 살림집을 마련하였다. 그러다 숙종 때 충정공이 당쟁에 휘말리면서 살림집 규모가 축소되기

옆면 위/ 대문 들어서면 첫눈에 들어오는 안채와 앞마당. 오른쪽에 부엌이 있다.

옆면 아래/ 안채 대청에 앉아 내다본 대문간채

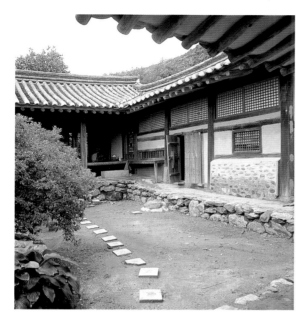

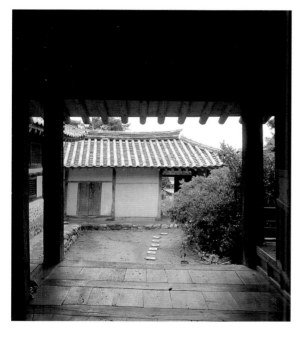

시작하였고 그 후로도 남의 눈에 띄지 않게 자그마하게 유지하기를 지그시 하였다.

1910년대까지만 해도 연못이 널찍하고 솟을대문이 섰고 바깥행랑채가 격식대로 자리잡고 있었다. 그러나 이번엔 왜사람들의 압력으로 다시 줄어들어 오늘날의 규모로 축약되고 말았다. 그래도 집은 아주 흥미 있게 생겼다. 건축적으로 그렇다.

마을에서 제일 깊은 곳에 자리잡았다. 낮지만 작은 고개를 하나 넘어야 했다. 내려서던 길이 다시 오르막이 될 즈음에 나이 많은 나무가 개울가에 섰다. 옛날에 이 언저리에 대문간채가 있었다 하며 지금은 나무에서 개울 쪽으로 연못터가 있다. 나무를 살피다 눈에 띄는 집을 바라다보면 대문과 그 뒤쪽의 높은 축대 위에 있는 건물이 한꺼번에 보인다. 대문 옆에 세워 놓은 전통건조물 제2호 안내판을 읽고 나면 대문보다는 사랑채로 먼저 발길이 간다.

최근에 나라에서 준 보조금으로 기와를 다시 이고 축대도 고치고 하였단다. 그래서인지 지붕은 말쑥하지만 오래된 집이 지녀야 할 나이는 간곳없이 되고 말았다. 오늘날 문화재 보수에 따른 맹점의 한 가지인데 지나치게 많이 기와를 바꾸는 데서 오는 병폐이다.

마침 두 분이 툇마루에 계셔서 집의 내력을 들을 수 있었다. 젊은 분은 이웃에 사는 아주머니이고 연세 높으신 분은 금년 팔순이시라는데 종손이신 오윤환 선생의 생모가 되시는 분이란다.

종손 윤환 씨가 아직 총각이던 스무 살 때 대종중 회의에서 큰댁으로 양자를 들게 하고 종손의 소임을 보게 하

였다. 문중에서 세운 학교도 있고 해서 종손으로 해야 할
일이 그득하니 맡아서 하라는 종용이었다. 청년 윤환은 생
각한다. 집안의 도움을 받아 안일하게 사느니 세파에 시달
리면서 자수성가하고 그렇게 얻은 능력으로 문중을 돕겠
다고 결심한다. 결국 오늘의 지위에까지 이르게 되었다.
비록 객지에 나가 있기는 하지만 종손의 책무만은 잊지 않
아 서울 집 한쪽에 가묘를 꾸미고 선조들의 위패를 모시고
살았고, 이제 정년으로 퇴임하면 고향에 가서 종손으로서
소임을 다하려 한다는 결심을 하더라고 기웃거리던 아저
씨가 일러준다.

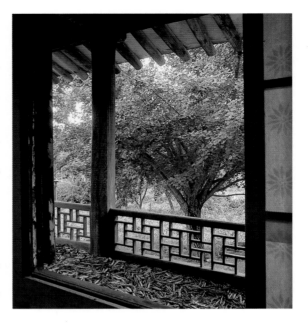

　대문을 들어서면서 쳐다보니 연등천장에 걸린 충량 바
닥에 단정한 붓글씨로 쓴 묵서명墨書銘이 있었다. 읽어 보
니 '낙구 을해삼월이십일 진시 입주 상량임좌병향 갑년생
성 조운하룡洛龜乙亥三月二十日辰時竪柱上樑壬坐丙向甲年生成造運河龍' 이
라고 썼다. 을해乙亥는 내가 태어난 해와 같아서 매우 반가웠다. 을해생의 금년
나이가 57세이니까 이 집이 그 을해에 해당한다면 나와 동갑인 셈이다. 이 문간
채만 그때 세워진 것이고 안채는 나이를 300살은 족히 먹었을 것이라고 팔순이
되신 할머니가 귀띔해 주신다. 할머님은 양자 간 아들 일에 생모가 나설 일이 아
니라고 굳이 자기를 밝히려 하지 않았고 사진 찍기도 마다하였다. 윤환 씨가 양
자로 간 큰댁 내외분은 이미 작고하셨다고 한다.

　대문을 들어서면 반듯한 마당이다. 왼쪽으로 샛담이 쌓였고 오른편으로 부엌
이 있다. 부엌은 안채 정침에서 달아 낸 날개인데 3칸이다. 안방에 이어진 칸엔
부뚜막이, 두 번째 칸엔 통로용 출입문과 제물 찬장이, 세 번째 칸은 광으로 사
용할 수 있게 구조되어 있는데 이 부엌에서 두 가지 점이 특이하게 눈에 띈다.

　하나는 3칸 전부를 다락으로 꾸몄다. 부엌 위로 마루를 들이고 다락을 만들어
이것저것 갈무리해 둘 수 있게 하고 광창을 내었다.

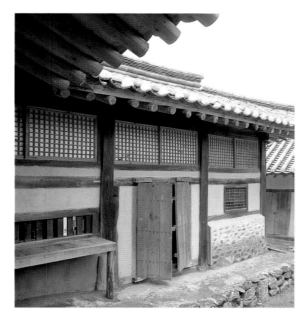

왼쪽/ 부엌과 다락의 광창들이 다채롭다.

오른쪽/ 부엌의 광창. 신식으로 개량되어 열고 닫을 수 있게 하였다. 나로서는 처음 보는 신기한 광창이었다.

두 번째는 광창이 하나 더 있었다. 부뚜막이 있는 쪽 벽체에 연기와 수증기 등을 배출하고 빛을 받아들이는 광창을 내었다. 보통의 광창은 살대를 마름모꼴로 간격을 두고 병렬시키는데 이 집에서는 판자로 하였다. 그뿐만 아니라 판자를 안팎 이중으로 하고 안쪽 것을 움직여 열기도 하고 닫기도 하게 만들었다. 아마도 근세에 개조되었다고 짐작되는데 나는 이런 광창을 처음 보았다.

흥미 있는 부분은 또 있다. 제물 찬장이 가운데 칸 뒷벽에 설치되어 있다. 이것도 광창과 나이가 같으리라 여겨진다.

대청은 시원스럽게 넓다. 앞퇴까지 한 공간으로 삼았기 때문이다. 그런데도 중앙의 산기둥을 그냥 두었다. 대들보를 길게 쓰고 고주(高柱, 대청 한가운데 세운 다른 기둥보다 높은 기둥)를 생략하는 방안이 있으나 따르지 않았다. 안방으로 들어가는 문과 머름 위의 창도 재미있고 또 안채엔 납도리(도리를 네모나게 다듬은 것), 사랑채엔 굴도리(도리를 둥글게 다듬은 것)를 사용하였는데 그 결구를 기둥의 이쪽과 저쪽에서 달리하고 있어 특이하였다.

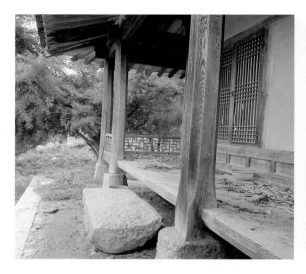

도편수의 능력이 뛰어났다. 사랑채 툇기둥은 아래위를 제외하고는 귀를 접어 몸체를 팔각형으로 다듬었다. 아주 드문 모습이다. 지금까지 상주 양진당과 그 일문의 집에서 그런 사례를 보았을 뿐인데 그 처리 기법이 매우 능숙하다. 그만하면 당대 일류의 솜씨라고 칭찬하여도 좋겠다. 사랑방에 앉아 영창을 열고 내다보는 분위기도 좋다. 집을 경영하고 가꾼 사람들 식견이나 안목도 상당한 수준이었음을 알 수 있다.

결국 손바닥이 마주친 셈인데 또 하나의 걸작이 있었다. 사랑채는 안채에 이어져 있지만 방 1칸과 마루 1칸으로 구조되어 있다. 손님이 많은 종가댁 사랑채로서는 좁다. 궁리 끝에 방과 마루 사이의 분합(문이 두 짝인 덧문)을 통째로 들어올리게 만들고 만다. 방과 마루가 한 공간이 된다. 그런대로 넓게 쓸 수 있다. 이 처리에서 분합 대신에 맹장지(盲障子, 광선을 막기 위해 두꺼운 종이로 겹바른 장지문)로 벽체를 꾸몄고 그 좌우에서 문짝을 만들어 여닫을 수 있게 하였다. 닫았을 때의 기능을 고려한 것이다. 이런 구조는 나로선 처음 보았다. 한꺼번에 떠올리는 구조는 더러 있었지만 좌우에 문짝을 단 예는 처음이다.

좁은 방에 복잡한 살대의 창을 달면 번잡스러워 보인다. 그 점도 고려하여 가

위 왼쪽/ 기둥의 중심을 팔각으로 다듬었다. 자신 있는 도편수의 재능이다.

위 오른쪽/ 대청에서 방으로 들어가는 분합. 맹장지로 하였고 앞퇴엔 명장지창을 달았다.

아래/ 사랑방의 미닫이. 用자 무늬의 창살로 이룩된 전형적인 창이다.

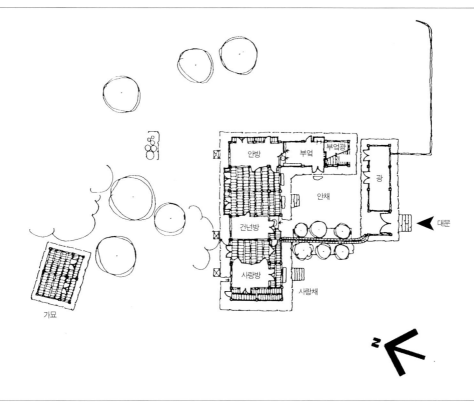

안방 부엌 부엌광

광

안채

건넌방

대문

사랑방

사랑채

가묘

100여 칸의 장대한 살림집이었으나 지금은 그 규모가 많이 줄어들었다. 대문 들어서면 바로 안채 안마당이다. 앞퇴까지 한 공간으로 삼았기 때문에 대청은 시원스럽게 넓다. 이 대청이 사랑채와 연이어 있고, 그 사이에 작은 편문이 달렸다. 방 1칸과 마루 1칸으로 구조된 이 댁 사랑채는 방과 마루 사이의 분합을 통째로 들어올리게 만들어 여닫을 수 있게 하였다.

장 소박한 用자 무늬로 미닫이를 구조하였다.

한 30여 년 국내의 수많은 집들을 보고 다녔다. 내 딴에는 상당하게 보았다고 자부하고 있지만 이처럼 처음 보는 집이 아직도 적지 않다. 그래서 자꾸 찾아나서야 하지만 5천 년의 역사가 쌓인 땅덩이가 만만치 않다는 점을 새삼 느꼈다.

이날 우리는 점심을 굶었다. 정신을 차릴 수 없었기 때문이다.

일을 끝내고 양성에서 나오는 버스를 잡아타자 비가 다시 내리기 시작했다. 공도에서 갈아타고 평택으로 갔다. 이름난 냉면집이 있다고 해서였다. 냉면집에 당도하니 벌써 6시를 알리고 있었다.

거북바위 위의 정자가 장관인 권충재 선생 종택

예부터 양질의 소나무 산지로 유명한 경상북도 봉화. 이곳에서 나는 춘양목으로 지은 권충재 선생 종택은 강직한 선비의 삶과 같은 단정함이 배어 있다. 큰사랑방, 작은사랑방을 따로 꾸민 구조는 유교 사회의 품격을 일깨우고 솟을대문의 모양도 그 곡선미가 아름답다. 또 후원을 지나면 마주치는 연당의 장대한 바위와 돌다리를 건너 바라보는 정자는 봉화의 자랑인 맑은 물과 어울려 심기를 탁 트이게 한다.

연세대 건축과 김성우 교수가 잠깐 함께 다녀오지 않겠느냐고 했다. 건축과와 주생활과의 석사·박사 과정의 인재들과 한양대 건축과 석사 과정의 몇 사람이 함께 떠나는 여행이라 했다. 스물에서 서른에 가까운 인원들이 전부 다 석·박사 학위를 받을 사람들이라 해서 조금 떨리긴 했지만 용기를 내어 동행하기로 했다.

김성우 교수는 중국 건축사에 아주 밝은 분이어서 몇 해 전 북경의 청화대학 靑華大學에서 우리와 중국인 건축사학자 40여 명이 모여 발표하고 토론하는 일을 주선하기도 했던 덕분에 나도 즐겁게 다녀온 적이 있었다. 불문곡직하고 따라 나서기로 작정하였다.

경상북도 봉화奉化로 가게 되었으니 기차 타는 청량리역으로 모이라는 전갈이 왔다. 얼른 김대벽 선생께 동행하자고 맞추었다.

인삼이 많이 나는 고장인 풍기豊基에서 하차했다. 영주榮州보다 풍기가 낭만적일 것이라고 해서 숙소를 그곳으로 정했다. 저녁 먹는 집 상호가 '인삼식당'이었다. 토속의 멋을 풍기겠다고 소박하게 단장한 음식점이다. 주인 아주머니

권충재 선생 종택의 전경. 금계포란형의 명당터에 살림집을 지었다. 지금은 문전옥답에 인삼밭이 들어섰다.

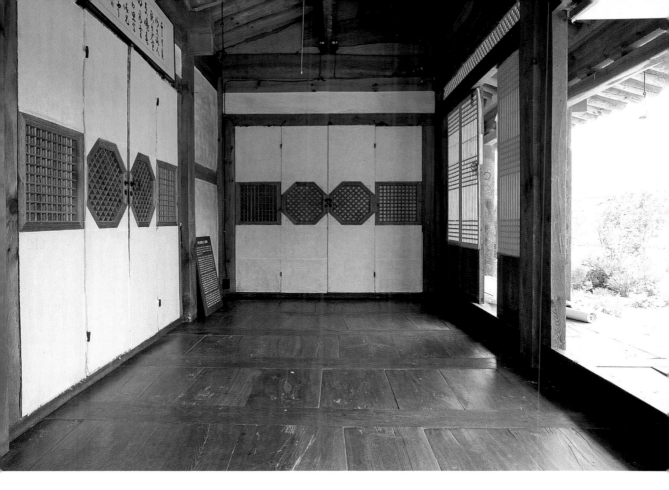

사랑채의 큰사랑방과 작은사랑방 사이에 있는 대청

셨고 큰아들이 종목(宗睦, 38대)이다. 충재 선생을 불천위로 모시고 생부와 양부의 제사가 있으니 일년 봉사奉祀가 적지 않을 터이다.

정침 안방은 서쪽에 있으며 남향하였다. 2칸 앞퇴가 있고 서편으로 부엌인데 위쪽에 다락이 설비되었다. 안방 동쪽으로 4칸 대청이 있다. 대소사와 제사가 거행되는 자리이다. 이어 상방이다. 역시 2칸이다. 평면이 一자형이다. 부엌 쪽으로 이어지는 날개 부분이 작은사랑방이다. 이로부터 중문까지 ㄴ자 부분이 사랑채로 소용된다.

정침 상방 쪽에서 이어지는 날개에 아랫방, 고방이 있고 서재, 그리고 아래사

랑방이 있다. 옛날엔 여기에서 독선생이 아이들을 훈도하였다.

안채 뒤로 후원이 있다. 우물과 장독대 등의 시설이 여기에 있다. 안채 서편에 사당의 일곽이 있다. 보통의 예는 정침의 동북편에 사당이 위치하는데 이 댁의 사당은 정침 서북편에 있고 일곽의 규모가 크다. 높직한 터여서 앞에 석축을하였고 그에 따라 담장을 쌓았다. 문이 열렸다. 들어가면 동편에 마루 깔고『충재 선생 문집』을 간행했던 판본을 보관한 갱장각羹墻閣이 있다. 얼른 보면 재실처럼 생긴 건물이다.

사당은 다시 담장을 두르고 평상문의 신문神門을 열었다. 그 안에 2칸반 3칸통의 사당이 있다. 대묘大廟라 부른다.

사당 일곽에서 약간 떨어진 서남쪽에 초가지붕이었던, 지금은 슬레이트지붕인 까치구멍집형의 건물이 있다. 속칭 강당이라 하나 옛날엔 한서당寒栖堂과청암정靑巖亭의 수발을 드는 주사廚舍였다. 연전에 갔을 때만 해도 단정하더니이번에 가니 일부가 무너졌다. 몰골이 험악하다. 당국이 허가하였으니 곧 철거한다는 설명이다. 아깝다. 그런 건물이 제자리에 없으면 수발 드는 주사가 딸려

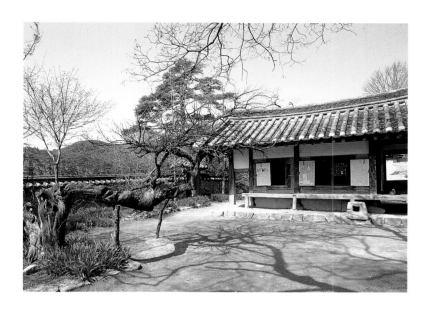

있었다는 제도를 잃게 되고 그것은 옛날 관습 한 가지가 쓰러진다는 의미가 된다. 애석한 일이다. 당국이나 주인의 생각이 깊었으면 천행이겠다.

서쪽에 담장이 있고 일각문이 있다. 가다가 남쪽을 바라다보면 거대한 건물이 신축되어 있다. 이 댁에는 지정된 보물 제262호『충재 선생 일기沖齋先生日記』와 보물 제261호의 『근사록近思錄』, 정조께서 지으신 『어제서문御製序文』과 교지 등 허다한 유물들이 있다. 이들을 전시하기 위해 새롭게 건축한 철근 콘크리트의 건축물이다.

일각문을 들어서면 작은 1칸통 건물이 먼저 눈에 띈다. '충재沖齋'라 쓴 작은 편액이 걸렸다. 한서당이다. 방 2칸과 마루 1칸이 있는 두옥(斗屋, 아주 작은 집)인데 충재 선생이 여기에 머무셨다고 한다. 아주 질박한 구조다. 선비의 조촐한 심성이 잘 드러나 있다.

바로 바라다보니 연당이 있다. 둥근 형상의 연당이다. 연당 가운데에 마치 당주(當州, 연못 속의 섬)처럼 거북바위가 있고 그 등에 청암정이 올라타고 있다. 거북바위는 서쪽에서 동쪽을 향하고 걷고 있는 듯이 서 있다. 바짝 치켜 든 거북

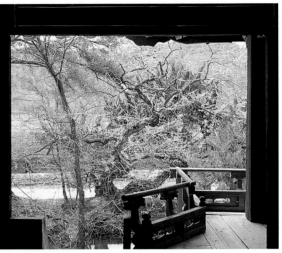

왼쪽/ 청암정의 내부. 편액은 남명 조식 선생의 글씨라고 한다.

오른쪽/ 청암정에서 내다본 모습. 원야園冶의 한가지로 심은 나무들이 운치 있게 내려다 보인다.

머리가 장관인데 머리 남쪽면에 큼직한 귀가 새겨져 있다. 대단한 일이다. 한서당에서 연못을 건너 거북바위로 가는 돌다리 하나가 외나무다리 형식으로 걸렸다. 장대를 이어 만든 돌다리인데 교각을 세워 지탱시켰다.

청암정은 삼척부사 시절에 수하에 거느렸던 대목이 따라와서 지었던가 싶다. 평면은 T자형이고 마루를 깐 다락형의 건물인데 바위 위에 세운 것이나 바위의 높낮이에 따라 기둥을 마름한 점, 기둥 밖으로 외목도리를 내어 걸었는 점 등의 구조가 삼척의 죽서루竹西樓와 아주 방불하다. 퍽이나 흥미 있는 건물이고 집과 주인과의 관계를 말하여 주는 좋은 예다. 시원하게 지었다. 편액이 둘 걸렸다. '청암정'은 남명南溟 조식曺植 선생이 쓰신 것이고 '청암수석'은 미수 허목 선생이 88세에 쓰신 것이라 한다. 정자에 앉아 사방을 바라다보면 심기가 탁 트이는 듯하다.

지금은 이 댁으로 가는 길이 봉화읍에서 법전法田으로 가는 신작로를 따라가다 철길 지나면서 꺾이어 가게 되지만 이는 근래에 생긴 뒷길이고, 원래는 봉화읍에서 골짜기를 들어서서 개울 따라 가는 길이 제 길이었다. 맑은 물이 소리치며 흐르는 개울가의 운치가 대단하다. 지금도 여름철이면 몰려드는 인파로

닭실 개울가 맑은 물 흐르는 동구에 석천정이 있다.

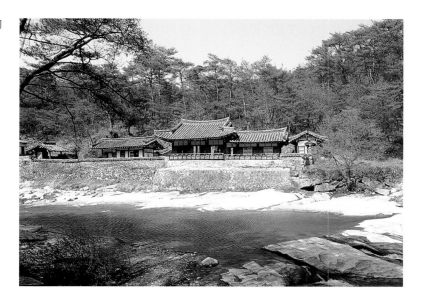

인해를 이룰 지경이다. 그 개울가 반석 위에 석천정石泉亭이 있다. '석천정사石泉亭舍', '수월루水月樓' 등의 편액이 걸렸다. 동부의 한 바위에는 '석천정'이란 큰 글자를 새겼다.

석천정을 지나 개울 끼고 가다가 한 번 굽이친 뒤에야 안대眼對가 넓어지면서 문전옥답이 나서고 멀리 큼직한 기와집이 보인다. 권씨 종가다. 권씨 일문이 주변 마을에 흩어져 살고 있고 마을마다 기와집들이 가득하다. 과연 안동 권씨로구나 하는 감탄이 나온다.

권씨 종택을 구경한 연세대 일행은 법전의 강씨 종택을 방문하러 떠났고 김대벽 선생은 따로 남아 작업을 계속하였다. 나는 연세대 친구들과 차를 타고 가면서 집중되는 질문 공세로 땀을 빼야 했다.

장대하고 당당한 살림집, 임청각

임청각은 도두룩한 산을 등에 두고, 흐르는 강을 굽어보고 앉았다. 집 가까이로 강의 백사장이 넓게 퍼졌다. 그야말로 배산임수한 형국을 지닌 명당의 진취적인 터전이다. 그래서 이락李洛공이 여기에 터전을 잡고 웅대한 재택을 경영하였다. 현존하는 살림집 중 가장 장대하고 고급스러운 집을 완성한 것이다.

안동에서 제일 큰 살림집이 어디 있느냐고 물으니 안동댐 가는 길로 나가 보라고 한다. 시내에서 안동댐이 있는 곳으로 갔다. 민속경관지구가 바라보이는 강의 이쪽 편으로 큰길이 생겼다. 널찍한 포장도로는 오른편으로 강을 끼고 가는데 그 왼편으로는 기찻길이 산 밑으로 이어져 있다. 강으로 배가 다니고 기찻길로 철마가 달리니 역마살이 있는 사람들은 공연히 궁둥이가 들썩거린다. 옛날엔 지금처럼 부산하지 않았다. 당시에는 기찻길이 없었다.

임청각은 도두룩한 산을 등에 두고 흐르는 강을 굽어보고 앉은 형세다.

　기찻길이 없던 시절엔 지금 국보 제16호로 지정된, 국내에서 규모가 제일 큰 통일신라 때의 '안동신세동전탑安東新世洞塼塔'이라 부르는 벽돌 탑이 돛단배가 다니는 유유한 강을 내려다보고 있었다. 그것을 기찻길이 가로막아서, 높이 17미터에 이르는 탑을 길에서 바라다볼 수 없는 지경이 되고 말았다.

　기찻길 아래 통로로 들어가야 탑에 이르게 되는데, 탑 가까이 한옥이 한 채가 보이고 골목 저리로는 엄청나게 큰 한옥이 보인다. 가까운 곳의 한옥은 고성 이씨 종택(중요민속자료 제185호)이고, 멀리 보이는 거대한 한옥이 안동에서 규모가 제일 큰 살림집, 임청각(臨淸閣, 보물 제182호)이다.

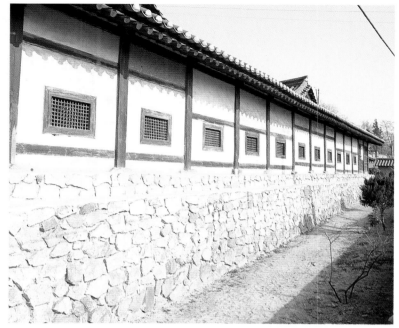

왼쪽/ 입춘방을 써 붙인 대문

오른쪽/ 대문에 이어 있는 긴 행각은 우리 나라에서 제일가는 규모를 자랑한다.

지금 내 손에는 철길도, 강가의 신작로도 없던 시절의 모습을 찍은 사진이한 장 있다. 지금과는 완연히 다르다. 임청각은 도두룩한 산을 등에 두고 흐르는 강을 굽어보고 앉았다. 집 가까이로 강의 백사장이 넓게 퍼졌다. 그야말로 배산임수한 형국을 지닌 명당의 진취적인 터전이다. 그래서 중종 10년(1515)에 형조좌랑을 지낸 이락李洛공이 여기에 터전을 잡고 웅대한 제택을 경영하였다. 현존하는 우리 나라 살림집 중 가장 규모가 장대하고 고급스러운 집이라고 평가받는 집을 완성하였다. 그런 집을, 높이 축조한 기찻길의 방죽처럼 만든 철로 기반이 완전히 가로막고 말았다. 기차가 지나갈 때 보면 마치 공중으로 기차가 지나가는 듯이 느껴질 정도다. 결국 앞을 보지 못하도록 명당의 눈을 두꺼운 천으로 가려 버리고 만 꼴이 되었다.

임청각의 전체적인 평면의 윤곽은 目자형에 가깝다고 할 수 있다. 안동 지방의 보편적인 ㅁ자형 집과 다른 특색을 지녔다. 안채의 정침은 지붕이 솟아

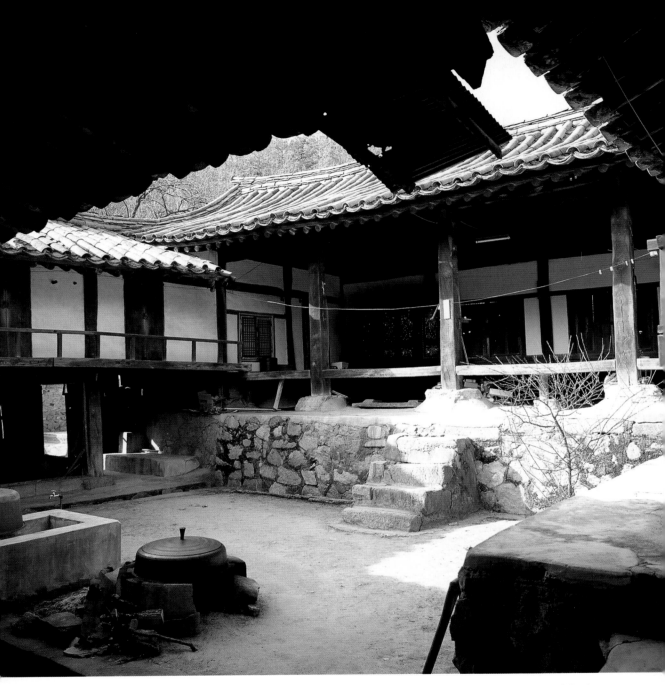

오량집으로 당당하게 세운 안채의 모습

올랐다. 전체를 내려다볼 수 있는 뒷산에 올라 이만큼에서 바라다보면, 안채가 좌우의 건물들을 거느리고 있는 듯한데 연이어진 건물로 해서 빈 자리가 보이지 않을 정도로 치밀하게 조성되었다. 넓은 경내에 차례차례 한 채씩 포치시키는 한옥의 성향과 달리, 남쪽 행각을 남변으로 삼고 연이어 가는 독특한 성정을 발휘하였다.

이 집은 강가에 있다는 점에 유의하였다. 안채의 중문이나 대문을 강가로 내지 않고 대신 앞쪽을 길고 장대한 행각으로 막았다. 그로 인하여 문을 세우지 않은 행각으로는 우리 나라에서 제일가는 규모를 자랑하게 되었다.

탑 앞의 집은 나중에 보기로 하고 우선 임청각 쪽으로 간다. 대문에 '안동시 법흥동 20번지'라고 쓴 흰 판의 문패를 달았다. 주소는 잔글씨로 쓰고 문패 중앙에 큰 글자로 '이창수李昌洙'라 썼다. 대문짝에는 금년 입춘날 써 붙였을 '입춘대길立春大吉' '건양다경建陽多慶'의 입춘방이 멋진 글씨를 자랑하고 있다. 옛날 같으면 집집에 저런 입춘방이 나붙었을 터인즉, 글씨 전람회가 골목 안에 열렸던 것이다. 그런 수가 있었는데 지금은 그런 풍취가 완연히 사라지고 말았다.

문에 이어 긴 담장이 계속되고 있는데 담장 너머로 아까 보았던 행각이 우람한 모습으로 자리잡고 있다. 손가락질하면서 헤어 보았으나 하도 길어, 12칸쯤일까? 아니면 13칸인지 모르겠다는 정도로 짐작하곤 셈하던 손을 멈추고 말았다.

기둥 세우고 높은 하방과 중방을 들이고는 벽을 쳤는데 하얗게 분벽粉壁해서 말쑥한 맛이 짙다. 그런데 바라다보는 눈이 이상하다. 중방과 칸마다 설치한 광창의 높이가 조금씩 달라 보인다. 자세히 보니 광창의 높이는 일정한데 중방의 높이가 서로 다르게 걸렸다. 이런 변화를 추구한 까닭이 무엇인지 얼른 이해되지 않는다.

"아름다움의 추구일까? 아니면 다른 의도가 있는 것일까?"

똑같았다면 지루했겠지. 너무 정적인 분위기였을 것이고, 그러니 변화를 주

어 생동감을 불러일으킨 것은 아닐까?

불러도 집에선 대답이 없다. 대문만 열렸을 뿐 집에 살고 있는 사람이 없으니 물어 보기도 어렵다. 행각의 대문 쪽 2칸은 나무를 써서 널빤지로 판벽하였다. 그것도 끝 칸은 전면을 다 판벽하였는데, 두 번째 칸은 광창이 있는 중방 이하에만 판벽을 하여 판벽과 토벽이 절충하고 있는 모습을 보였다. 토벽이 판벽으로 돌변하는 것이 싫어 이런 완충의 단계를 두었다면 그 목수는 매우 곰살궂은 사람이었을 것이다.

대문을 열고 안으로 들어가면서 생각이 났다. 1960년대에는 이 행각에 피란 온 사람들이 거접居接하고 있었다. 인심이 후한 집주인의 배려로 타지에서 피란 온 사람들에게 편의를 제공한 것이다. 한국전쟁을 겪은 자취다. 지금은 다 떠났고 나라에서 말끔하게 보수해서 피란민들의 흔적은 전혀 남아 있지 않다.

행각이 연이어진 사이사이로 통로가 열려 안사랑채, 안채와 바깥채로 진입하게 된다. 멋진 구성인데 건물의 세부를 보면 아주 고식의 솜씨가 발견된다. 임진왜란 이전의 기법에 해당한다고 할 수 있겠다.

안채는 2칸통이고 대청에서 바라다보이는 가구는 당당한 풍격風格을 지닌 오량(五樑, 보를 다섯 줄로 얹어 2칸 넓이가 되도록 짓는 방식)집이다. 이 집의 대들보나 종보는 그 나무가 그렇게 투박하지 않다. 그만큼 자신 있는 목수가 정성을 다한 작품으로 완성하였음을 알려 주는 소식이다. 사랑채도 그와 마찬가지인데 가구 오량집 구조법으로 사분변작四分變作을 택하였다. 사분변작은 대들보 위에 종보를 얹으면서 종보를 받치는 대공을 대들보의 4분의 1 지점에 자리잡게 하는 방식인데, 이는 삼분변작이 대들보의 3분의 1 위치에 대공을 세우는 방법과 함께 보편적으로 사용되는 법식(法式, 집 지을 때의 기본 구조방법)이다. 사분변작에 따라 중대공을 아주 정확하게 4분의 1 지점에 세워서 올려다보면 대번 눈에 뜨일 정도이다. 집을 보러 다니는 탐구에서 이런 사실을 알고 보아야 집을 보는 제 맛을 느낄 수 있다.

'임청각'이라 쓴 편액이 종보 마룻대공 아래에 걸려 있고, 대청에서 방으로

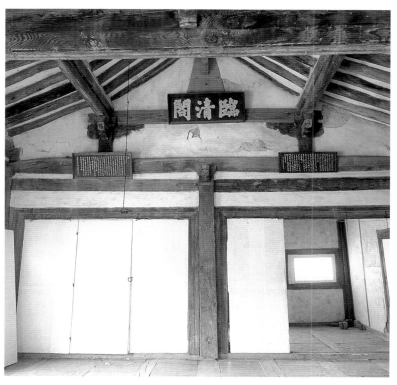

왼쪽/ 임청각 바깥벽의 기둥에 붙여 세운 문과 광창. 그 위에 기왓장으로 장식한 지붕의 합각이 보인다.

오른쪽/ 종보 마룻대공 아래에 걸린 임청각 편액과 사분변작의 구조법

들어가는 문짝은 불발기창이 없는 맹장지 삼분합을 설치하여 여닫게 하였다. 바깥벽의 문과 창 설치는 아주 현대적이다. 문을 현관처럼 기둥에 붙여 세우고 그 나머지 벽면에 광창을 내었는데, 이런 구성은 이 집에서 처음 보는 것이어서 아주 흥미롭다. 그 위로 지붕의 합각이 구성되어 있는데 그 합각벽을 깨어진 기왓장으로 장식하여 소박한 모양을 내었다. 일종의 꽃담인 셈이다.

설대가 서 있는 영창을 열면 안채의 쪽문과 안채로 들어가는 앞마당의 구조가 보이는데, 안채의 동쪽 익랑翼廊 바깥 부분이다. 여기 창의 문얼굴에서 시공한, 가로로 선 설주와 세로로 건너지른 인방을 90도 각도로 접합시키는 기술은 아주 격이 높다. 90도로 두 나무를 접합시키면서 이음새를 45도로 시행한다. 이를 연귀라 하고 이렇게 접합시키는 작업을 '연귀법' 이라 하는데 정교

하게 하였다. 이 기술은 이음법에서 아주 고급 기술에 속하는데 놀랍게도 구
왕국시대의 이집트, 적어도 지금으로부터 3천 년 전, 그 이전에 이 방식으로
연귀한 유물을 남기고 있다.

　7세기경의 인도 히마찰의 브라마우르 사원에서 천장에 귀접이한 목조 구조
에서 연귀한 모습을 보았다. 이런 귀접이 천장은 고구려에서도 하였었다. 4세
기의 석조 유물의 존재로 보아 고구려의 목조 귀접이는 그 이전 시절부터 존
재하고 있었다고 할 수 있다. 고구려 귀접이의 고급 기술이 과연 그렇게 이른
시기에, 그런 정도의 수준으로 발전할 수 있었겠느냐는 의문이 있었으나, 이
집트의 사례로 보아 그 시기에 고구려에서도 충분히 그 기술이 발휘되었을 것
이라고 안심할 수 있게 되었다. 임청각의 귀접이는 그런 흐름을 계승한 한 시

임청각은 안동 지방에서 보편적으로 보이는
ㅁ자형 집과 달리 目자형에 가깝다. 대문을
강가로 내는 대신 긴 행각으로 가로막았고, 널
빤지로 판벽한 문을 만들었다. 2칸통의 안채
대청에서 마주보이는 협문을 지나면 따로 구
조된 별채 군자정이 나온다. 그 동편에 연당
이 있고 다시 동편에 가묘 일곽이 있다.

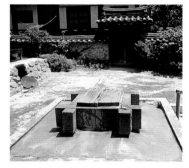

왼쪽 위/ 살대가 서 있는 군자정의 영창을 열고 안채를 내다보았다.

왼쪽 아래/ 군자정의 井자형 우물

오른쪽/ 따로 구조된 별채 군자정의 전경

대 작품에 해당한다고 할 수 있다.

군자정君子亭은 따로 구조된 별채이다. 그 동편에 연당이 있고 다시 동편에 가묘 일곽이 있다. 이 댁에는 井자형으로 우물돌을 만든 오래된 우물도 있어서 여러 가지를 차례로 볼 수 있게 해준다. 군자정은 다락집형이나 누마루 높이가 낮다. 그런 유형을 지금은 새롭게 양청형이라 부른다. 조선왕조 왕궁의 여름 침실용으로 조영하던 유형과 같은 계열이다.

군자정의 평면은 T자형이다. 방과 마루가 공존하도록 만든 건물인데 바깥에서 보아도 구들 드린 쪽과 마루 깐 부분이 구분될 정도로 시설되어 있고, 오르내릴 수 있게 층계를 부설하였다.

대선비의 기개가 담긴 김성일 선생 종택

앞내의 학봉 선생 종택은 집으로 들어서는 문부터 안채와 대청까지 어느 한 곳도 평범하지 않다. 영남학파를 대표하는 대유학자 김성일의 학문적 성취가 느껴지는 규모도 어느 종가집에 비할 바가 아니다. 인재가 많이 배출된 덕에 아이를 가진 여인네들이 아직도 찾아온다는 학봉태실의 사연도 이 집의 오랜 전통을 말해 준다. 게다가 독특하게 설치된 안채와 사랑채 사이의 일각문은 옛집을 구경하는 재미를 새삼 더해 준다.

임진왜란이 터졌다. 경상우도 병마절도사로서 전쟁에 임하였다. 그러나 곧 나라에서 파직한다는 조서가 내렸다. 전에 학봉鶴峰 김성일(金誠一, 1538~1593년)은 통신사로 황윤길黃允吉 정사를 모시고 부사로 일본에 다녀온 적이 있었다. 전쟁을 일으킬 듯하다는 정사의 복명과 달리 전쟁은 일어나지 않을 것이라고 학봉은 아뢰었다. 전쟁이 터지자 그 문책으로 파직되고 만 것이다.

서울로 송환되는 중에 서애 유성룡 선생을 위시한 대신들이 간곡히 공을 세울 기회를 주자고 아뢴다. 선조가 좋다 여기고 경상우도 초유사로 발령한다. 직산 땅에서 명을 받고 의병장 곽재우를 돕는다. 함양·산음·단성·삼가·거창·합천 등지에 사람을 보내어 의병을 모아 항전하게 하였고 의병과 관군의 사이를 조절하는 데 진력하였다. 진주성 김시민 장군을 도와 승첩하게 뒷바라지하여 진주성 보전에 기여하였다.

1593년 경상우도 순찰사를 겸한다. 그만큼 그의 항쟁 능력이 높이 평가되었

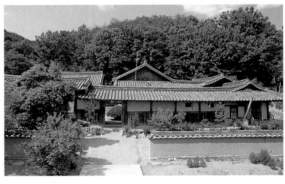

종택의 전경. 집 앞 높은 전주에 올라 간신히 찍었다. 대가집의 전형 같은 규모이다.

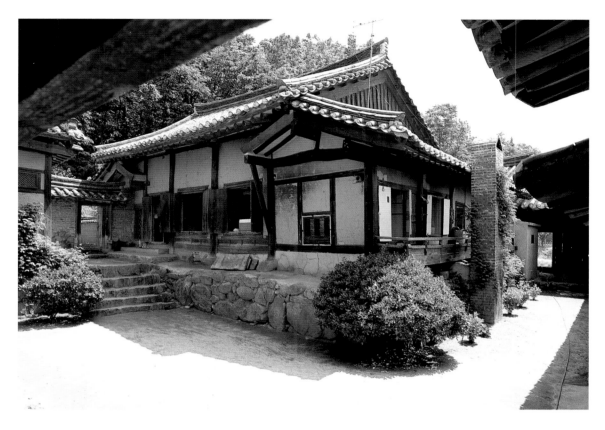

안채의 전경

고 곳곳에서 승첩하는 데 공헌하였던 것이다. 그런 중에 병이 깊어 서거하고 만
다. 순국하였다.

　그는 원래 퇴계 선생의 문인이었다. 동생 복일復一과 함께 도산陶山으로 퇴
계 선생을 찾아뵙고 수학하였고 1564년에는 진사가 되어 성균관에 들어 수업에
열중하였다. 그 후에 다시 도산에 돌아가 퇴계 선생 문하에서 정열을 다해 수업
에 정진하였다. 1568년에 증광 문과에 병과로 급제한다. 그로부터 벼슬길에 나
갔고 1577년엔 사은사의 서장관書狀官으로 명나라 문물을 접할 기회를 얻었다.
또 목민관이 되어 직접 행정을 담당하였다. 나주목사 때에는 오래된 송사訟事
를 해결하여 칭송을 듣기도 하고 고을 금성산 기슭에 대곡서원을 세우고 김굉

필·정여창·조광조·이언적·이황 등 성현을 배향하고 선비들에게 학문을 안채로 들어가는 평대문의 모습
전념하게 하였다. 이로써 능한 이들이 배출되니 크게 칭송되었다.

　학봉은 퇴계 선생의 제자로 성리학에 통하였고 주리론主理論을 계승하였다.
자연히 영남학파의 주류가 되었고 장흥효·이현일·이재·이상정으로 그의
학통學統이 계승되었다.

　뒤늦게 현종 5년(1664)에야 신도비를 세웠다. 안동의 호계서원·사빈서원,
영양의 영산서원, 의성의 방계서원, 하동의 영계서원, 청송의 송학서원, 나주의
경현서원 등 여러 곳에 배향되었다. 그의 학문을 추앙하는 후학들이 그만큼 많
았다는 뜻도 된다.

시호는 문충文忠이고 이조판서에 추증되었다. 저서로는 『해사록海槎錄』과 『상례고증喪禮考證』이 이름났다. 학봉은 의성 김씨義城金氏의 후예로 고려 말 공조전서工曹典書를 지내신 봉익대부奉翊大夫 거두居斗공이 안동 풍산에 머물면서 이 지역과 인연을 맺기 시작, 세세손손 누거累居한 명문가 출신이다. 앞내川前에 터를 잡고 정착하신 분은 학봉의 증조할아버님 만근萬謹공이다. 임하동의 처가에 의탁해 있다가 앞내 명당의 터를 얻게 되는데 완사명월형浣紗明月形의 명기를 차지하게 되었다 한다.

학봉의 부친은 진璡이시다. 1500년생으로 호가 청계淸溪인데 문중에서는 앞내에 세거하기 시작한 중흥시조로 떠받들고 있다. 지금의 집터를 잡고 집을 경영하기 시작하였다. 발복해서인지 다섯 아들을 두었고 모두 급제하여 아버지까지 여섯 분이 등과登科하였다 해서 당시엔 '육부자 등과집'이라 속칭하고 그 이야기가 후대까지 전해졌다. 학봉은 넷째아들로 태어났다. 자는 사순士純. 호가 학봉이며 그가 밀양부사에 봉직할 때 집이 불에 탄 것을 중건하였다.

집에 지금 살고 계신 분은 시우(時雨, 67세) 선생이다. 이분의 자랑은 먼 선대도 그렇지만 부친에 대한 찬탄이다. 만주로 몰래 가서서 의병으로 활약하신 그 어르신네가 형칠衡七공이다. 국내로 다시 돌아와 안동 임하 땅에 협동학교를 세웠다. 신식학문을 자제들에게 가르쳐야 한다고 믿었다. 해외 견문에서 얻은 독립의 방편이었다.

세월이 어수선하였다. 의병을 빙자한 무뢰한들이 학교 재정지원 문서를 수탈해 가기도 하였다. 소란반자 위에 숨겨 놓은 문서를 강제로 빼앗아 가느라 깨뜨린 부분이 현재도 자국을 남기고 있다.

지금의 집은 520년 전에 첫번째 세웠던 집이 불에 탄 뒤, 415년 전에 다시 중건한 것이다. 지금은 대청채와 행랑채가 없어진 상태로 남아 있다.

이런 이야기가 전해 온다. 어사 박문수공이 안동 일대를 암행하신 뒤, 임금에게 복명하면서 '궁궐에 버금가는 집'이라고 하였다. 집안에서 놀라 대청채와 행랑채를 허물어 재목을 지금의 장판각藏板閣 자리에 쌓아 두었다. 얼른 재건

되지 못하였는데 한국전쟁 때 그만 재목들이 없어지고 말았다. 참 아깝다. 원래 모습을 이젠 영 잃고 말았다.

'아버지 닮았다' 는 말이 있다. 자식이 아버지를 닮았다면 시조 할아버지를 지금의 세손世孫이 닮았다고 해도 크게 벗어나지 않는다는 지적이다. 그런 이야기를 믿는다면 지금 종손이신 시우 선생의 준수한 모습이 조상을 닮았다고 할 수 있겠다. 옛날처럼 조복을 입고 관을 쓰고 좌정하였다면 풍채가 육조판서에 가늠되겠다.

옛날에 반듯한 연당이 있었던 자리를 지나 들어가면 대청채와 행랑채가 있던 터전이 보인다. 거길 지나서 더 들어가야 지금의 대문채가 되는데 옛날로 치면 중문채가 되겠다. 중문을 들어서면 좌우 칸이 헛청(헛간으로 된 집채)이다. 부엌과 연결되어 있거나 외양간이 구성되었기도 하다. 이로부터 중행랑채와 정침과 날개의 익사(翼舍, 한 집채 안에서 부속건물이 주主채의 좌우로 뻗친 집)들이 포치하는데 그 구성이 여느 집과는 완연히 다르다.

마루 깐 대청이 넓은 공간을 차지하고 있는 집의 구성이다. 안채의 대청은 방 사이의 마루까지 합치면 8칸이 넘는 넓이다. 그런 마루가 중문에 들어서면서 확 트인 채로 다 들여다보이지 않는다. 이 집의 묘미인데 중문 쪽으로 안방이 있고, 안방이 대청을 향하고 돌아앉아 있어서 중문에선 안방의 뒷모습만 볼 수 있다. 안방은 대청이 있는 정침 건물에 부속된 듯이 구조되어 있다.

안채는 마당보다 높은 터전에 있다. 축대 쌓고 높이 올라앉도록 한 것이다. 높직한 것이 여러 가지로 유리하다는 판단에서 그랬으리라 여겨지는데 그렇게 하기 위해서는 공력이 상당히 투입되었을 것이다.

안채의 대청으로 가자면 골목처럼 만들어진 마당으로 해서 동쪽 끝으로 가서

높은 댓돌 위에 우뚝 서 있는 안채의 옆모습. 바라보는 맛이 장중하다.

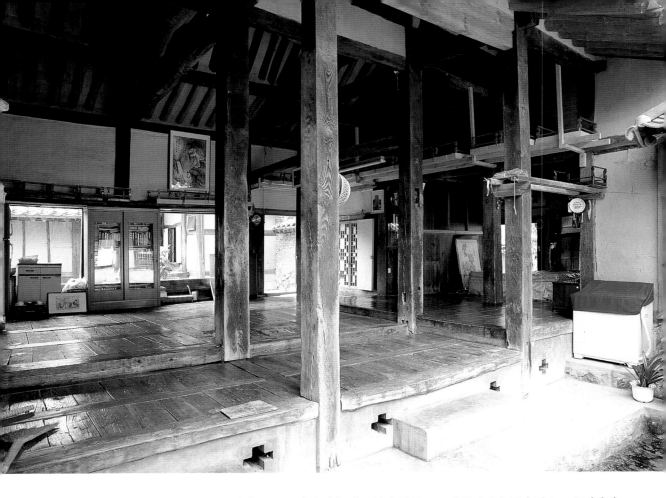

안채 대청의 전경. 중문에서 바라다보면 안
방의 뒷덜미만 보인다. 기묘한 구성이다.

안방 동쪽 끝의 욕실을 끼고 돌아 북쪽으로 더 돌아가야 동방 앞으로 들어가게
된다. 거기에 반듯한 마당이 열려 있다. 축대 위에 올라서 있어서 여기의 마당
과 댓돌 사이는 높이 차이가 심하지 않다. 보석(步石, 툇마루 앞의 긴 돌로 신발
을 벗어 놓는 곳)에 신발을 벗고 올라서는 툇마루도 높지 않아 출입하기가 자유
롭다. 대신에 대청이 툇마루보다 한 단 높아져 있다. 관청 건물에서는 중앙의
마루를 높인 예가 더러 있고 강릉의 강원감사가 진좌하던 칠사당七事堂에서도
그런 마루의 예를 볼 수 있지만 살림집에서 이렇게 한 예는 아주 드물다. 우리의
집구경에서는 처음 보는 구조다.

안채 대청에서 바라본 아래채의 문얼굴과 다락. 개방되어 있는 다락의 구조가 특이하다.

한 단 높은 대청이 중심에 있고 남쪽에 안방이, 서북편에 태실胎室이, 또 동북쪽에 '북방' 이라 부르는 방이 있다. 이런 포치법은 지금까지 보아 온 집과는 다르다. 마루가 넓어서 대들보 이상의 가구도 거창해 보인다. 살림집에선 보기 드문 구조다.

서북쪽 태실은 '학봉태실' 이라고도 부른다. 이 방에서 태어나면 하나같이 출세하여 입신양명하였다. 그 가운데 대표적인 분이 학봉 선생이어서 지금도 '학봉태실' 이라 부르는데 요즘도 대소가에서 태기胎氣가 있으면 이 방을 빌려 아이를 낳을 수 있을까 싶어 타진해 온다고 한다.

이 집 구조에서 또 하나의 특색은 안채 맞은편에 있는 '동방' 의 존재이다. 안채 날개집에 부설된 부분인데 도장방인 마루방과 이어져 있는 구들 드린 2칸 방이다. 이런 포치상布置相은 입면 구조로 연계된다. 도장방과 구들 드린 방에 평천장을 하고 그 위로 다락을 들여 공루를 만들었다. 수장收藏 공간으로 쓸 수 있도록 의도한 부분이다.

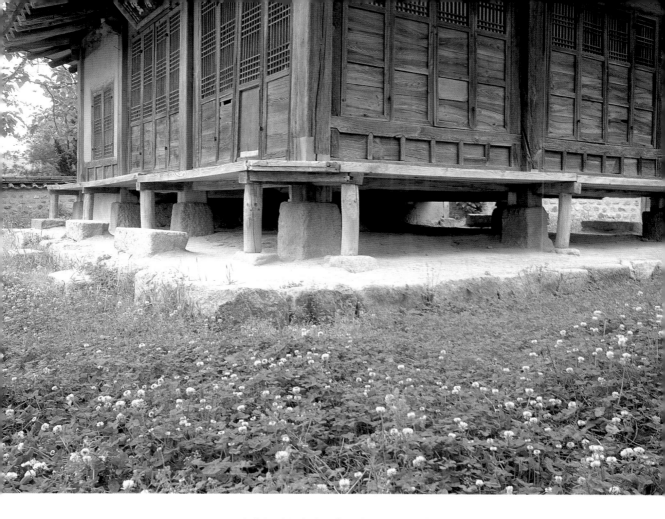

동춘당 대청의 마루 밑은 휑하게 열려 있다.

촬영을 계속하였는데 그날은 모르는 척 응해 주셔서 다행히 종손 모습을 담을 수 있었다. 이 어른의 아드님인 춘기春基 선생도 벌써 회갑을 맞으신 연세라 하였다. 이 댁을 건사하고 사시는 종손이다. 종부님도 사진 찍히는 일에 완강하여서 춘기 선생 부부의 사진은 다음 기회에 얻기로 하였다.

자세를 단정히 하고 댁의 내력을 여쭈어 보았다. 사전에 계보를 조사하였지만 그래도 직접 말씀하시는 것을 듣고 확인해야 하였다. 동춘당 선생 재세시에 동춘당이 완성되었던 듯하다. 동춘당 선생은 서울에서 태어나셨지만 춘기 선생

의 12대조부터는 동춘당에서 탄생하셨고 이후 계속되어 온다고 한다.

동춘당 선생께서 태어나신 곳은 윗대 어른이 세거하시던 집인데 지금의 대법원 자리에 있었다. 효종의 북벌北伐 계획이 무산되면서 동춘당은 낙향한다. 서른여덟 살에 어른들이 사시던 고향집을 중창하고 기거한다. 그 집이 오늘의 동춘당이다. 사랑채의 당호堂號도 '동춘당' 이라 하여 주인과 집이 같은 호를 가졌다.

동춘당 입구의 문과 담장. 그 옆에 큰 나무가 잘 어우러져 있다.

동춘당은 은진 송씨恩津宋氏 가문에서 태어났다. 고려 말의 대원大原, 유愉의 함자를 가지신 분들이 계셨다. 특히 '유' 자의 분은 호를 쌍청당雙淸堂이라 하셨는데 지금도 마을 어귀에 '쌍청당' 의 당호를 가진 사랑채의 건물이 있다. 안채도 당당한데 이 댁이 은진 송씨의 대종가댁이고 동춘당은 문정공파文正公派의 파종택派宗宅이다.

동춘당 송준길공은 글씨를 잘 쓰셨다. 인척이 되는 우암 송시열공과 합작품을 만드시는데 우암 선생이 글을 짓고 동춘당 선생이 글씨를 써서 세운 비석碑石들이 지금도 적지 않게 전해 온다. 우암과는 이런 일말고도 자별한 사이였다. 김장생 선생의 아드님 김집(金集, 1574~1658년)공이 이조판서가 되면서 우암과 동춘당이 발탁되고 중요 직책을 역임한다. 또 자의대비의 장례를 당하여 복을 몇 년이나 입느냐는 문제로 토론이 분분하던 때에 우암의 주장에 동조하기도 하는 등 그와 함께하기를 좋아하였다.

동춘당은 영천榮川군수를 지내신 아버님 이창爾昌공의 아드님으로 태어나 어려서 율곡 선생에게 사숙하였다. 스무 살 때 김장생 선생의 문하생이 되어 학문의 길에 들어선다. 그의 학행이 소문나자 천거된다. 세마(洗馬, 조선조의 정9품 벼슬)의 직에 제수되고 여러 벼슬을 받으나 사양하다가 동몽교관童蒙教官이 된다. 그러나 장인 정경세鄭經世 선생이 죽은 뒤로 벼슬에서 물러난다.

발탁되면서 효종의 지우(知遇, 후한 인정과 존경)를 받고 여러 벼슬을 거치고

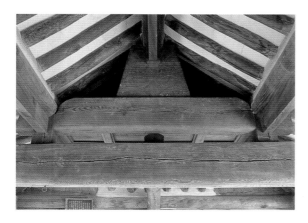

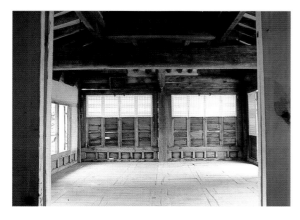

위/ 동춘당 대청의 가구

아래/ 동춘당의 널찍한 대청마루

통정대부에 오른다. 인조반정의 공신인 김자점 등의 지나친 처신에 다들 무례함을 지탄하지만 감히 발설하는 이가 없었다. 동춘당은 그와 그의 일당을 과감히 탄핵하고 물러나게 하였다. 김자점은 원한을 품고 효종의 청나라 정벌 계획안을 청나라 요로에 밀고하였다. 그 결과로 탄핵에 참여했던 이들이 물러나게 되었다.

효종이 갑자기 붕어하시고 웅대한 포부는 좌절된다. 이후로도 이조판서, 우참찬, 대사헌, 좌참찬 등의 벼슬이 돌아오나 사퇴해야 하였다. 거듭되는 논쟁의 결과였다. 파란만장하다. 숙종이 즉위한 뒤에 관작(官爵, 관직과 직위)을 삭탈당하기도 하였다가 다시 받는 등의 엎치락과 뒤치락을 겪는다. 서거하자 문정공文正公의 시호를 받는다.

1681년에 숭현서원에 배향되고 같은 해에 스승님이신 김장생 선생과 함께 문묘에 종사從祀되도록 발의된다. 1756년에 드디어 제향되었으며 이후로 여러 서원에 모셔졌다.

집구경을 하려고 말씀드리고 일어서는데 어르신네가 사랑채 '동춘당' 까지 따라 나오시더니 원래 사랑채 앞에 행랑채가 있고 대문이 있었는데 80여 년 전쯤에 헐어 내어서 지금처럼 되고 말았다고 일러주신다. 아닌게아니라 지금의 출입문인 사주문은 조금 허술해 보인다. 동춘당은 두줄배기 3칸통의 건물이다. 정면 3칸, 측면 2칸이다. 합해서 6칸의 평면인데 서편의 2칸이 방이고 나머지 4칸은 대청이다. 여기 대청은 마루 밑이 횅하게 열려 있다. 댓돌이 생략되고 높은 주초석(柱礎石, 주춧돌)이 놓이면서 마루가 구성된 것이다.

그 구조가 크게 주목된다. 일본의 오래된 건축에서 이런 높은 주초와 마루를 볼 수 있다. 이것의 원류는 백제시대에 있었던 듯한 기미가 포착된다. 아직 고찰

이 계속되고 있어서 더 구체적으로 이야기하긴 이르지만 익산 미륵사터 금당 자리 주초석 등에서 원형의 실마리가 찾아지고 있다. 동춘당은 그런 계통의 구조라는 점에서도 학술적인 가치가 높다. 이런 유형을 양청형이라 부른다.

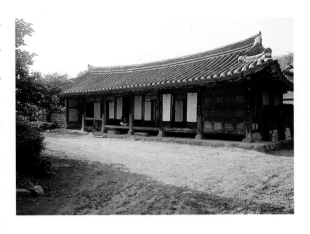

안채의 아래채 전경

안으로 들어가 본다. 4칸의 대청이 넓게 트였다. 수십 명이 넉넉히 모여 앉을 만한 넓이다.

대청에서 방으로 들어간다. 외짝문이 여닫이다. 맹장지를 하였다. 옆의 벽체도 실제는 여닫을 수 있는 맹장지의 문짝이다. 필요하면 접어서 들어올릴 수 있게 되었다. 대청과 방이 한 공간으로 합세하게 된다. 이 맹장지 한쪽에 명장지(明障子, 밝은 빛이 들어오도록 만든 창)로 꾸민 눈곱재기(눈곱의 사투리이며 아주 작다는 비유로 자주 쓰였다)창이 조그맣게 달렸다. 살짝 열고 내다보기에 편리하겠다.

사랑채인 동춘당 뒤쪽 샛담의 사주문을 열고 나서면 동북쪽으로 사당의 일곽이 나온다. 신문을 삼문三門으로 한 일곽인데 문 열고 들어서면 맞은편에 별묘가 있다. 불천위를 모셨다. 동춘당의 신위가 봉안되어 있다. 동남쪽에 다시 3칸의 가묘가 있다. 평범한 구조다. 별묘 서쪽에 익랑이라 부르는 부속건물이 있다.

사당 일곽의 서쪽, 약간 남쪽으로 치우친 위치에 안채의 일곽이 있다. 안채는 정침과 아래채로 구성되어 있는데 정침은 대체적인 ㄇ자형이고 아래채는 一자형이다.

전체는 트인 ㅁ자형이라 할 수 있는데 정침 좌우 날개가 서로 다른 규모여서 안동 등 영남 지방의 같은 계통 정침 유형과는 다르다.

안채로 들어서려면 아래채 서편 끝의 중문을 이용해야 한다. 중문을 들어서면 정침, 부엌 남쪽 벽이 보인다. 정침을 가로막고 있는 셈이다. 부엌과의 사이에 난 좁은 마당이 정침으로 들어가는 골목처럼 되었다.

아래채는 중문 다음이 건넌방, 이어 마루, 윗방 그리고 큰방이며 정침을 등에

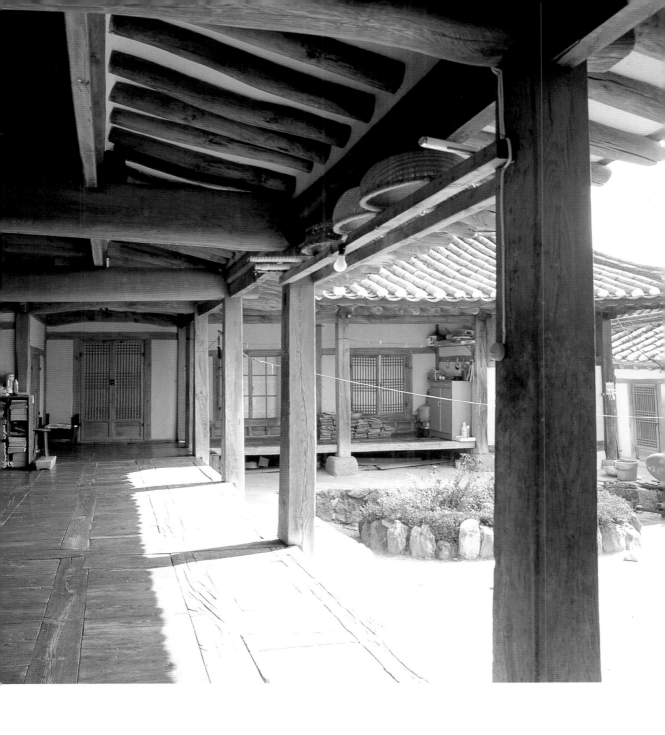

은 세계 어느 나라에도 없다. 한옥만이 지닌 독보적인 구조다. 현대인들에게는 잊혀져 있다.

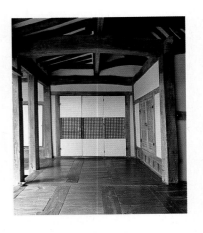

안채 대청의 방주와 들보. 마루 끝에 방으로 들어가는 분합문의 불발기창이 보인다.

대청에 올라서서 서쪽을 바라다보면 안방으로 들어가는 문 네 짝이 보인다. 맹장지 사분합이라 부른다. 맹장지 중앙 부분에 살대가 드러나 있다. 넉살무늬 구조다. 명장지를 하였다. 창호지 한 겹만 발라 빛을 받게 마련한 것이다. 맹장지 부분을 안팎으로 싸발라 햇빛을 차단한 것과는 대조되는 구성이다. 이 창을 불발기창이라 부른다. 불발기창은 집에 따라 그 살대의 꾸밈이 다르다.

그 자리에서 뒤로 돌아서서 동쪽을 바라다보면 대청 끝 저리로 띠살무늬에 궁판을 들인 분합문이 보인다. 건넌방의 출입문이다. 띠살무늬는 철학적인 의미를 지니고 있다. 아래위로 긴 살대를 '장살'이라 하고 가로댄 살대를 '동살'이라 하는데 동살은 상·중·하의 세 구간으로 구성되었다. 상구간의 동살대 수는 넷, 중앙의 것은 여섯, 아래쪽 하구간은 다시 넷이다. 또 장살은 여덟이다. 4·6·4와 8의 수인데 4에 2를 더한 6과 6에 2를 더한 8이 채택된 것이다. 8은 4의 곱이고 4는 2의 곱이며 2는 짝수로 1의 홀수를 기다려 3의 기반수基盤數를 이룬다. 철학의 수로 표현되는 통례에 따라 이들의 수는 그것의 논리를 표상하고 있다.

대청의 뒤쪽엔 머름대 위에 세운 문얼굴이 있고 바라지창이 달렸다. 이 바라지창을 밀어 좌우로 열어제치면 바로 뒤뜰, 후원이 바라다보인다. 대나무숲이 무성한 후원의 시원한 바람이 여름의 더위를 씻어 준다. 트인 앞과 열린 뒷문을 통하여 부는 시원한 바람은 슬슬 부치는 태극선 하나로 시원한 여름을 지낼 수 있다. 대청은 여름에 시원하게 지내는 장소로도 유용하다. 잔치를 하거나, 음식을 장만하거나, 여러 사람이 즐기거나, 다듬이질하고 다림질하는 일들이 진행된다. 제사도 여기에서 지내고 방문객과 환담도 할 수 있는 장소이다.

이 댁 대청에는 책장이 놓여 있다. 이 집엔 이것말고도 여러 가지 유물이 보존되어 있다. 학자의 집안 내력이 거기에 담겼다. 또 문집을 간행하던 인쇄틀인 목판木版도 보존돼 있어 충청남도에서는 중요민속자료 제22호로 지정하였다.

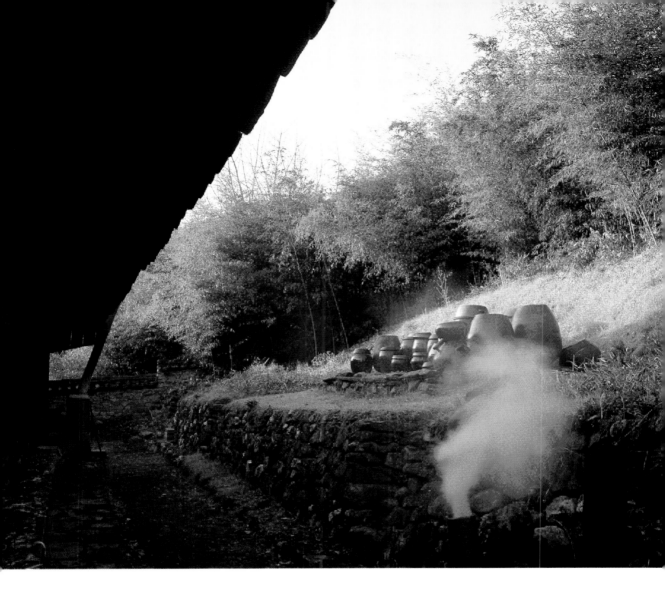

청렴을 상징하는 대숲이 조성된 후원

윤증 선생의 후손들도 학문에 전념하였다. 1944년 작고하신 윤하중尹昰重 선생은 천문학에 밝았다. 사랑채 앞쪽 죽담에 규표圭表를 스스로 만들어 놓고 천체를 살피면서 운세를 보았다. 그런 중에 현행의 시각 기준이 잘못되어 있음을 밝혀 내고 런던의 그리니치천문대장과 질의 응답을 거듭하였다. 그때 나눈 편지

들이 지금도 이 집에 남아 있다.

그분은 하늘의 이치를 살피는 중에도 원야園冶에 깊은 흥미를 느끼고 있어서 바깥뜰 연못가에 괴석怪石과 잘생긴 나무를 심어 치장하였고 죽담 한쪽에 석가산石假山을 쌓고 월지月池를 꾸몄다. 금강산 같은 총석의 봉우리가 낮은 한쪽으로 눈썹처럼 생긴 반월半月의 함지舍池가 다소곳이 생겼다. 천문에서 별의 정숙井宿을 고려했던 시설로 짐작되는데 그만한 학문과 식견의 경지가 최근까지 지속됨으로써 이 집은 17세기의 모습을 고스란히 간직하고 있다.

안채 분합의 문고리

안방 남쪽의 4칸 넓이가 부엌이다. 이 시기면 반빗간 제도가 가시고 부엌이 본격적으로 경영된다. 대가댁 부엌답게 널찍하게 생겼다. 이 정도 넓이면 현대인들의 생활방식에 맞게 꾸밀 수도 있다. 옛집에 오늘을 사는 지혜가 들어서는 일이다.

안채는 어머님의 도량이다. 사랑채가 남자의 기상氣象이라고 하면 안채는 우주의 산실産室이다. 기氣와 정情이 어울려 인격을 함양하는 터전이 되면서 집은 이와 같은 형상을 지니게 된다.

안채에서 사랑채로 가려면 낮은 샛담에 설치된 쪽문을 지나야 한다. 사랑채에 손님이 오시면 이 문은 닫힌다. 수발하는 동자나 계집종말고는 출입이 통제된다. 예의를 지키기 위한 담이고 문이다. 그러면서도 문과 담은 그렇게 딱딱한 구성이 아니다. 오히려 소박하며 느긋한 맛을 풍긴다. 갖추되 지나침이 없다는 옛말을 이런 데서도 맛볼 수 있다. 그런 맛은 대청에서도 즐길 수 있다. 바라지 창을 활짝 열면 후원이 다가선다. 대숲의 바람소리가 가슴을 스치는 사이에 소담한 장독대가 눈에 들어온다. 정서와 생활이 공존하고 있는 실존의 세계다.

부엌에서 뒷문을 열고 나서면 곳간과 찬광이 있고 후원으로 가면 언덕 위에 장독대가 있다. 정결한 장소에 깨끗하게 정돈된 독이 가지런하다.

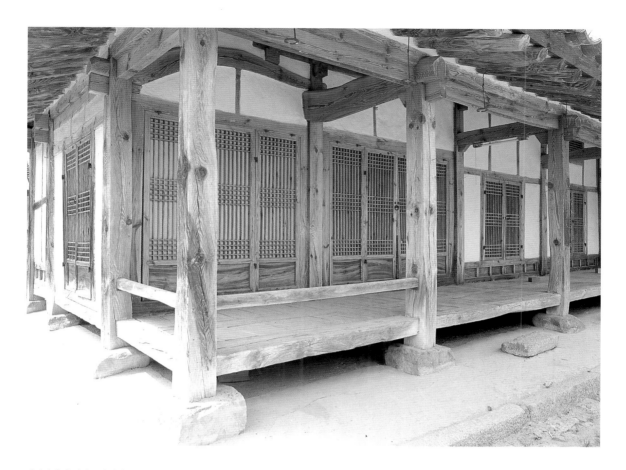

바깥사랑채 툇마루의 난간. 나무 하나로만 가로질러서 만든 가장 간단한 난간의 예를 보여준다.

다. 이것이 빌미가 되어서 큰 곤욕을 치렀고 적지 않은 전량을 바치고서야 무마될 수 있었는데 이 때문에 많은 논밭이 없어졌다.

지금도 집 주위에 '호지집'이라 해서 마름하던 사람들이 살던 초가가 있다. 한국전쟁 이전, 토지개혁 이전까지만 해도 소작인들이 그 집에 살았다. 그들이 다 떠난 뒤 줄어든 농토의 수입으로는 크고 큰 집을 간수하기조차 어렵게 되었고 옛날처럼 남의 손을 빌리기도 쉽지 않아서 현재는 큰 집이 황량한 분위기를 자아낼 정도다.

김씨댁에 가자면 앞으로 흐르는 동진강의 긴 양회다리를 건너야 한다. 산

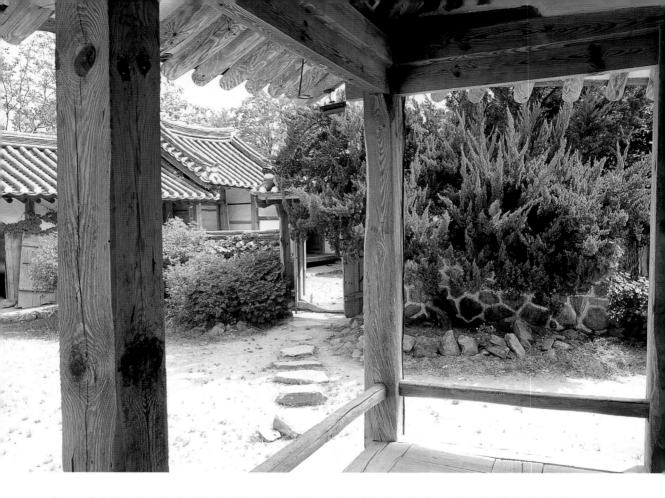

바깥사랑채에서 내다본 대문간채

밑으로 자리잡은 60여 호의 마을 중심부에 있는 제일 큰 기와집을 찾으면 된
다. 옛날의 마을 집들은 대부분 초가여서 노릇노릇한 초가지붕들 사이에 껑충
한 기와집이 볼품이 좋았다.

　김씨댁 대문이 바라다보이는 자리에 이르면 넓은 마당 한쪽에 큼직한 연못
이 눈에 띈다. 못의 형태가 미묘하다. 이 못을 판 까닭이 두 가지라고 한다. 집
뒤의 지네산의 지네가 꿈틀거리지 못하도록 물을 보게 해주는 일이 그 한 가
지 목적이고, 조산인 화견산火見山의 화기火氣를 물로써 막아 집에 접근시키
지 않겠다는 의도가 그 두 번째 까닭이다.

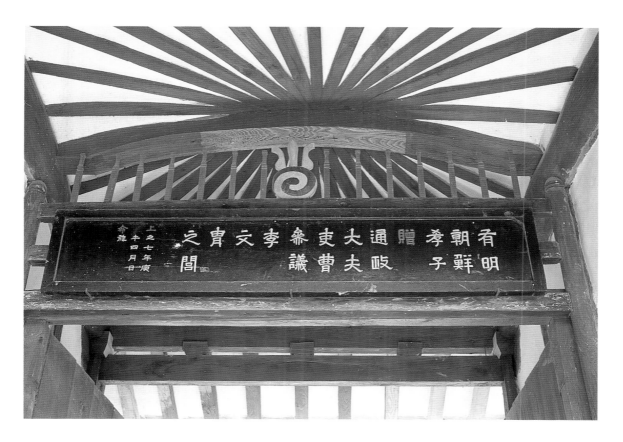

有朝 孝鮮 明

贈 通政大夫 吏曹參議 李之胄 之閭

命 龍 上之七年庚午四月日

솟을대문 인방에 걸려 있는 정려패

원 고을로 가려면 오수도獒樹道를 거쳐야 한다.

폐포파립弊袍破笠의 암행길에 역졸들을 풀어 민정도 살핀다. 오수에는 찰방(察訪, 각 역의 말과 관계된 일을 맡아보던 벼슬)이 인근을 총괄하고 있어 반드시 살펴야 할 곳이기도 하였다. 그 시절 오수는 남원도호부에 속해 있었다. 우리가 찾아가는 둔덕의 동촌도 남원도호부 둔덕방屯德坊에 속했다. 1906년에 임실군에 편입되고 지금은 둔남屯南면 소속이다.

승용차로 10분 남짓 걸렸는데 벌써 당도하였다. 큰물이 흐른다. 오수천(장수군 팔공산이 원류임)이 흐르다 둔남천과 합류하고 또 여러 골에서 작은 물들이 흘러 나와 합류한다. 거기가 삼계三溪이다. 바위가 있는데 마치 석문石

門처럼 생겼다. 그래서 '삼계석문'이라 하며, 신라 말에 최치원 선생이 그 바위에 큼지막하게 '삼계석문'이라 새겼다.

이웅재 씨댁이 있는 동촌은 큰물가에 있는 큰 마을이다. 뒤로 장성산이 병풍처럼 둘러서 있다. 이른바 배산임수한 형국을 이룬 그윽한 마을이다. 고장 사람들은 여기를 '동녘굴'이라 부른다고 운전기사가 설명한다.

골목으로 들어섰다. 제법 잘생겼다. 그 골목이 갈라지는 곳에서 솟을

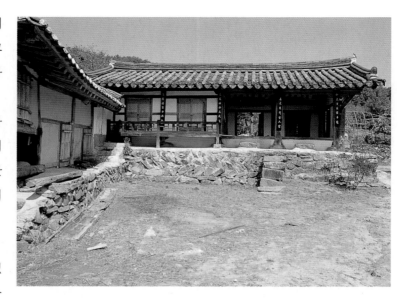

사랑채의 전경

대문이 들여다보인다. 대문간채는 5칸이다. 그 가운데 칸에 솟을대문이 열렸다. 그 문에 효자의 정려패가 걸려 있다. 하였으되 '유명조선 효자 증 통정대부 이조참의 이문주 지려有明朝鮮孝子贈通政大夫吏曹參議李文冑之閭'라 하였다. 끝에 작은 글씨로 '상지 칠년 경오 사월 명정上之七年庚午四月命旌'이라 주서(朱書, 붉은색 글씨로 씀)하였다. '상지 칠년 경오'는 고종 7년으로 1870년에 해당된다. 효자로 정려된 문주文胄공은 인조 1년(1623)에 태어나 숙종 43년(1717)까지 장수하신 분이다. 순조 33년(1833)에 동몽교관童蒙敎官으로, 고종 5년(1868)에 이조참의로 다시 증직되었다.

문주공의 어르신네가 유향惟響공이다. 어찌나 지극하게 모셨는지 주변에서 출천지효자(出天之孝子, 하늘로부터 타고난 효자)라는 칭송을 받았다. 부친이 미령(靡寧, 병으로 몸이 편치 못함)하실 때는 똥을 맛보며 간병하였다. 문주는 유향의 친자식이 아니었다. 유향의 동생 국향國響의 둘째아들로 태어나 유향에게 입적하였다. 그럼에도 그만큼 지극하게 효도한 일은 놀랍다는 평판을 받았다.

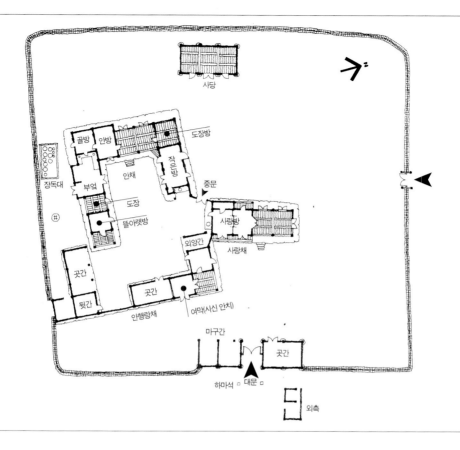

사당

골방　안방　　도장방

장은방

장독대　부엌　안채　　중문

도장

뜰아랫방　　사랑방

외양간　　사랑채

곳간

뒷간　　곳간

안행랑채　　여막(시신 안치)

마구간

곳간

하마석　대문 □

외측

정려패가 걸린 솟을대문을 들어서면 죽담 위에 올라앉은 사랑채가 있다. 이 사랑채를 뒤로 한바퀴 돌아가야 안채로 통하는 중문이 나온다. 중문과 비스듬한 위치에 외양간이 자리했고, 탁 트인 외양간 앞이 ㄱ자형의 안채다. 남쪽의 긴 날개에 부엌과 도장이 연이어 있고, 그 동쪽에 곳간이 있다. 남쪽 날개와 곳간 사이 일각문으로 나가면 뒤뜰로 이어지며, 안채의 서북쪽에 사당이 있다.

정려패가 걸린 솟을대문 상량대엔 '경오 윤십이월십칠일 입주庚午閏十二月十七日立柱'란 먹글씨가 있다. 그해 4월에 명정命旌의 우악(優渥, 은혜가 넓고 두터움)한 분부를 받자왔으나 패를 걸 만한 대문이 아니었다. 그해 추수로 경비가 마련되자 솟을대문이 있는 문간채를 고쳐 지었다고 여겨진다.

솟을대문의 남쪽으로 이어지는 2칸이 마구간이다. 찾아오는 손님들의 말을 매고 먹이를 주는 곳이었다. 다섯 필의 말을 동시에 먹일 수 있었다. 이런 규모의 마구간은 지금 좀처럼 보기 어렵다. 그런 점에서도 좋은 자료가 된다. 종가의 능력이 이런 시설에서 나타난다.

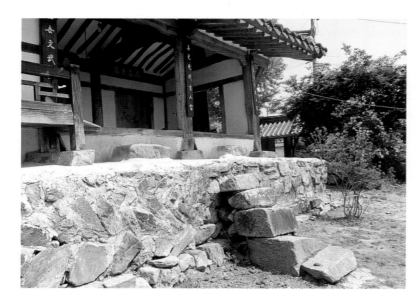

　대문을 썩 들어서면 맞은편에 사랑채가 있다. 죽담을 높이 쌓고 그 위에 사랑채가 덩그렇게 올라앉았다. 남동으로 방향을 잡았다. 정면 4칸, 측면은 단 칸이다. 동편으로부터 마루 깐 대청 2칸, 다음이 2칸의 구들 드린 방이다. 방의 앞과 뒤로 쪽마루가 깔렸다. 마루에 큼직한 편액들이 걸렸다. 그중의 하나엔 '춘성정정사春城正精舍'라 썼다. 입향한 시조격인 춘성정의 은덕을 잊지 않고 살고 있다는 표시다. 사랑채의 처마는 홑처마이고 지붕은 기와 이은 맞배이다.

　사랑채에 이웅재(89세) 옹이 기거하신다. 효자로 정려 받은 문주공 어른이 11대 선조이시고 춘성정께서는 16대 선조이시다. 그런 자랑스러운 가계의 종손답게 품위 있는 생활을 하고 계신다. 그분은 분명히 현대에 살고 계시지만 지사志士의 의식은 조선조 선비답다.

　대청엔 이 댁의 가훈이 게시되었다. 남자아이들과 여자아이들에게 주는 교훈이다. 남지男志는 남자아이들에게, 여지女志는 여자아이들에게 주는 글이다. 남지는 '용귀지공勇貴志功하고 세가지성勢稼志成하며 노희지복勞喜志福

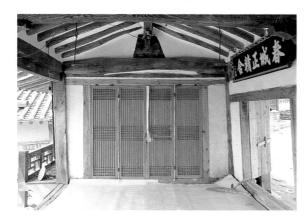

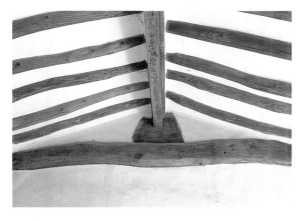

위/ 사랑채 대청에 큼지막한 편액이 걸려 있다. 그중 '춘성정정사春城正精舍'가 인상적이다.

아래/ 삼량구조로 된 사랑채의 가구

한즉 역능지행力能志幸이니라' 하였고, 여지는 '정선지심妵善志心하고 임종지화妵琮志和하며 자실지온嬨實志溫한즉 의수지미嬨守志美하느니라' 하였다. 참 어렵다. 더구나 여자아이들에게 주는 '妵', '嬨'는 옥편에도 나오지 않는 글자다. '정선지심'은 '바르고 착한 의지의 마음'이라고 해석되는데 이런 교훈으로 성장한 아이들이라면 어디에 내놔도 빠지지 않겠다.

이 집 구조는 참 특이하다. 중문은 사랑채를 한바퀴 돌아가야 있다. 사랑채와 안채 사이에 중문을 만들었다. 나로서는 처음 보는 포치법이다. 중문을 들어서면 안채의 넓은 안마당이다. 중문에서 진입하는 데 편리하라고 외양간을 비스듬하게 지었다. 이것도 드문 일이다. 외양간은 앞이 트였다. 쇠죽 먹일 구이통을 설치하기 위해서 벽체 구성을 생략한다. 소 다섯 마리가 한꺼번에 들어갈 수 있을 만한 넓이다. 황소, 암소, 송아지들이 그들먹하면 그것만으로도 넉넉하고 흡족한 기분이었을 것이다.

외양간에 이어 안행랑채가 꺾이면서 동변으로 계속된다. 곳간이 설비된 부분이다. 외양간과 곳간 사이의 꺾이는 부분에 처음 보는 시설이 있다. 마루를 높게 설치하였는데, 그 쓰임이 무엇인지 좀처럼 짐작되지 않는다. 마루로 보기에는 높고 다락 같지는 않다. 여쭈어 볼 도리밖에 없다. 아무도 없는 집에서 이런 구조와 부닥뜨리면 이리저리 궁리하다가 꽤 그럴듯하도록 해석을 하고 그것을 적절히 궁글려서 글에 소개하는 수가 있다. 요행히 사실과 적중하면 괜찮으나 그렇지 못한 수가 더러 있어 나중에 애를 먹는 경우가 있다. 전문가 행세하면서 겪는 고충이다. 이번엔 주인이 계시니 여쭈어 볼 수 있어 좋았다.

어른이 돌아가시면 상례喪禮 중에 시신을 여기에 내다 모셨다고 한다. 치산

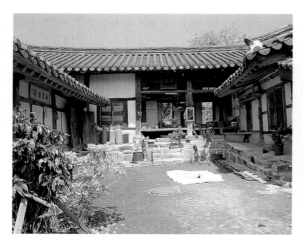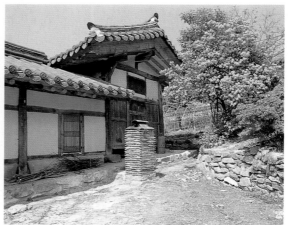

왼쪽/ 안채의 모습

오른쪽/ 옆에서 본 안채의 구조

(治山, 산소를 손질하는 일) 등 여러 날이 걸리던 당시로서는 시원하게 통풍이 되는 이런 시설이 아주 요긴하였다. 일종의 여막이라 할 수 있다.

안채는 ㄱ자형이다. 북쪽 중문 쪽 날개는 짧고 부엌이 있는 남쪽편은 길다. 이런 장단長短의 구성도 재미있지만 안방 2칸에 이어 대청이 2칸 계속되고 이어 마루 깐 도장방內庫이 자리잡은 것이 더 흥미롭다. 보통은 건넌방이 있어야 하는데 대신 도장방이 들어앉았다. 이런 예는 경상북도 월성군 기북면 성법부곡省法部曲의 옛터에 있는 덕동마을에서 볼 수 있었다. 임진왜란 때 의병장들이 머물기도 했다는 오래된 집에서 건넌방 대신에 도장방을 만든 구조를 보았다. 그런 면에서 이 안채도 고격古格을 지녔다.

안채 대청 상량대에 '상지 사십육년 기유 윤이월삼십일 입주上之四十六年 己酉閏二月三十日立柱. 동월 십오일 기고 상량同月十五日己告上樑'이라 썼다. 안채를 지은 시기의 기록이다. '상지 사십육년'은 임금께서 등극하신 지 46년이 되는 해란 뜻인데 조선에서 46년을 겪은 분은 숙종과 영조뿐이다. 그런데 숙종 46년은 경자庚子년이고 영조 46년은 경인庚寅년이어서 기유己酉년과는 다르다. 기유년에 46년이 맞는 것은 없다. 고종의 광무光武를 따로 셈하지 않고 내려치면 44년에 양위하는 계산이 되는데 이때가 정미년이므로 이

옆면 위/ 안행랑채의 전경. 꺾이는 부분의 높은 마루에 시신을 모셨다.

옆면 아래/ 안채 대청으로 올라가는 바라지창에 나무계단을 놓아 드나들기 편하게 하였다.

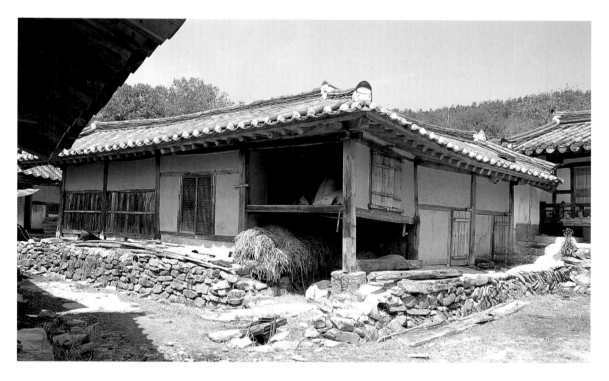

태 즉 순종 3년이면 기유년이 된다. 1909년인데 이 시기를 기록한 것이라면 안채가 중건된 사실을 기록한 것이라고 해석된다. 아주 오래된 건물을 다시 지었다고 볼 수 있는데 다시 지었다는 뜻은 근본적으로 고쳐 지었다기보다는 썩은 것 갈아 끼우고 부러진 것 새롭게 하고 주저앉은 것 드잡이하였음을 의미하는 것이 보통이다. 그래서인지 오래된 집치고는 비교적 깨끗한 편이다. 그러면서도 대청 기둥에서 보듯이 상투걸이 기법技法 등의 고식古式이 그대로 남아 있다.

옛집 살피는 일의 어려움 중의 하나가 바로 여기에 있다. 오래되었으니 낡았을 것이라고 예측하다가 이렇게 해말쑥한 집과 만나면 젊은 나이려니 하고 되돌아서는 수가 있다. 자세히 살펴 이런 고식의 구조가 있음을 보면서 고증해야 비로소 제 나이를 다 알아낼 수 있다.

안방은 칸반통의 2칸이어서 제법 넓다. 안방에 이어진 남쪽 날개에는 부엌이 있고 부엌에 이어 도장이 계속된다. 어머님이 소용되는 것 넣고 쓰시던 창고이다.

건넌방 자리에 있는 도장에 이어지는 북쪽의 날개에는 방이 시설되어 있다. 작은방이라 부른다. 작은방에 불 지피는 아궁이는 중문으로 나가는 부근에 설비되어 있다. 부엌에 이어진 남쪽 날개 동쪽에 또 다른 곳간채가 있고 그 동쪽에 뒷간이 있다.

남쪽 날개와 곳간 사이 공간에는 일각문이 있다. 그 문으로 나가면 뒤뜰에 이어지는데 남쪽 마당에는 장독대가 있고 펌프를 박은 우물이 있다.

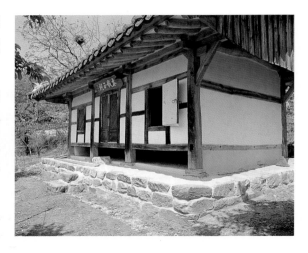

이 댁의 사당은 보통의 사당 건물과는 모양이 다르다.

안채의 서북쪽과 사랑채의 서쪽에 사당이 있다. 다른 집의 사당과는 그 모습이 다르다. 이 집은 다른 집에서 보기 어려운 구조가 있어서 공부가 많이 되었다. 우리들은 즐거운 마음으로 서울 가는 기차를 탔다.

영일 정씨의 매산 종택

매화꽃이 탐스럽게 피어난 형상인 기룡산 아래 자리잡은 이 댁은 1780년에 완성되었다. 터도 잘 잡았고 집도 규모 있게 단정하게 지었다. 당호가 간소艮巢다. 질박하게 살기를 소원하는 선비의 뜻을 담았다. 그러나 나라가 어지러울 때면 의병장이며 항일애국지사로 목숨을 아끼지 않았던 조상들의 성품이 고택 여기저기에 그윽하게 배어 있다.

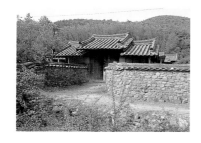

대문 앞의 고샅이다. 이런 고샅은 집에서 나오기 위하여 만드는 것이 옛법이다. 나서면서 되바라지지 않으려는 심산인 것이다.

겨울 날씨가 이렇게 화창하기도 드물겠다. 마치 가을처럼 짙푸르고 높은 하늘이 산 위에 가득하다. 960미터쯤이나 된다는 뒷산이 우뚝하게 솟아 있다. 기룡산騎龍山이다. 마을의 진산鎭山이 이 정도면 정중한 산세를 이룰 만하다. 병풍을 치듯 좌우로 능선이 섰다. 팔을 벌려 다정스럽게 감싸듯이 능선은 넌지시 포옹하였다. 그 안에 아늑한 터전이 마련되었다. 산천정기가 샘솟는 장풍藏風의 명기名基가 이룩된 것이다. 더구나 1124미터 높이의 보현산普賢山이 뒤를 받쳐 주고 있으니 그런 명기면 출중한 인물들이 배출되겠다.

그래서 탐을 냈단다. 여기 지형을 살펴본 관산觀山의 명인은 마치 매화꽃이 탐스럽게 피어난 형상이라 하고 앞산은 나비의 모습인데 향기 높은 매화를 향하고 날아드는 모습이 된다고 하였단다.

그런 이야기를 들으며 우리는 동구에 들어섰다. 영천永川에서 포항으로 나가는 국도를 따라가면 임고臨皐면의 소재지가 나온다. 포은 정몽주 선생을 모신 임고서원의 고장이다. 그곳에 임고중학교가 있다. 교장선생님 정재영(鄭在永, 59세) 종손을 예방하였다. 집구경을 허락해 주길 부탁하였더니 그럴 것 없이 동

행하자고 자청한다. 든든하게 생긴 분이다. 전혀 세속의 거친 티가 묻지 않았다. 옛날식으로 복색服色하였으면 지조 있는 선비의 탈속한 풍모가 잘 어울렸을 것이란 인상을 준다.

학교를 떠나 포장된 도로로 차가 달렸다. 얼마쯤 가더니 과수원 사이로 난 좁은 길로 들어선다. 탐스런 사과가 열린다고 한다. 벗어나는가 싶은데 개울을 건너면서 큰 산이 다가선다. 포장하지 않은 옛날 길이 계속되고 있다. 한적한 동부洞府가 열렸다. 우리는 그리로 한참이나 들어갔다. 덜컹거리고 자갈에 부딪히는 소리로 자동차에게 미안하다 싶을 즈음 마을에 당도하였다. 맑은 물이 왼편에 흐르고 있고 종가는 오른편 산기슭에 있었다.

늘 하듯이 앞산으로 뛰어오른다. 건너다보기 위해서다. 중턱쯤 올라가니 한눈에 집이 바라다보인다. 터도 잘 잡았고 집도 규모 있게 단정하게 지었다. 이런 집을 보면 기분이 아주 좋아진다.

당당하게 안채가 자리잡았다. 맞배의 기와지붕이다. 안채 좌우 끝에는 뜰아래채가 있다. 안마당이 형성되었다. 그 앞으로 중문채가 만들어졌다. 중문채 동쪽 끝에 사랑방과 내루가 있다. 사랑방 뒤쪽 산기슭에 사당이 자리잡았다. 안채의 지붕과 나란히 놓인 듯이 보인다. 사랑채 앞쪽에 대문간채가 있다. 멋진 구성이다.

산에서 내려왔다. 개울 건너 골목으로 들어간다. 골목 안에는 기와집들이 즐비하다. 한창때는 이 마을에 수십 채의 기와집이 있었더란다. 지금은 다 대처로 떠나가고 20여 채만이 남아 있을 뿐이다. 아까운 일이다.

산기슭을 향하고 들어가던 골목이 왼편으로 딱 꺾인다. 대문 밖의 고살이 전개되어 있다. 진흙에 돌을 박아 맞담을 쌓았다. 머리에 기와를 인 담이 저만치 좌우로 줄지어 계속되고 있다. 시간이 멎은 것 같았다. 조선왕조가 아직도 여기에서 숨쉬고 있는 것이다. 옛그릇이 남아 있는 것인데 그 옛그릇에 오늘을 담고 당당하게 버티고 있다.

솟을대문은 3칸이다. 문패에는 '경상북도 영천군 임고면 삼매三梅동 1020번

사랑방과 내루가 연결되는 툇마루와 난간. 내루의 추녀를 받드는 활주는 자연스러운 버팀나무를 썼다.

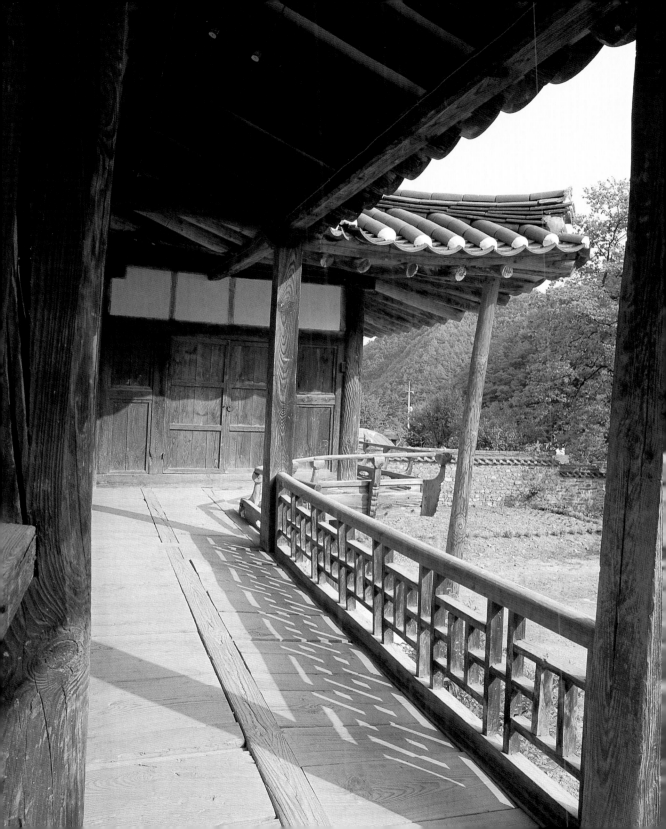

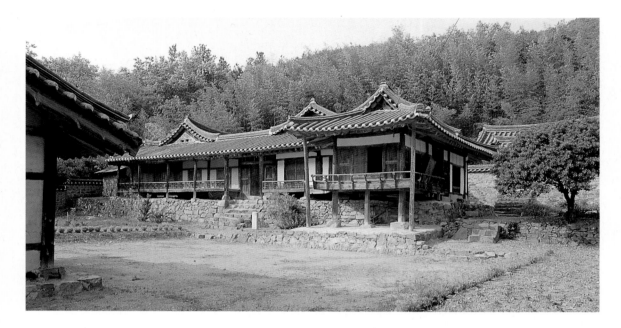

지'라 적혀 있다. 큼직한 대문짝을 밀어 열고 마당에 들어섰다. 널찍하다. 원래
는 건물이 있었는데 지금은 없어져서 허전해 보인다고 하였다. 내루 앞쪽에 3칸
의 아래사랑채가 있었고 그 뒤로 곳간과 마구간이 있었으며 동쪽에도 곳간, 방
아실채 등이 있었더란다.

 아래사랑채엔 아버지가, 큰사랑채엔 할아버님이, 그리고 사랑채 뒷방엔 신혼
인 손자가 거처하였다. 손자는 밤마다 새색시를 보아야 하였기에 새색시방을
뒷방에 가까운 건넌방에 정하여 주었다. 어머님은 안방에, 할머님은 안사랑방
에 계셨다. 아버지가 거처하던 아래사랑채는 대문에 드나드는 사람과 아랫것들
의 동정과, 밤이면 반드시 하는 화기火氣의 점검에 가장 알맞는 위치에 있다.

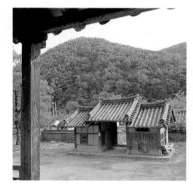

 정재영 교장선생님의 노모께서는 대구집에 계신다고 해서 우선 안채 구경부
터 하기로 하였다. 마당보다 높다. 축대를 자연스럽게 돌로 쌓았다. 중문은 그
위에 있다. 중문간채는 좌우로 전개된다. 중문 서쪽엔 지금 3칸뿐이나 원래는 4
칸이어서 1칸이 날개처럼 뻗어 나가 있었다 하고, 지금은 방처럼 모양이 바뀌었

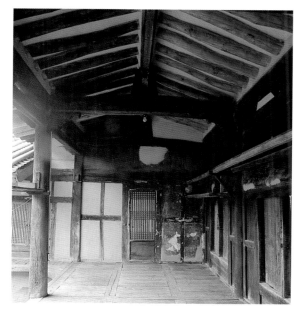
안채의 대청과 가구

으나 중문 옆 칸이 부엌이었다 한다.

중문을 들어서면 반듯한 마당이다. 정침은 마당보다 높은 자리에 있다. 반듯하게 죽담을 쌓고 산돌을 떠다 주춧돌을 놓고 둥글이(껍데기를 벗긴 통나무) 기둥을 세웠다. 기둥은 높고 간살이는 넓다. 당당한 체구다.

중문에서 올려다보면 대청의 건넌방 쪽이 바로 보인다. 중앙 칸에서 1칸 기울어진 축軸에 중문을 낸 것이다. 대청의 중심선에 중문을 세우는 일을 피하려 한 심산心算이 우러난 구조다.

보석에 신발을 벗고 대청에 올라선다. 우물마루가 널찍하다. 서쪽에 안방이, 동편에 건넌방이 있고 북쪽은 바라지창이고 천장은 연등이다. 대청에 앉아 마당을 내려다본다. 바지런히 움직이는 아랫사람들이 한눈에 들어온다. 마루에서는 할머님과 어머님과 손주며느리가 찬모의 도움을 받아 찬을 마련한다. 오늘이 주인의 생신이다. 대소가가 온통 몰려들면 넓은 대청에 가득 찰 것이다. 때로 제사를 지내기도 한다. 대청은 그래서 요긴한 장소이다.

부엌으로 내려가 본다. 2칸이나 된다. 많은 입을 먹이려면 이만한 넓이는 되어야 한다. 큰 잔치 때면 뒷문 밖 방아실채 옆에 따로 화덕을 걸고 손님을 치른다. 장독대는 안마당에 있고 부엌 맞은편 동편 날개에는 내고內庫가 있다.

이 집 구조에서 주목할 것은 부엌 머리 위로 만든 다락이다. 부엌간 위에 다락을 만드는 일이야 보편적이지만 2칸을 통칸으로 하는 바람에 한쪽이 의지할 구조를 잃었다. 대목은 재치있게 그 부분을 떠메도록 구조하였다. 보기 드문 일이다.

안채에서 사랑채로 쉽게 가려면 안채 동쪽 뜰아래채의 편문을 통하거나 중문으로 다시 나가 처마 밑의 난간을 이용하는 수가 있다. 그러나 실제로는 중문 옆 사랑방 아랫목 뒤로 만든 골방 쪽문을 열고 들어가는 것이 지름길이다. 바깥에

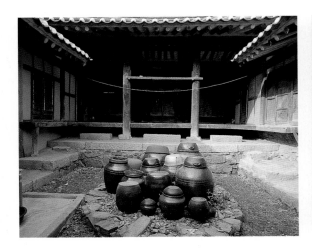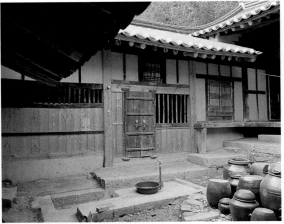

서 출입하자면 내루 다음 칸의 문짝을 열고 들어서야 한다. 문을 열면 방문에 '간소艮巢'라는 편액이 보인다. 질박하게 살기를 다짐하는 선비의 뜻이 담긴 당호다. 종손이 '간소'가 어느 선조님의 아호였다고 설명한 듯한데 지금은 고만 잊었다.

내루와 이어진 부분엔 우물마루가 깔렸다. 여름에 창을 열고 앉았으면 참으로 좋겠다. 시원하다는 느낌은 비단 몸뚱이에만 해당하는 것이 아니다. 마음도 시원해야 한다. 그러나 늘 쾌적한 것은 아니다. 답답한 사건도 있었다. 나라가 망한 것이다. 청천에서 벼락을 맞은 꼴을 당하였다. 젊은 주인 원홍元興은 답답한 가슴을 쳐야 했다. 일본에 가서 1933년부터 3년 동안 새로운 세상을 견문하고 귀국하였다가, 1941년에 중국에 망명하여 임시정부 동지들과 연계하면서 항일투쟁을 한다. 1944년 3월에 국내 항거의 사명을 띠고 귀국하여 대구 동촌비행장 폭파와 후방교란을 꾀하였으나 누설되어 체포된다. 고문으로 병을 얻고 1945년 정월에 향년 34세로 순절하였다.

부산대학교 이동영 교수가 쓴 '애국지사 정공원홍묘비문'에 그의 행장을 기록하고 순절을 찬양한 말미에 "부인 월성 이씨月城李氏는 진사 종문鍾文의 따님이고 2남 2녀를 두었으니 재영在永 재옥在鈺의 형제, 딸은 영양 김씨英陽金

왼쪽/ 안채의 앞마당에 장독대가 설치되어 편리하게 쓸 수 있게 되어 있다.

오른쪽/ 넓은 다락을 끼고 있는 안채의 부엌

옆면 위, 가운데/ 곳간의 문과 판벽

옆면 아래/ 방안에는 부엌으로 통하는 문과 머리벽장의 문이 있다.

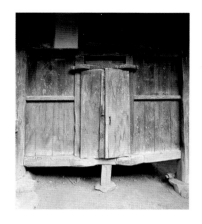

氏와 학성 이씨鶴城李氏에게 출가하였다. 1977년 정부로부터 건국유공 대통령 표창이 추서되고 또 비석 세우는 일을 지원하니 오호라! 짧은 생애였지만 그 이름은 조국과 함께 영원한진져"라고 부기하였다. 종손인 교장 재영 씨가 바로 원홍공의 맏아들이다.

이 댁 가보家譜에 따르면, 구한말 산남창의진山南倡義陣의 의병대장을 지내신 용기鏞基공이 계신다. 그분은 1906년 3월에 의거하여 신돌석 의병부대와 제휴하면서 항쟁을 계속하다 왜병에게 체포된다. 아버지 환직煥直공의 노력으로 1907년에 석방되자 다시 동지를 규합하고 항쟁하다 9월 1일 왜병과 치른 접전에서 참패하고 동지들과 더불어 전사한다. 아들이 전사하자 아버지가 대신 지휘를 맡아 잔여 세력으로 항전을 계속하나 중과부적으로 견디지 못하고 체포되었다가 총살형을 당하고 만다. 이분들이 태어난 고장이 충효동忠孝洞이다.

그런 끓는 피는 임진왜란 때에도 들끓었다. 현풍玄風의 곽재우 장군, 신령新寧의 권응수 장군과 함께 영천에서 창의하여 의병장이 되어 싸움에 나선 분은 중종 30년에 사마시司馬試에 입격한 세아世雅공이다. 곳곳에서 전과를 올려 낙동강의 왼쪽편이 온전하게 되었다. 전쟁이 끝난 뒤 벼슬이 제수되는 등 그의 공훈이 표창되었으나 마다하고 향리에서 학문을 닦고 후진 양성에 몰두하였다. 광해군 4년에 입적하니 시호를 강의剛義로 내렸다. 이분이 매산梅山공 중기重器의 5대조이시다.

매산공은 시조 습명襲明공의 22대손이다. 12대째의 문예文藝공이 영천 땅으로 옮겨 살게 되면서 이 지역과 인연을 맺는다. 자양紫陽으로 이사한 분이 임진왜란 때 의병장을 지내신 세아공이었다. 세아공은 17대손이다. 그러다가 22대인 중기공 시절에 지금의 매곡梅谷으로 입향한다. 오늘의 번성은 매산공 중기로부터 비롯되었으므로 사당에 불천위로 모셔졌다. 오늘에 살고 있는 후손들에게는 다시없는 그런 분이기 때문이다.

자는 도옹道翁이고 휘는 중기重器요 호는 매산梅山이다. 호수湖叟공 세아世雅의 5대손이고 함계(道溪 碩達)공의 큰아들이다.

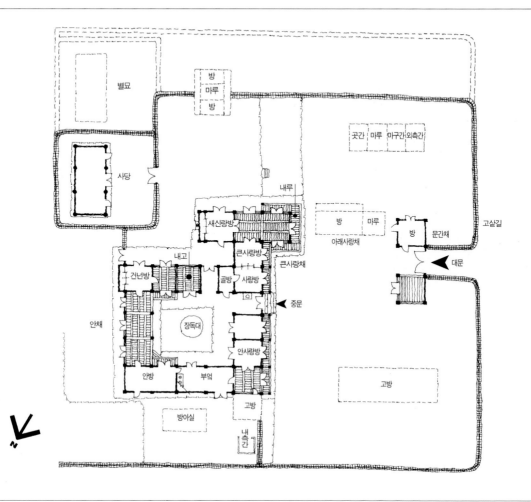

영조 3년(1727)에 생원으로 문과에 급제한 뒤 결성현감에 부임하여 선정을 베풀고 양노養老에 힘쓰며 풍속순화에 노력한다. 내직으로 옮겨 이조좌랑, 예조정랑, 정언과 사헌부지령을 거쳐 형조의 참의에 이른다. 만년에 벼슬을 떠나 향리에 머물면서 도학道學에 전념하고 후진을 양성한다. 문하에 120명이 넘는 사림을 배출하였다.

진흙에 돌을 박아 쌓은 고샅길 끝에 솟을대문이 섰다. 널찍한 마당에는 아래사랑채와 마구간, 곳간 등이 있었다고 하나 지금은 없어져 허전한 모습이다. 중문을 들어서면 마당보다 높은 자리에 정침이 있다. 사당은 사랑방 뒤쪽 산기슭에 자리잡았다.

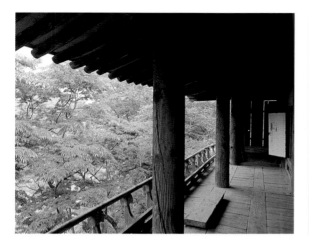
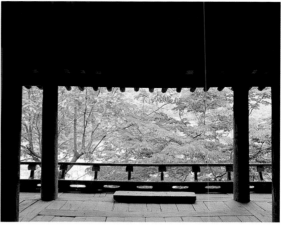

왼쪽, 오른쪽/ 산수정에서 내다본 풍경

스승 정만양鄭萬陽, 정계양鄭癸陽 형제분 앞에서 여러 해 동안 수학하였다. 또 이현일李玄逸 선생께 여러 번 찾아뵙고 성리학에 관하여 가르침을 받았고 여러 차례 서신 왕래도 있었다. 그 사실이 『금양록(錦陽錄 — 갈암葛庵 이현일 李玄逸 선생 급문록及門錄)』에 수록되어 있다.

사당까지 다 둘러본 뒤에 종손인 재영 교장선생님은 이제 산수정山水亭에 가 봐야 한다고 하였다.

원래 이 마을엔 이씨, 김씨, 최씨 들이 살고 있었다. 매산공이 입향하면서부터 정씨의 일문이 번창하고 250년이 지난 지금에는 정씨들만 사는 집성촌이 되었 다고 한다.

집에서 나와 개울 건너로 바라다보이는 자리에 정자가 있기에 저것은 무엇이 냐 물었더니, 산천정山泉亭이며 매산공의 증손자인 죽비공의 차남 곡구(谷口, 鳳休)공을 위하여 지었다 한다. 이 골짜기에 하양정何陽亭이 하나 더 있는데 그 것은 곡구공의 동생인 하양 귀휴龜休공을 위한 것이라 한다.

개울 따라 마을을 거의 다 벗어날 즈음에야 마주보이는 산중턱에 개울을 향 한 정자가 덩그러니 앉아 있는 것이 보인다. 산수정이다. 여름이면 시원하기가 으뜸이고 봄·가을로는 경개가 수려해서 인근에 소문이 났다. 원래는 조그마한

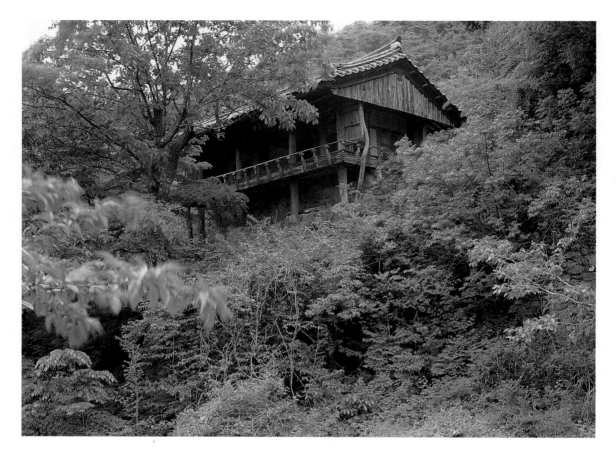

맑은 물이 흐르는 개울가 산자락을 차지하고
앉은 산수정 전경

모정茅亭이었다. 매산공이 기거하며 학문을 닦던 곳이다. 그분이 돌아가시자
추모하는 이들이 자주 왕래하였다. 둘째아드님 죽비竹屝공이 힘을 기울여 오늘
과 같은 당당한 건물로 완성하였다. 영조 51년(1775)의 일이었다.

　정자 뒤로 주사가 한 채 있다. 정자에 주인들이 머물 때 시중드는 사람들이
기거하던 집이다. 정자의 여기저기를 사진 찍던 김대벽 선생이 저것이 무엇이
냐고 묻는다. 정자에 방이 1칸 있다. 대청으로 향한 세 짝의 맹장지 분합으로 폐
쇄되어 있는데 그중 한 짝 아랫도리에 따로 벼락닫이형 작은 문짝이 달렸다. 모
른다고 시치미를 뚝 떼었다.

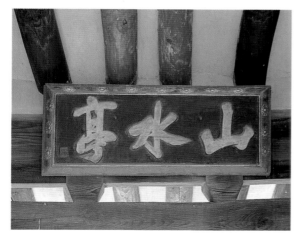

왼쪽/ 산수정 편액

오른쪽/ 산수정에 들인 방 분합문에 따로 설
치되어 있는 벼락닫이형 작은 문짝. 넌지시
내놓을 때 요긴하게 쓰이던 눈곱재기문이다.

김선생은 이리저리 궁리를 한다. 겨울철 찬바람이 대작하는데 문을 열고 나
오긴 싫고 그렇다고 참기는 어려울 때 눈곱재기문을 슬쩍 들면 요강이 거기에
있다. 얼른 들여와 소피보고 다시 밀어내 놓으면 감쪽같다. 김선생의 추리를 듣
더니 종손께서 크게 웃는다. 김선생과 나도 따라 웃었다.

매산공은 『매산집梅山集』, 『가례집요家禮輯要』, 『주서절요집해朱書節要集
解』의 저서와 『포은속집圃隱續集』 등의 편저를 남겼다. 향년 73세, 영조 33년
(1757)에 서거하였다. 둘째아드님 죽비공은 치재治財에 능하였다. 재산을 줄이
라는 부친의 명을 받고 땅을 팔아 지금의 종택을 정조 4년(1780)에 완성하였다
고 한다.

아직도 하늘은 짙푸르다. 종부와 종손의 부인이 집에 살고 계셨다면 좋았을
터인데 못내 아쉽다. 세태가 변한 것이다. 조선조의 집은 옛터에 남아 있고 오
늘의 인물들은 문명의 대처에 나가 있다.

지리산 오미동의 유씨 종가, 운조루

예부터 우리 나라 사람들은 누대의 발복을 기원하기 위해 좋은 명당을 꿈꾸었다. 지리산의 오미동도 손꼽히는 명당터의 하나다. 기둥이 생략된 이 집은 목재가 풍부한 지리산에서 볼 수 있는 독특한 기법을 보이는데, 신작로에서 조금밖에 떨어지지 않은 곳임에도 여전히 청정함을 잃지 않아 뛰어난 명당터임을 보여 준다.

지리산은 백두산에서 시작한 줄기가 남쪽으로 내려와 기를 모으며 불끈 솟은 산이다. 그래서 영산靈山으로 친다. 게다가 크고 우람하여 전라북도, 전라남도, 경상북도, 경상남도에 걸쳐 자리잡았다. 산이 크니 골이 깊고, 골이 깊으니 그늘도 넓다. 그 그늘 아래 사는 사람 수도 대단하다.

사는 사람마다 진솔한 산천정기를 기탄없이 받기 위해 명당의 터를 골라 집을 앉혔다. 기슭이나 동부마다 경영된 대소의 사찰이나 관부官府, 학교나 살림 집들이 저마다의 식견에 따라 명당의 터를 고르느라 애를 썼다. 이름난 지사地師가 잡았다고 해서 명당이라 기대하기도 하고, 짐승이 이끌어 우연치 않게 가 보았더니 명당터가 바로 거기 있더라고 해서 집을 짓고 발복하기를 꿈꾸기도 하며, 신비한 이적에 따라 얻어진 터에 집을 짓고 장차 발복을 기대하기도 한다.

입향시조의 점정占定으로 명운이 시작된 명당터는 제각기 성정에 따라 길흉을 인간에게 제공한다. 명당터인 줄 알았는데 흉악한 사지死地여서 더 살지 못하고 떠나 버린 예가 있는가 하면 발복은 하였으나 겨우 미관말직의 고을살이로 떠돌아다니는 정도에서 끝나기도 하고, 그럭저럭 중앙 정치무대에 진출했어

왼쪽/ 주초와 목재를 그렝이질하여 접합시킨 모습

오른쪽/ 운조루 앞마당의 장독대와 돌절구

멀지 않은 곳에서 시집와 19세부터 40년 넘게 살면서 갖은 세월 다 겪었지만 부잣집 종부로서 호강하던 좋은 시절엔 별로 마당에 내려설 일이 없었다. 벼슬 살고 재력도 있고 아랫사람들 부려야 하는 입장에서는 마루를 높이고 권위를 증대시키는 쪽이 유리하였다. 그래서 올라갔다 내려섰다 하는 기능적인 면보다는 올라선 채로 사는 방안을 강구하였다.

지금 사람들 눈에는 맞지 않는다. 오늘과 어제가 달라진 것이다. 달라진 세월을 어떻게 적응하고 사느냐가 오늘의 인물이 옛날 집에 사는 지혜가 된다. 젊은 며느님은 오늘을 사는 의식으로 옛집이 더러 불편도 하겠지만 전혀 거리낌이 없다. 그만큼 적응하였기 때문이다.

인간은 적응하는 동물이다. 삶도 살림도 마찬가지다. 단지 낯설게 보일 뿐이지 막상 닥치고 살아 보면 그런대로 거기에도 묘미가 있게 마련이다. 종부님의 안존한 자태에서 그런 분위기가 느껴진다.

수없이 많은 대형차들이 집 앞 저쪽 신작로로 달리고 있다. 수학여행 다녀가는 관광버스도 적지 않다. 화엄사와 천은사로 가는 큰길이어서 신작로는 항상 붐빈다. 신작로에서 조금밖에 안 떨어져 있는데도 운조루는 속세에서 벗어난 듯이 청정한 기류 속에 안주하고 있다. 그래서 명당의 터인지도 모르겠다.

서도의 대가, 추사 김정희 고택

추사 고택은 안채, 사랑채, 사당, 곳간채, 대문채가 알맞게 자리잡았다. 이 집을 지을 때 서울에서 경공장을 불러다 썼다고 한다. 그런 솜씨는 사랑채의 배치와 구성 전반에서도 드러난다. 건넌방 문을 열면 대청 건너로 큰방을 바라다볼 수 있다. 대청에 면한 문짝들은 전 칸이 모두 통칸이 되는 구성이다. 이 구조는 칸을 나누어 쓰기도 하고 툭 터서 쓸 수도 있다. 한옥의 특성을 잘 살린 구조다.

충청남도 예산 땅에 추사 선생의 옛집이 있다. 온양 온천장 지나 도고 온천 앞으로 해서 신례원新禮院에 간다. 예산 가는 길을 버리고 오른쪽으로 꺾으면 방직회사 건물이 보이며 당진으로 향하는 신작로가 계속된다. 새로 놓은 큰 다리를 건너 언덕 위에 올라가면 마루터기에 '추사 선생 고택'이라는 푯말이 걸렸다. 굵은 사과알이 달리는 과수원 사잇길을 따라 슬몃슬몃 걸으면 이 지방 특유의 부드러운 흙길이 기분 좋게 이어진다. 마을 지나 등 너머 또 한 마을 지나면 마루터기에서 내려다보이는 마을이 또 저기에 있다. 낮은 산 양판 양지바른 자리에 사붓한 기와집이 보인다. 추사 고택이다.

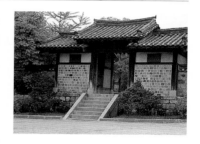

추사 김정희 고택의 솟을대문. 옛 건물이 아니라 새로 건축한 것이다.

우린 전에 그렇게 걸어 다녔지만 지금은 차가 포장도로를 시원스럽게 달린다. 지리설에 식견이 있다는 사람이 그 자리가 명기라고 귀띔해 준다. 그래서 추사 선생만한 인물이 배출되었다고 한다. 고택의 뒷산에 올라가 보면 참말 집터 한번 잘 잡았구나 하는 감탄이 저절로 나온다.

뒷산은 그리 높지 않은 야산이다. 바라다보며 올라가면 한숨에 정상에 당도한다. 그러나 막상 산에 올라서 보면 한눈에 사방이 요망遙望된다. 일망무제에

대문간채에서부터 집이 한 단씩 높아지도록 설계되었다. 대문간채보다 사랑채가 한 단 높고, 그보다 안대문채가 한 단 높다.

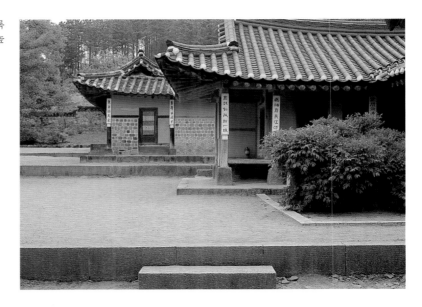

까진 이르지 못한다 할지라도 훤하게 트인 들녘이 사방에 넓게 퍼졌다. 들 한복판에 산이 솟았다. 이 산만 점유하면 주변 들녘을 지배하겠다. 여기의 부윤대택富潤大宅은 문전옥답門前沃畓의 재산관리가 손쉬웠을 것이다. 농삿일이 눈앞에서 진행되기 때문이다.

집터는 양택의 복지로 선택하고 음택은 명당설로 터전을 잡는다고 말한다. 음택과 양택의 형국이 제각기라고 하는데 추사 선생댁은 묘소와 이웃하여 있다. 추사 선생 묘가 고택에서 얕은 계곡을 하나 지난 자리에 있다.

소담한 봉분이 차분한 사성砂城에 싸여 있는 작은 묘다. 명문대가의 후예로 벼슬을 지냈으면 묘의 규모도 크고 치장도 놀라울 터인데 추사 선생의 묘는 여염집의 민묘民墓처럼 석의(石儀, 무덤 앞에 만들어 놓는 상석이나 망두석 또는 문·무인석상)도 대수롭지 않다. 봉분 앞에 완당阮堂 김정희(金正喜, 1786~1856년) 묘라는 비석이 섰을 뿐이다. 그래도 후학들 발걸음이 끊이지 않는다. 놀랍게 치장한 무덤엔 찾는 이가 적은데 이 소박한 무덤은 찾는 이들로 이어진다. 한 쌍의 젊은 남녀가 신발을 벗더니 나란히 서서 정중하게 정례頂禮를 드린

다. 학문(금석학 · 고증학 · 실학)으로, 예술(추사체를 이룩한 서도書道의 대가)로 흠모하는 후인들이다.

봉분 앞에 복숭아처럼 다듬어 꽂은 작은 돌들이 있다. 제사지낼 때 차일을 치는데 쓰는 말뚝이다. 끈을 거기에 맨다. 금잔디가 우단 같은 묘역 앞쪽에 잘생긴 반송이 한 그루 있다. 낙락장송들과 어울려 운치를 이룬다. 흰 소나무도 한 그루 있다. 고택에서 북쪽으로 가면 집안 어른들의 무덤이 있는데 그 묘역한 곳에 백송이 훤칠한 키로 서 있다.

추사 선생의 본관은 경주이다. 영의정, 판서, 대사헌의 벼슬을 지낸 인물들이 대소가에 연이었고 옹주翁主를 맞아들인 부모도 배출한 명문대가댁에서 추사는 출생하여 성장하였다. 옹주에게 장가든 분은 월성위月城尉 김한신(金漢藎, 1720~1758년)이다. 그는 영의정을 지낸 김흥경(金興慶, 1677~1750년)공의 아들이다. 김흥경의 또 다른 아들은 김노응(金魯應, 1957~1824년)이다. 그는 서장관書狀官으로 연경燕京에 다녀왔고 학문과 시문에 뛰어나 주변의 칭송을 받았다. 성균관 대사성을 거쳐 벼슬이 지돈령부사知敦寧府事에 이르렀다.

김한신은 젊어서 죽는다. 그가 죽자 애통해하던 부인 화순옹주(和順翁主, 영조의 둘째딸)도 따라 죽는다. 애석하게 여긴 영조는 열녀문을 내려 그의 영혼을 위로하고 순절을 선양한다. 그 열녀문이 지금도 남아 있다. 백송이 있는 곳과 추사 고택의 중간쯤에 나라에서 지어 준 화순옹주의 묘막이 있는데 그 묘막의 바깥행랑채 솟을대문에 홍패紅牌가 걸렸다. 하였으되 '열녀 수록대부 월성위 겸 오위도총부 도총관 증시 정효공 김한신 배화순옹주지문烈女綏祿大夫月城尉兼五衛都摠府都摠管贈諡貞孝公金漢藎配和順翁主之門' 이라 또박또박 썼다. 묘막은 솟을대문의 행랑채만 남았다. 안에 있던 건물들은 불타 없어졌다 한다. 몹시 훼손되었던 행랑채와 솟을대문은 1975년경인가 국가에서 베푼 중수공사 때 옛 모습을 찾아 재현되었다.

추사의 아버지는 김노경(金魯敬, 1766~1840년)공이다. 홍문관의 제학을 지내고 이조판서에 올랐다. 노경공의 형님 노영魯永은 대사헌을 지냈다. 추사는

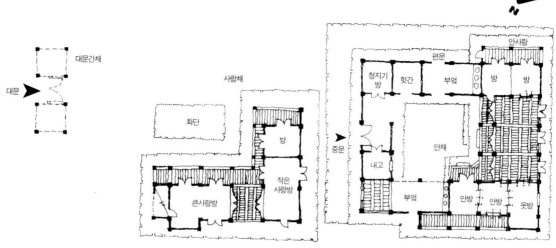

옛날에는 여러 칸이었다고 하는 대문간채가 지금은 3칸으로 재현되었다. 대문 들어서면 ㄱ 자형의 사랑채가 첫눈에 들어온다. 안채와 분리된 별당채의 성격을 갖는다. 안채는 네모 반듯한 안마당을 둘러싸고 사면에 건물이 계속되는 ㅁ자형 구조다. 문간, 청지기방, 곳간, 안사랑과 부엌, 문간, 헛간 등이 죽 이어져 있다.

20세에 아버지를 따라 연경燕京에 간다. 추사는 박제가(朴齊家, 1750~1815년. 박지원의 제자. 실학자, 시인, 서화의 대가)에게서 배운 높은 식견을 지녀 연경에서 여러 학자들과 사귈 수 있었다. 당시 중국 제일의 학자로 손꼽히던 완원阮元 옹방강翁方綱하고도 교유하였다. 귀국 후에도 옹방강과 우의가 계속되어 서신왕래가 잦았다. 추사의 금석학·고증학의 깊은 지식은 이로써 함양된 바가 컸다 한다. 그를 사모하여 호를 완당이라 지었다. 그 밖에도 추사는 예당禮堂, 시암詩菴, 과파果坡, 노과老果 등의 아호를 썼다.

순조 14년(1814)에 문과에 급제한 뒤 헌종 6년(1840)에 사건에 연루되어 제주도에 귀양간다. 풀려 돌아왔다가 철종 2년(1851)에 다시 귀양가는데 이번엔 북쪽 변방의 북청北靑이었다. 66세까지 13년 동안의 귀양살이는 그의 학문과 서도를 대성시키는 수련 기간이었다고 할 수 있다. 평탄한 생애는 아니었지만 벼슬은 병조판서에 이르렀다. 추사는 산승山僧들과 교유를 즐겼고 그들과의 선문답禪問答은 그의 견식을 더욱 높였다. 그가 남긴 많은 필적들이 지금도 절에 있

음은 추사의 이와 같은 성정 때문이다.

지금의 추사 고택은 예산군禮山郡과 충청남도에서 조선조 저명한 문인文人의 삶을 보여 주는 전시장으로 활용하고 있다. 추사 선생 직계는 절손絶孫되었다. 그 바람에 이 고택이 다른 사람에게 넘어갔었다. 농사짓는 사람이 마구 사용하여 집의 상태가 엉망이 되었다. 국가에서 이 집을 사들여 공사비를 투입해 중수공사를 하였다. 워낙 변형되어서 제 모습을 찾는 일이 큰일이었다. 이 집은 서울 목수의 고급기술로 창건되었다. 이 기법을 재현하기 위하여 지금 인간문화재로 지정된 이광규李光奎 옹을 초빙했다.

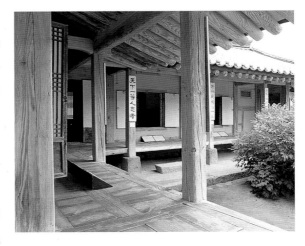

ㄱ자로 된 사랑채의 구조

추사 고택은 아흔아홉 칸처럼 대규모 살림집은 아니다. 안채, 사랑채, 사당, 곳간채, 대문채가 알맞게 자리잡고 있는 소규모의 집이다. 다른 사람에게 양도되어 있던 기간에 사당, 곳간, 대문채가 없어진 것을 국가에서 중수할 때 사당과 대문채를 재현했다. 대문채는 3칸만 다시 지었다. 옛날엔 여러 칸이었다고 한다. 초가지붕이었다는 곳간채는 재건되지 않았다.

3칸의 대문은 가운데가 출입문이고 대문을 들어서면 사랑채가 첫눈에 들어온다. ㄱ자형 집으로 남향하였다. 이 집의 좌향은 대문, 안채, 사당이 동향인데 사랑채만 남향이다. 사랑채만 남향시킨 경우는 드물다. 특수한 예가 되겠다. 사랑채는 남향하고 고패로 꺾인 부분이 안채 쪽으로 생겼다. 안채와 사랑채의 구분이 고려된 구성이다.

지난번 수리 때 사랑채와 안채 사이에 혹시 샛담이 있지 않았나 싶어 발굴해 보았더니 흔적이 있었다. 교란이 심해서 원형을 찾기 어려워 재현은 하지 못했었다.

대문에서 첫눈에 드는 부분이 사랑채 동쪽 끝 구성이다. 큰방 구들에 불때는 아궁이가 거기에 있다. 비라도 내리면 불때는 일이 어렵다. 박공 아래에 따로 눈

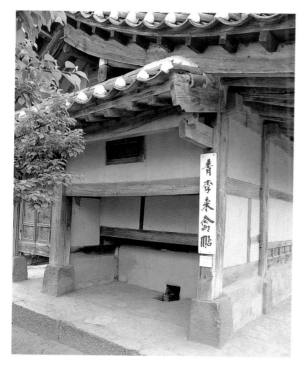

사랑채의 아궁이에 눈썹지붕을 달아 비가 들
이치지 않도록 한 재미있는 구조

썹지붕을 만들어 빗물을 피하려 하였다. 그 구성이 주목된다. 구조 원리는 선반 매는 기법인데 하중荷重을 받을 수 있는 꼭 필요한 구조물만으로 완성시켰다. 아주 능숙하게 처리한 솜씨이다.

이 집을 지을 때 서울에서 경공장京工匠들을 불러다 썼다고 한다. 저런 처리에서 그 점이 인정된다. 그런 솜씨는 사랑채의 배치와 구성 전반에서도 드러나 보인다. 건넌방 문을 열면 대청 건너로 큰방을 바라다볼 수 있다. 대청에 면한 문짝들을 열면 전 칸이 모두 통칸通間이 되는 구성이다. 이 구조는 칸을 나누어 쓰기도 하고 툭 터서 쓸 수 있도록 만들었다. 이런 구조는 한옥의 한 특성이 된다.

대청과 방 사이는 문짝을 달아 여닫게 된 구조여서 처리가 신중해야 한다. 담벼락이 없이 문짝만으로 폐쇄하므로 보통의 문짝처럼 명장지만으로 하면 방안 사람들은 허전함을 느낀다. 또 겨울엔 춥기도 하다. 이 점을 보완하기 위하여 불발기창이 있는 맹장지를 단다. 맹장지는 벽체의 벽지와 똑같은 종이로 바른다. 두껍게 안팎을 바른다. 마치 벽체가 계속되는 듯한 느낌이 든다. 문짝 전체를 그렇게 싸바르면 어둡다. 그래서 중간에 빛이 통하도록 창을 내었다. 그 창에는 살무늬를 베풀고 창호지 한 겹을 바른다. 명장지의 구성과 같다. 이 창을 불발기창이라 부른다.

안채는 평면이 ㅁ자형이다. 반듯한 네모진 안마당을 둘러싸고 사면에 건물이 계속된다. ㅁ자형 구성은 용도에 따라 크게 네 가지로 구획해 볼 수 있다. 동변에는 문간, 청지기방, 곳간內庫이 있다. 문간의 맞은편이 서변인데 대청이 자리 잡았다. 북변엔 대청과 내고(곳간)에 연결되는 안방과 부엌이 있고, 남변에는 안사랑과 부엌, 문간, 헛간이 청지기방에 이어지고 있다. 이 구성은 개방과 폐쇄를 거듭하면서 편의와 예의를 고려하여 구조되었다. 그 점을 좀더 자세히 살펴

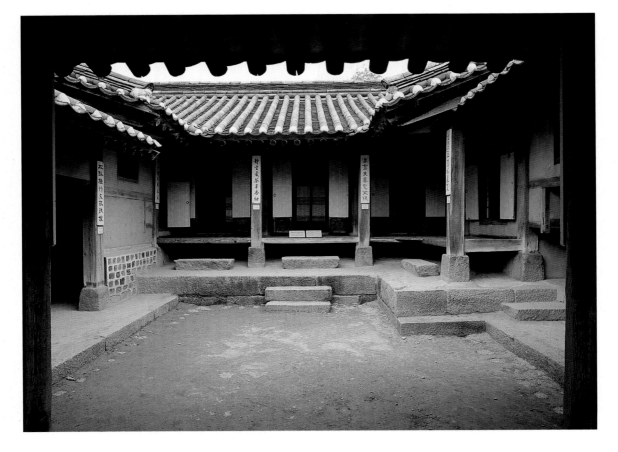

안채의 전경

볼 수 있다.

　동쪽의 문을 들어서면 안채의 마당이 된다. 옛날엔 문에 들어서자 낮은 면벽
面壁이 있어 안채를 가렸었다. 회면繪面의 내외벽이었다. 지금은 그것이 없어
져서 안채의 대청이 훤히 들여다보인다.

　대문 좌우 바깥벽은 반담의 구조다. 중방의 아래는 사고석 화방벽이고 그 위
쪽은 토벽이다. 그런 벽체 구성 중에 문짝을 단 간살이는 토벽만으로 담벼락을
치고 거기에 문얼굴을 내고 문짝을 달았다. 문짝은 쓰임에 따라 모양이 다르다.
부엌의 뒤쪽 문은 널빤지의 두 짝 판문인데 그 위쪽에는 넉살무늬 광창이 달렸

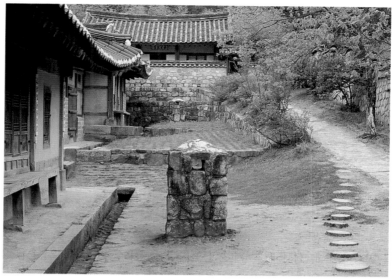

위 왼쪽/ 안채 부엌 위에는 우물마루를 깐 다락이 올라가 있다.

위 오른쪽/ 돌이 깔린 길을 따라 올라가면 그 끝에 사당이 있다.

아래/ 안채의 바라지창

다. 대문 남쪽편 토벽 간살이 문얼굴엔 띠살 분합문이 달렸다. 방의 뒷문이다. 청지기방인데, 대문이나 사랑에서 기침이 있으면 인기척의 뜻을 재빨리 파악하여 처신해야 한다. 기미를 알아챌 수 있게 문을 바깥벽에 만들었다.

안마당을 들어서면 대청이 보인다. 대청은 6칸이다. 우물마루에 앉으면 대들보와 그 이상의 구조물들이 그대로 올려다보이고 서까래도 드러나 있다. 연등천장 구조다. 대청의 앞쪽은 터졌다. 뒤쪽에만 담벼락이 있는데 각 칸마다 문짝과 창이 달렸다. 중앙 칸에는 분합문짝이 있다. 열고 나서면 뒤쪽 언덕 위에 있는 사당으로 가는 길이 있다. 돌을 깔아 만든 이 길은 언덕을 오를 수 있도록 만든 돌층층다리에 이어진다. 대나무숲 사이에 구성된 천연스러운 구조다.

옆칸의 창은 머름 위에 설치된 광창이다. 띠살무늬의 창인데 두 짝의 여닫이다. 여느 여닫이는 두 짝 중 한쪽을 열면 나머지 한쪽도 열리게 된다. 겨울철에 두 짝 다 여는 노릇은 추위를 막는 데 불리하다. 그래서 궁리한 것이 샛기둥의 설비다. 샛기둥이 완충제가 되어 한 짝만을 쉽게 여닫을 수 있다.

방의 뒤쪽 담벼락에 만드는 창문은 쓰임새가 다양하다. 창은 문의 기능을 동

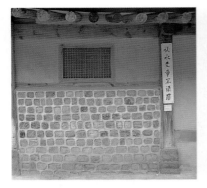 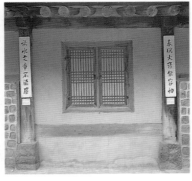 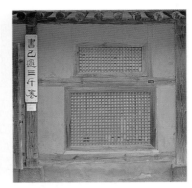

왼쪽/ 방에 딸린 광창

가운데/ 청지기방의 뒷벽 문짝. 바깥벽에 설비되어 재빨리 바깥동정을 살필 수 있도록 기능화되었다.

오른쪽/ 안채 부엌에 딸린 광창

시에 지닌다. 슬며시 드나들려면 문얼굴이 머름 위에 높이 있어서 불편하다. 높아서 마당에 바로 내려서기도 어렵다. 그래서 쪽마루를 설치하였다. 편의가 도모된 것이다.

대청의 남쪽에 이어진 방이 안사랑이다. 바깥마당으로 퇴가 설치되어 안의 어른들 눈에 띄지 않게 드나들도록 배려되었다. 안사랑에 딸린 부엌이 1칸 있고, 우물로 나가게 되는 문간이 1칸, 그리고 헛간이 1칸인데 부엌과 헛간의 바깥벽에 광창이 달렸다. 중방 위로 작은 창을, 중방 아래엔 큼직한 붙박이 넉살무늬 광창을 내었다. 채광과 통풍을 위한 설비다.

우물은 담장 밖에 따로 있다. 골짜기의 수맥에 따라 지하수를 길어 올릴 수 있게 자리잡았다. 담장에 열린 일각문을 나서야 우물가에 이른다. 맑고 시원한 물이 사철 넘친다. 이 물을 마시던 추사 선생은 이미 고인이 되신 지 오래다. 그러나 이 물을 길어다 먹을 갈아 쓴 그의 글씨는 지금도 세상에 남아 숨쉬고 있다.

우물과 담장 위로 흰구름이 흐른다. 추사 선생이 담뿍 찍어 힘차게 획을 그은 글씨같이 흰구름은 푸른 바탕 하늘에서 기운생동氣運生動한다. 사람이 남긴 명품은 천연의 조화에 상응하는 것일까. 그런 구름이 추사 선생댁 위로 오늘도 흐르고 있다.

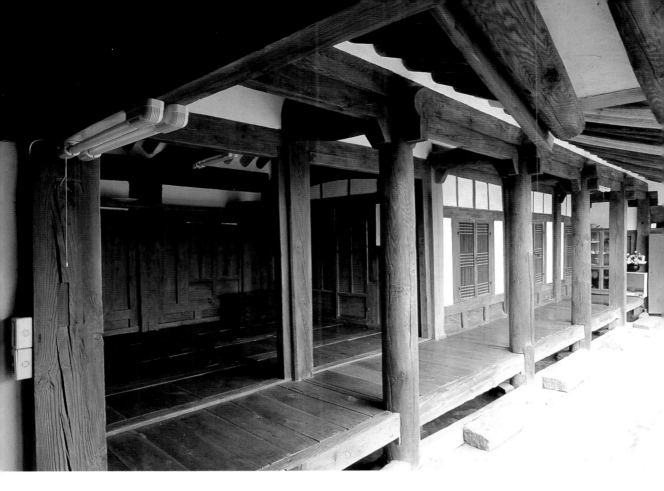

안채의 대청과 앞퇴. 대청에 문짝을 달아 개
폐할 수 있도록 만들었다.

과는 성격상 큰 차이가 있다. 안동은 봉화, 영양, 영주 등지와 더불어 매우 폐
쇄적인 집이 집중 분포되어 있는 지역인데, 강 건너 이쪽의 선산은 상주, 문경,
김천 등지와 함께 개방성을 지닌 집들이 분포되어 있다. 그런 면에서 보면 경
주가 어떤 성격을 지녔느냐는 고찰에서, 이런 최부잣댁 안채의 예를 들어 폐
쇄성이라기보다는 개방성의 성격을 지녔다고 일차적으로 이해할 수 있다.

이 일차적인 이해라는 단서에는 까닭이 있다. 이 집 안채 대청엔 비록 여닫
게 되었지만 문짝이 있어 때에 따라 폐쇄할 수 있게 되었다. 대청에 문짝을 다
는 예는 태백산 연안에서 집중적으로 발견된다. 안동 지방에서나 예안 지방에

서는 一자형의 앞퇴 없는 집에서 안방 다음의 칸에 마루
를 깔아 대청으로 삼되 앞에 문짝을 달아 폐쇄시킨다. 이
런 一자형 폐쇄형은 경주시 탑동 김헌용金憲容 씨댁(중
요민속자료 제34호) 등에서 찾을 수 있는데, 김씨댁은 임
진왜란 직후에 세워진 것으로 이런 유형의 건물로는 오
래된 예에 속한다.

이런 대청폐쇄형은 제주도에도 있다. 제주도의 집이
다분히 산곡형이 이입되었다고 이해된다는 측면에서 고
찰한다면 태백산 주가대住家帶가 연장되었을지도 모른

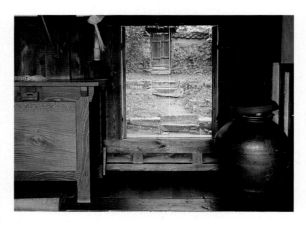

대청에 놓인 뒤주와 부루(신주)단지. 그 위에
는 초복과 벽사의 의미를 가진 조리개가 걸려
있다.

다는 추론을 낳게 한다. 대청에 문짝을 달아 개폐하는 관습은 한양 도성都城
에도 있었다. 아주 고급의 제택에서 그 예가 발견된다. 연경당, 낙선재樂善齋
등이 그렇다. 또 이천의 김좌근金佐根 선생의 묘막 안채나, 아산의 맹씨행단
에서도 찾아볼 수 있다. 경주 최부잣댁 안채와 대청의 폐쇄성은 이런 여러 가
지 경우를 동시에 볼 수 있다는 점에서 주목되고 있다. 학문적인 가치라고 우
리들은 말한다.

대청에서 안방으로 들어가는 문짝이 재미있다. 보통은 네 짝을 다는데 외짝
만 달았고 당판문짝형이다. 그것도 상반上半은 넉살무늬를 박아서 광창을 삼
은 불발기창형이다. 재미있는 구조다.

안방의 머리맡에 동창東窓이 있다. '동창이 밝았느냐 노고지리 우지진
다……'의 동창이다. 머리맡을 밝게 해서 돋는 해를 일찍 맞으려 하였다. 또
이 창은 벼락닫이여서 내다보다가 얼른 닫으면 그 닫히는 소리에 아랫것들이
놀라 자지러지던 그런 기능도 지녔다.

대청에는 뒤주와 부루(신주)단지가 있다. 그 뒤 문얼굴 벽선에는 조리와 밀
가루를 미는 데 쓰는, 깨를 찧는 공이가 걸려 있다. 초복招福과 벽사僻邪의 의
미를 가진다.

안채 뒷마당엔 화계花階가 있다. 후원의 꾸밈에 해당한다. 원래 후원이면

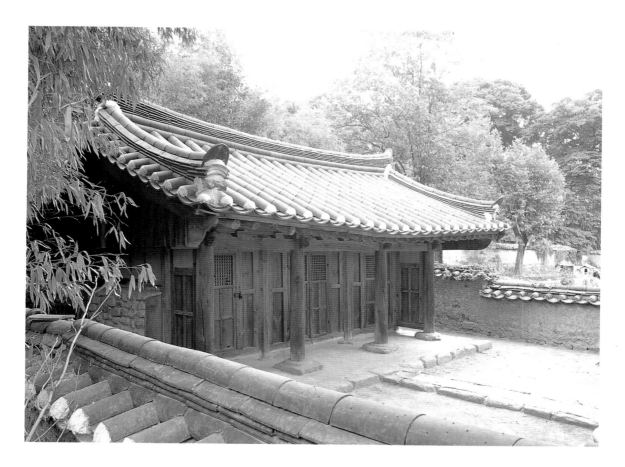

낮은 맞담으로 둘러싸인 사당

괴석怪石을 심은 석분石盆이나 석조 등이 있을 터이나 그것들은 없다. 단지 통일신라시대의 석조가 두엇 이 집 마당에 남아 있는데 원래 요석궁에서 쓰던 것인지는 확실하지 않다.

안채의 한쪽엔 넓은 전포田圃가 있고 또 한쪽엔 가묘인 사당이 있다. 이 가묘는 낮은 맞담으로 둘러싸인 방형일곽方形一郭 내에 자리잡았다. 문간채, 고방채, 안채, 사당은 국가의 중요민속자료 제27호로 지정되어 있다. 주소는 경북 경주시 교동 69번지이며 소유자는 최식崔植 씨이다.

억새로 이은 초가, 창녕 하병수 가옥

이 댁의 마루는 앞면을 전부 개방하여 완전한 대청이다. 세 우물로 구성한 우물의 규격이 당당하다. 나무에 자신이 있었던지 목수가 시원스럽게 세 우물로 정리하였다. 그런 마루의 귀틀과 청판에 나이 먹은 때가 잘 배어서 알른거리고 있다. 뒷벽의 바라지창은 아주 수줍게 만들어져 있다. 다른 집에서는 좀처럼 보기 어려운 구성이다. 이런 점이 고졸한 옛집의 한 특성이라고 할 수 있다.

창녕읍에도 많은 신식 건물이 들어섰다. 전에 비하면 신시가지에 온 듯한 느낌이 든다. 그런 도시 골목 안에 하병수河丙洙 씨댁 초가가 있다. 경상남도 창녕昌寧군 창녕읍 술정述亭동 29번지.

이 동리 이웃에 국보 제34호 창녕술정리동삼층석탑昌寧述亭里東三層石塔과 국보 제520호 창녕술정리서삼층석탑述亭里西三層石塔이 있다. 창녕은 신라시대 이래로 중요한 요충지여서 일찍부터 발달하였고, 지금도 국보 제33호 창녕신라진흥왕척경비昌寧新羅眞興王拓境碑를 비롯한 여러 유적이 남아 있는 유구한 고장이다. 창녕은 조선시대에도 풍요로운 고을이어서 석빙고(昌寧石氷庫, 보물 제310호)를 설치 운영할 수 있을 정도였다.

중요민속자료 제10호인 하병수 씨댁은 아주 일찍 주목되어서 벌써 1968년 11월에 지정되었다. 여러 유적을 순례하는 이들이 창녕에 드나들고 있어서 전문가의 눈에 이 초가가 주목되었던 것이다.

초가는 이 집의 안채이다. 입향시조 하자연河自淵공이 세종 7년(1425)에 처음 입향하면서 새로 짓고 살던 집이라고 전해 온다. 현존하는 초가 중에는 제

낙동강변에서 주로 볼 수 있는 억새지붕

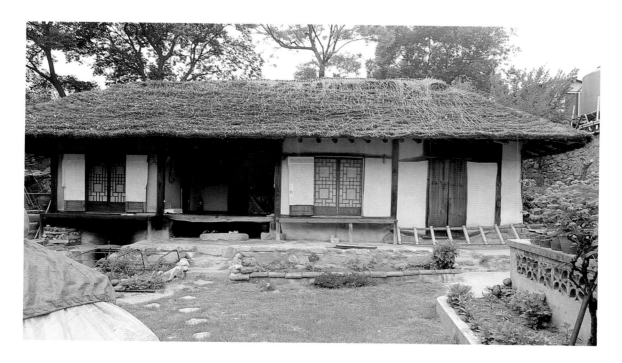

하병수 가옥 전경

나이를 알 수 있는 예가 드물어서 편년하기 어렵지만, 임진왜란 이전에 지어
진 집으로 밝혀진 이 댁의 경우는 나이가 아주 많은 건물에 해당한다.

　골목 안의 남향한 대문으로 들어가면 돌각담이 버티고 섰다. 꺾이면서 동편
으로 낸 문으로 들어가라는 지시이다. 들어서면 반듯한 사랑채 앞마당이다.
기와를 이은 사랑채도 남향하였다. 원래 있었던 집을 헐고 1898년에 지금 건
물을 다시 지었다고 한다. 이 집의 변형인데 그런 일은 대문에서도 일어나서
원래 있었던 대문간채의 마판을 비롯한 여러 시설들이 이제는 자취를 감추고
말았다.

　"만물은 시대에 따라 변하는 법이지."

　집도 마찬가지다.

　"사랑채는 최근에 벽돌을 쌓아 가며 고치더라고."

　"그야 도리 없는 일이지. 지정된 건물 자체의 현상변경이 아닌 다음에야 사

건넌방

대문간채

사랑채

큰방

대문

안채

사랑방

부엌

는 사람들의 편의도 도모해야 하는 것이지. 안 그런가?'

누군지 뒤따라 들어오면서 하는 소리가 들린다. 이 방면에 꽤 식견이 있는 사람들인가 보다.

사랑채는 一자형이긴 하지만 1930년대로부터 분류한 남방형이 아니라 두 줄배기 2칸통의 겹집 평면이다. 무슨 북방형이니 중부형이니 남부형이니 하는 살림집의 지역적 특성의 분류는 그렇게 합당한 방법론이라고는 말하기 어렵다. 당장 이 집만 해도 겹집형이고 제주도에 가도 겹집을 흔하게 볼 수 있으므로, 남방형의 기준이라는 一자형 홑집의 분포는 넓은 들에서나 볼 수 있는 일부 유형에 속한다.

"오랜만에 뵙습니다. 댁에 별고 없으시죠?'

주인에게 수인사하고 염치 좋게 신발 벗고 올라가 앉아 안채를 찬찬히 살핀다. 이 집은 초가삼간이다. 현대식으로 읽으면 정면 4칸 측면 1칸이나 옛날식

대문 들어서면 돌각담이 나온다. 여기에 다시 문이 있어 사랑채 앞마당으로 통한다. 사랑채는 一자형으로 두줄배기 2칸통의 겹집 평면이다. 사랑채 북쪽에 안채가 있다. 정면 4칸, 측면 1칸이고 부엌이 동쪽에 자리잡은 구조가 특이하다. 안채 뒤꼍에 화계가 조성되었다.

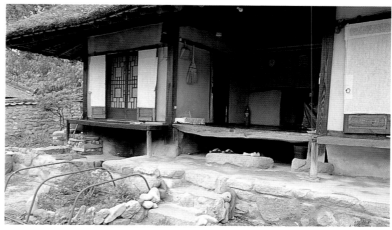

왼쪽/ 대청은 세 우물마루로 구성되어 당당한 규격을 자랑한다. 올려다보니 목재와 대나무를 멋지게 엮은 삼량집의 가구가 보인다.

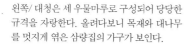

오른쪽/ 앞면을 완전히 개방한 대청

으로 읽으면 단칸통의 3칸 집이다. 옛날에는 부엌은 치지 않았다. 반빗간의 기능이 축소되어 들어온 더부살이라는 개념에서 열외로 취급하여서, 조선시대 호구조사표에 기록된 건물 규격에서는 부엌이 있는 4칸 집을 '초가삼간' 이라고 적었다.

'부엌이 서편에 있다' 는 것이 한옥의 한 특징인데, 그런 통상과 달리 이 집의 부엌은 동편에 있다. '재동호在東戶' 인 셈이다. 그 부엌이 동편에 있고 이어서 안방이고 다음이 1칸 대청이고 다음이 건넌방이다. 그런데 기둥 간살이는 방보다 마루를 넓게 잡았다. 세벌대 높이의 기단, 죽담이라 부르는 댓돌 중앙, 대청 앞쪽에 돌층계가 있고 올라서면 신발 벗는 댓돌인 보석이 긴 돌 한 장으로 마련되어 있다.

마루는 앞면을 전부 개방하여서 완전한 대청이다. 마루에 오르니 우물마루인데 세 우물로 구성한 우물의 규격이 당당하다. 목재가 여의치 않은 고장에서는 우물마루 청판이 휘거나 뒤틀리거나 줄어들 일을 염려하여 길이를 짧게하는 통에 우물을 여러 개 만들지만, 이 집에서는 나무에 자신이 있었던지 목수가 시원스럽게 세 우물로 정리하고 말았다. 그런 마루의 귀틀과 청판에 나이 먹은 태가 잘 배어서 알른거리고 있다. 주부의 부지런한 심성이 마루를 이

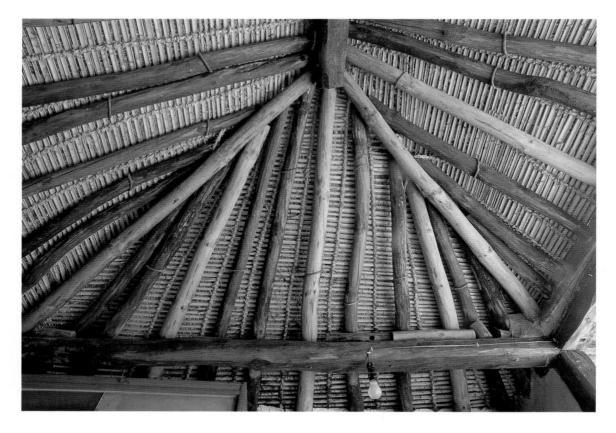

부엌의 천장도 대나무 산자로 구성되어 있다.

만큼 길들였다고 할 수 있다.

앉아서 올려다보니 삼량집의 가구가 삿갓천장 아래로 흰칠하고 곧은 서까래를 듬성하게 걸고, 그 서까래 사이를 왕대 가른 대나무오리로 산자를 발처럼 엮어 얹었다. 마른 대나무의 노르끼리한 정다운 색이 수줍은 듯이 내려다본다. 가구한 목재와 대나무가 멋지게 어울렸다.

천장 구성을 부엌에서도 올려다볼 수 있다. 수리한 지 얼마 되지 않아 그을음 한 점 없는 티없이 맑은 상태여서 추녀와 마족연 서까래를 건 광경이 한꺼번에 눈에 들어온다. 우진각 지붕 구성의 천장이 잘 형성되어 있다. 역시 서까래 사이의 대나무 산자는 여기도 마찬가지이고 처마로도 연장되어 있다. 초가

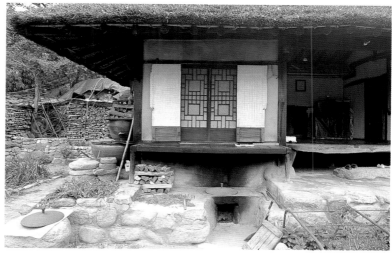

위 왼쪽/ 널빤지 두 짝으로 질박하게 만든 부엌문

위 오른쪽/ 건넌방의 쪽마루와 아궁이 시설

아래/ 고졸한 옛집의 특징을 보여 주는 대청 뒷벽의 바라지창

의 처마 부분은 구조가 복잡한 법인데 이 집은 말쑥하다. 이엉을 이지 않고 억새를 이었기 때문이다.

대청에서 안방과 건넌방으로 드나들게 문을 내었다. 띠살무늬에 궁판이 있는 외짝문이다. 문 좌우로 사벽한 벽이 널찍한데 그 벽을 의지하고 못에 살림살이들이 걸려 있다. 또 뒷벽으로는 시렁을 매고 이것저것 요긴한 것들을 올려 놓았다.

뒷벽의 바라지창은 아주 수줍게 만들어져 있다. 머름 없이 문얼굴을 설치하여 문짝이 마루에 바짝 가깝게 위치하고, 키도 중방에 맞추어서 창의 인방을 겸한 중방 위로 넓은 벽체가 하얗게 드러나 있다. 다른 집에서는 좀처럼 보기 어려운 구성이다. 이런 점이 고졸한 옛집의 한 특성이라고 할 수 있다.

안방 쌍영창 앞으로 쪽마루가 있듯이 건넌방 앞에도 좁은 쪽마루가 있다. 남방의 집이라고 다 개방성이 짙고 마루가 널찍하니 시원하다고 말하기 어렵다. 이 집도 마루를 아껴서 시설한 집 유형에 속한다.

건넌방도 단칸방인데 양해를 얻고 들어가 보니 듬실한 천장 아래 반듯한 방이 양명하고 정갈하다. 안방에도 들어가 보았는데 역시 마찬가지다. 부엌 위

로 벽장을 만들어서 벽장의 미닫이 널문 문짝이 달렸다.

건넌방 아궁이는 쪽마루 아래에 있다. 가마솥을 거는 부뚜막이 만들어졌다. 기왕에 시작한 김에 부엌으로 가 보았다. 좁고 키가 큰 널빤문짝 둘을 달아 여닫게 하였는데 문짝은 널빤지 두 장으로 완성되었다. 별다른 장식이 없다. 심지어 문고리나 빗장도 보이지 않는다. 대단한 질박감인데 지금처럼 장식을 좋아하는 풍정에서는 좀처럼 이해하기 어려운 구조다. 부엌 안에 들어섰다. 역시 바닥은 맨바닥이고 부뚜막과 아궁이가 설비되어 있다. 부뚜막 위로 방에서 쓸 수 있는 벽장이 만들어져 있다. 부엌에서 뒤꼍으로 나가는 문도 있다. 역시 널문이다.

안채 뒤꼍의 화계와 장작더미들

마나님이 이것 좀 보라고 수저를 내놓는다. 방자로 만든 것인데 박물관에서나 볼 수 있는 조선조 초기의 형태다. 숟가락은 가늘고 길며, 젓가락은 두툼하고 길다.

"우리 젓가락은 끝이 이렇게 둥그스름하고 소담한데 일본 젓가락은 끝이 뾰족하거든요. 중국 젓가락은 이만큼이나 길죠? 왜 그런지 아시나요?"

마나님은 한동안 고개를 갸우뚱하다가 웃고 만다. 얼른 대답하기가 어려운가 보다. 누구나 입에선 맴돌지만 설명하려면 말이 얼른 튀어나오지 않는다.

"숙제로 하지요. 다음에 올 때까지 대답을 준비해 두세요."

우리들은 다 크게 웃고 말았다.

다시 마당에 내려서서 지붕을 본다. 억새로 이은 지붕인데 처마가 아주 깊다. 1930년대에 일본인들이 식민지 정책의 일환으로 물자를 절약해야 한다면서 서까래를 짧게 써서 처마를 얕게 하도록 종용하였다. 그 시책이 이 집에서도 강행되었더라면 지금 같은 깊은 처마는 존재하지 못하였을 것이다.

억새를 이는 방식은 이엉을 이는 방법과 다르다. 이엉은 자란 끝을 아래쪽으로 보내면서 이어 가는데 억새는 반대로 대궁을 아래로 보낸다. 그래서 이엉을 이어 완성된 지붕은 마치 카펫을 깐 듯이 반지르르한데 억새지붕은 굵은 대궁의 끝이 드러나 보여서 매끈하지 못하다.

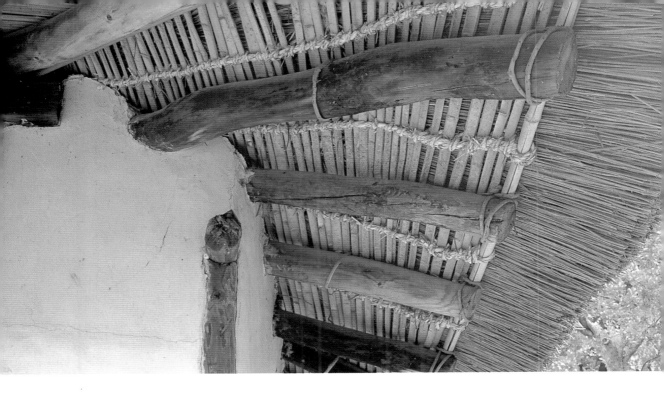

억새로 이은 지붕의 깊은 처마

이엉의 초가에서는 용마름을 짚어 지붕의 완성을 분명히 하고, 고장에 따라서는 용마름에 대나무 심을 넣어 선을 빳빳하게 하려는 의도를 발휘한다. 강진 지역에서는 용마름 좌우 끝에 '유지기'라는 것을 만들어 꽂아 마치 치미鴟尾와 같은 효과를 얻으려 하는 장식성을 발휘하기도 한다. 이엉은 일년에 한 번씩 다시 이지만 억새는 수명이 길어서 잘하면 4, 5년을 견딘다. 논농사가 아직 본격화되기 이전의 지붕은 자연히 이엉을 이은 초가보다는 산이나 들에서 얻을 수 있는 풀로 이은 초즙草葺의 지붕이 보편적이었다. 억새지붕은 그런 초즙의 한 종류에서 유래되었다고 보면 된다.

안채 뒤꼍 동산에는 화계가 조성되었고 그 아래로 곧 닥쳐 올 겨울철에 땔 장작이 더미로 쌓여 있다. 이제 대도시에서는 완전히 잊은 광경이다. 잘 구경하고 노인 부부에게 집구경 잘하였다고 인사하고 물러나니, 벌써 저녁 노을에 붉게 물든 하늘이 저만큼에서 빛나고 있다.

문짝으로 벽을 삼은 전주 최씨 해평파 종택

벽을 마음대로 움직일 수 있는 건축 구조는 서양인들조차 부러워하는 우리 전통 가옥의 한 양식이다. 해평 땅 전주 최씨 종택 사랑채의 대청은 2방 사면벽이 전부 문짝으로 되어 있는데 열거나 들어올리면 완전히 개방된다. 가변성 벽체로는 최상급이다. 이는 정형화된 서구식 아파트의 구조와는 비교될 수 없을 만큼 다양한 쓰임새와 모양새로 객을 맞는다.

도개道開에 고등학교가 있다. 최열崔烈 씨는 올해 쉰여덟 살로 그 학교 서무과에 근무한다. 도개는 경상북도 선산군에 있다. 아도화상이 나라 모르게 숨어 들어와 남모르게 살면서 부처의 법을 가르치기 시작하였다는 유적이 남아 있는 고장이다. 그가 뒷날 개창開創하였다는 도리사桃李寺가 이웃에 있다. 그러니까 도개는 처음으로 불도佛道를 연開始 곳이란 의미를 지녔다.

선산읍에서 낙동강을 건너는 큰 다리, 일선교一善橋를 건너면 포장한 신작로가 두 가닥으로 나뉜다. 한 가닥이 바로 도개로 가는 길이다. 안동까지 이르는 국도이기도 하다. 한 가닥은 도리사 앞을 지나 해평읍으로 간다. 지나서 계속 가면 구미나 대구에 당도하게 된다.

최열 선생의 종택은 해평海平읍에서 다시 좁은 길로 꺾이어 들어간다. 넓은 들의 한끝에 생긴 마을에 있다. 해평은 어디로 가도 바다와 멀리 떨어져 있다는 의미로 지은 지명이란다. 마을 어른들의 설명이다.

며칠 전에도 이 댁을 방문했었다. 전국 각 대학 건축과와 미술대 학생 중에 한옥에 관심을 둔 사람들이 몇 년 전에 새로 지은 일선교 건너 일선마을 동호

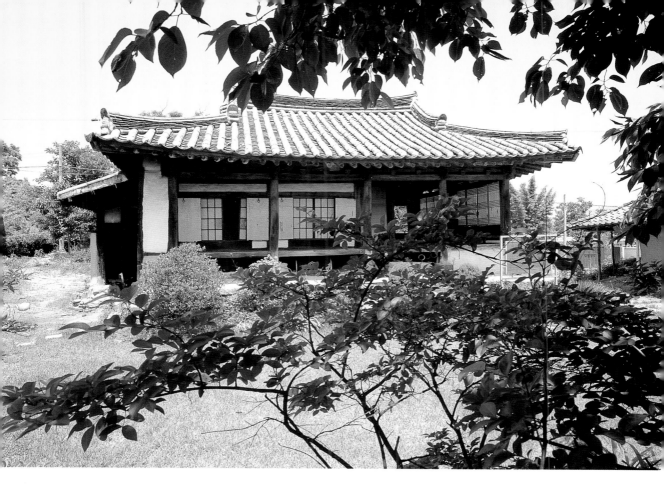

이 댁 사랑채에는 문짝을 통째로 들어올리고 내릴 수 있는 가변성 벽체를 설치하였다.

재(東湖齋, 주인은 유승번柳升蕃)에서 여러 날 묵으면서 한옥의 새롯한 맛을 즐겼고 이야기도 푸짐하게 나누었으며, 이웃의 명가들도 예방하였다. 이때 최열 선생댁도 명가 순례에 포함되었다.

여러 차례 방문하였다. 그때마다 이 댁 사랑채는 감탄의 대상이 되곤 한다. 이번에도 마찬가지였다. 나는 두어 달 프랑스에 머물다 돌아왔다는 경험 때문인지 그 감탄이 한결 깊었다. 최근 서양 건축계에서 집중 논의되는 것 중의 하나가 가변성 벽체可變性壁體이다. 붙박이 담벼락이 주는 한계에서 벗어나자는 의도이다. 필요해서 열거나 옮길 수 있다면 얼마나 다양한 쓰임에 적합하

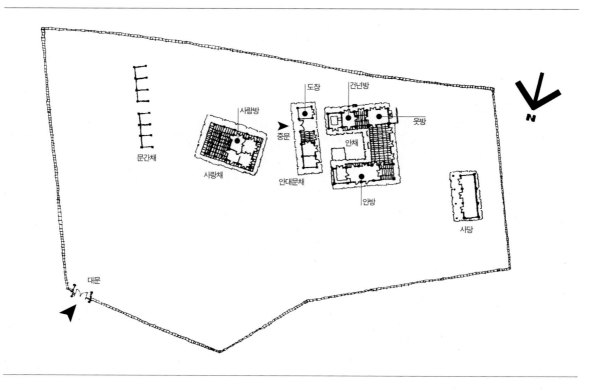

겠느냐는 생각에서 나온 궁리이다. 그런 벽이라면 한옥에서는 일찍부터 채택하고 있었다고 의젓하게 입가에 웃음 띄우고 이야기하였더니 그들이 말한다. 그런 자료 좀 얻을 수 있겠느냐고. 말인즉슨 다분히 아첨이 섞인 요청을 받곤 하였는데, 프랑스에 가서 어깻짓하는 세상이 되었으니 참으로 살맛 나게 되었다.

집 짓는 건축가들의 상식은 서양 이야기에만 치우쳐 있다. 학교에서나 사회에서 배우는 노릇이 그것 일변도이다. 전통 계승이 큰 과제로 등장하여 건축가들은 고민중에 있다. 이리저리 찾아 다니느라 부지런한 건축가들은 애가 달아 있다.

아파트의 평면 구성이나 양옥은 다분히 외국적이다. 이것을 두고 전통 도입

이 댁의 사랑채는 정면 4칸에 측면 2칸반인 10칸짜리이다. 그중 앞퇴 반 칸이 있어 방은 2칸에 한정되어 있다. 나머지는 마루 깐 대청인데 1칸에 가변성 벽체를 두어 마루방을 삼았다. 사랑채 서편에 안대문채가 있고, 중문 지나면 ㄷ자형의 안채가 나온다. 안채 서북편에 사당을 모셨다.

과 계승의 표현을 고민하기도 한다. 아파트라는 집단 주거나 여타의 개인 집들, 이른바 독립 주택들은 아무리 호화스럽더라도, 설사 침대를 들여 놓은 방을 만든다 해도 서양 사람들처럼 신발을 신고 드나드는 맨바닥으로 만들지 않고 신을 벗고 들어가 좌정할 수도 있는 구들 드린 온돌방으로 하는 것이 보통이다. 최근엔 거실에 마루를 까는 집이 늘고 있다.

한옥의 특성은 같은 목조 건축이면서도 중국이나 일본집과 다르다. 가장 대표적인 차이는 한옥에는 구들 드린 온돌방과 마루 깐 대청이 함께 있다는 데 있다. 중국집이나 일본집엔 방에도 구들 시설이 없는 것이 한옥과 다르다. 한옥의 특성이 구들 드린 온돌방과 마루 깐 대청이 연합해서 있는 것이라면 오늘의 독립, 집단 주거 어느 계통이거나 구들 드린 온돌이 채택되었다는 점에서 벌써 한옥의 소양을 50퍼센트 지니고 있다고 할 수 있다. 더구나 마루가 거실에 설치되면 오늘의 한옥이라 불러 손색이 없게 된다. 전통의 계승이 이루어진 것이다. 평면 구성도 고전적 살림집의 평면 유형에 기반을 두고 오늘의 살림살이에 맞추어 발전시켰다고 하면 구태여 계승 문제로 고민할 까닭이 없다.

보편적인 현대 살림집 평면은 문을 들어서면 신발 벗는 현관이 있고 거실로 이어진다. 거실에서 좌우의 방이나 주방이나 화장실로 드나들게 된다. 이런 평면 구조는 우리 나라 까치구멍집을 대표하는 산곡간의 겹집에서 벌써 오래 전부터 채택하고 발전시켜 왔다. 까치구멍집류의 겹집 평면 구성이 오늘의 주택에 채택되고 발전하였다고 하면 전통의 계승 문제는 깨끗이 해결된다. 고민은 우리의 것을 너무 모르는 데 있을 뿐이다.

최열 씨 해평 종가댁은 겹집이어서 그런 평면뿐만 아니라 가변성 벽체를 지니고 있어 우리에겐 아주 요긴한 존재다. 사랑채는 정면 4칸에 측면이 2칸 반인 10칸짜리이다. 그중 앞퇴 반 칸이 있어서 방은 2칸에 한정되어 있다. 방은 왼쪽에 정면 2칸 측면 2칸의 넓이로 설정되었다. 나머지는 마루 깐 대청인데 그중 1칸에 벽체를 주어 마루방을 삼았다. 나머지는 툇간까지 벽체 없이 개방되었다. 그런 방식은 어느 한옥에서나 흔히 볼 수 있다.

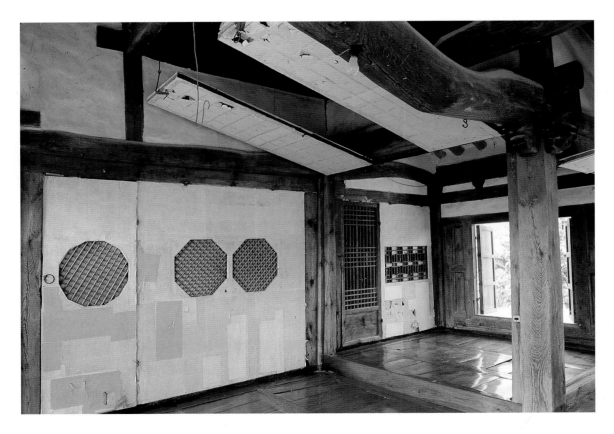

　재미있다. 대청의 뒤쪽 1칸의 마루가 앞쪽보다 한 단 높다. 까닭은 여기의 1칸에 방을 들였기 때문인 듯도 하나 나로서는 아리송하다. 여기의 1칸이란 말은 4칸의 마루 넓이에서 뒤쪽 1칸에 방을 꾸몄음을 가리킨다. 이 마루방 벽체는 사면 전부가 문 아니면 창이어서 언제나 여닫을 수 있다. 가변의 벽체라는 의미에서 보면 이는 놀라운 민첩성을 지녔다. 일부도, 전부도 필요에 따라 개방이 가능하기 때문이다. 현대인들은 손을 써서 여닫는 개폐 방식보다는 전동의 모터를 이용하여 리모콘 작동으로 목적한 효과를 얻으려 할 것이다. 얼마든지 가능하다.

　한옥의 문짝에 불발기창이 달린 문이 있다. 문짝의 앞뒤 전부를 벽지로 두

위/ 사랑채의 대청. 2방 사면벽은 전부 문짝으로 되어 있는데 열거나 들어올리면 완전히 개방된다. 가변성 벽체로는 최상급이다.

아래/ 마루방의 1칸에 문짝을 내렸다. 문짝이 벽체가 되는 구조다.

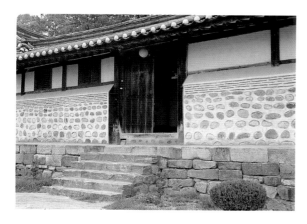

중문간채. 연전에 훼철되어 대문간채는 남아
있지 않다.

풍겨 온다. 이 댁의 대문간채는 연전에 훼철되어서 지금
은 볼 수 없게 되었다. 앞에 흐르는 내외보가 터지면서
넘친 물이 집에 들이닥쳐서 대문간과 부속건물들이 수
재를 입고 말았다 한다.

안채 옆에 사랑채의 터가 있다. 기단과 주초의 자취가
완연하게 남았다. 종손은 따로 말이 없었으나 동리 사람
들은 연전에 불이 나서 아깝게 소실되었다고 한다. 마을
사람들은 윤씨댁을 '아흔아홉 칸 집'이라 부른다고 하였
다. 옛날엔 형세가 좋았으나 광복 이후의 토지개혁 정책
을 순응한 탓에 크게 손해를 보았다 한다.

미리 통기하였더니 종손 윤중진尹重鎭 선생이 인기척을 듣고는 문 밖까지
마중나왔다. 금년에 진갑이시라는데 아직 쉰 줄에 든 분처럼 보인다. 광복 이
후에 서울대학교 법과대학을 졸업했다고 한다. 이름난 분들이 거기 출신들이
라는데 선후배와 연줄도 있을 터이니 나서서 이리저리 해 볼 만도 한데…….
졸업하자 종손으로 집안을 다스려야 한다는 어르신네 분부를 받아 오늘에 이
르고 있다고 무덤덤하게 토로한다. 당연한 일을 한 후회 없는 인생의 긍지가
담겼다.

옛날 분들은 산림처사山林處士를 긍지 있는 선비로 대접하였다. 나라의 부
르심에 여러 번 완곡히 거절하다 마지못해 출사出仕하였다 해도 임기가 되어
물러나게 되면 홀홀 털고 향리로 내려와 심신을 도야하면서 자제들을 훈도하
는 일을 하였다. 지금처럼 뭔가 되었다 하면 빠짐없이 도회에 몰려들고는 끝
이 나도 제자리로 돌아갈 줄 모르는 세상과 달랐다. 그런 의미에서 보면, 종손
중진 선생은 선비의 도리를 다한다고 할 수 있다.

중진 씨는 해평 윤씨 동강東岡공의 17대 종손이다. 동강공은 성종 5년
(1474)에 탄생, 연산군 10년(1504)에 문과에 급제, 이조참판을 역임한다. 기미
사화己未士禍 때 승지의 자리에 있었다. 임금 앞에 나아가 억울하게 누명 쓴

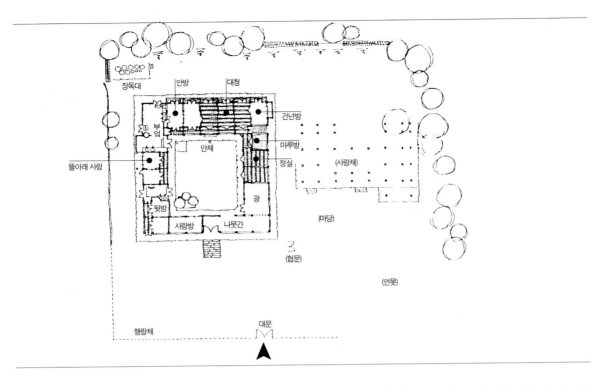

안방 | 대청
장독대
부엌 | 건넌방
안채 | 마루방
뜰아래 사랑 | 정실 | (사랑채)
뒷방 | 광
사랑방 | 나뭇간 | (마당)
(협문)
(연못)
행랑채 | 대문

이들을 방면해 주도록 주청한다. 이 일이 후대에 높이 평가된다. 영조는 재임 3년(1727)에 영의정에 추증하면서 그를 위로한다. 동강공이 작고하신 것은 중종 30년(1535)이었다.

손자 남악南岳공은 함자가 승承자 길吉자인데 숭정대부崇政大夫 의정부좌참찬을 역임하셨다. 선조 때 파천하는 임금을 호종한다. 구성龜城부사 시절에 왜군과 접전하고 승첩한다. 그 공이 높이 평가되었다. 광해군의 지우를 얻는다. 해선군海善君에 봉해진다. 그러나 인조반정이 일어나면서 삭탈당한다. 그가 서거하자 나라에서 영의정으로 추증하고 시호를 숙간肅簡이라 하였다.

이분의 동생이신 승承자 훈勳자 함자를 가진 청봉晴峰 선생은 문과에 급제한 이후로 승진을 거듭하여 육조판서 중에 이조·호조·병조판서를 지냈고, 대광보국숭록대부大匡輔國崇祿大夫, 최고의 자품에 오르고 벼슬도 영의정에

19칸 행랑채와 대문간채, 사랑채가 모두 소실되어 지금은 안채만 남은 외로운 형세이다. 중문간채 지나 내외벽을 거치면 안채다. 정면에 대청과 안방, 건넌방이 있고, 양쪽 날개에 부엌과 뜰아래 사랑, 마루방, 광이 연이어 있다. 부엌 뒷문으로 나가면 뒤뜰의 장독대로 가는 길이다.

오르고 세자의 스승이 되었다.

환로가 무상함을 겪은 남악공은 자손들에게 출사하지 말 것을 경계한다. 남악공의 아드님 진盡은 아버님이 의주에 호종하고 계신 동안 어머님을 따라 외가댁에 가서 지냈다. '모래실'과 인연을 맺었고 입향시조가 되셨다. 입향한 이후로 윤씨는 융성하였다. 크게 번창하면서 차츰 마을의 요소를 차지하였고 어느 틈엔가 어머님 성씨족은 하나 둘 떠나서 마침내는 해평 윤씨의 집성촌으로 바뀌었다. 이후로 벼슬길에 나가는 이가 아주 없지는 않았지만 크게 현달하지 못했던 듯하다. 그러나 지방 고을의 원님 정도는 너끈하였고 23세의 재익澤翼도 담양부사를 지냈는데 이분이 치재에 수완이 있었다. 아흔아홉 칸을 지을 수 있는 경제적인 재력을 축적하셨다.

지금의 집은 150년 전에 지었다고 한다. 비록 안채만 남아 있는 외로운 형세이긴 해도 당당한 모습을 갖추고 있다. 안행랑채 아래의 댓돌 구조는 튼실하며 제법 반듯한 장대석과 자연석이다. 그중의 갑석에는 절수구絶水溝를 표시하는 기법을 구사하였다. 고급스러운 처리에 해당한다. 당당하다. 안행랑채가 듬실하다.

중문으로 들어서기 위해 다가가다가 눈에 띄는 것이 있어 잠깐 머문다. 중문 옆에 널빤지의 판벽이 있다. 널빤지 사이에 꽂은 부고장이 보인다. 부고는 길한 소식이 아니라서 남의 내정에까지 들여보내지 않는다. 이렇게 끼워 놓으면 바깥분이 드나들다 보고 문상을 가게 마련이다. 부질없는 일로 안사람들의 심기를 어지럽히지 않겠다는 심려이기도 하다.

중문간으로 들어서면 내외벽을 지나면서 반듯한 안마당 저편의 정침이 보인다. 옛날 같으면 일손이 많아서 이리저리 치우며 가지런히 하고 살았을 터이나 지금은 손이 모자라니 그냥 늘어놓고 사는 도리밖에 없다. 더구나 큰 살림살이의 그 숱한 것들을 일일이 넣었다 꺼냈다 하기도 턱없이 어렵다. 지금은 그만큼 옛날과 생활관습이 달라졌다. 조선조의 관습을 바탕에 두고 지은 지난 시대의 집을 오늘의 생활로 어떻게 연계시키느냐가 과제이다. 적응하지

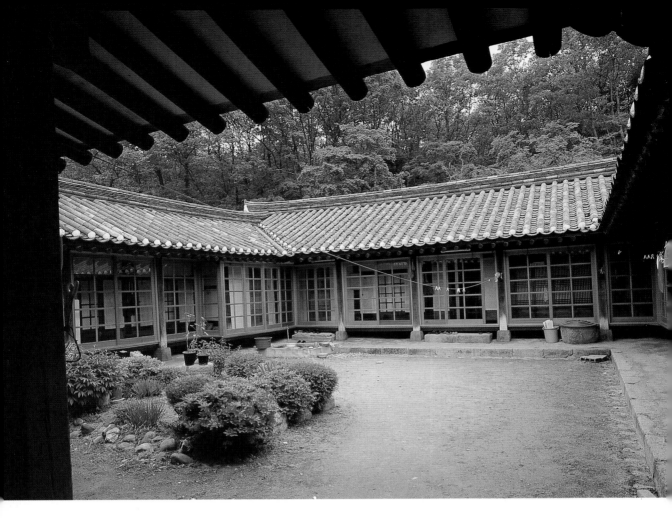

안채와 안마당 전경. 지붕의 높이는 다르면
서도 처마 높이는 일정하게 하였다.

못한 사람들은 떠났고 그 집은 헐렸다. 그래서 산하의 그 수많던 집들이 많이
도 자취를 감추고 말았다.

현존하는 집 중에는 이제 명맥이 다해 가는 예도 적지 않다. 지금까지는 그
런 추세를 우리들은 방관만 하고 있었다. 관심도 없었으려니와 그렇다는 사실
을 알았던들 어떻게 대처해야 할 뾰족한 묘안이 있었던 것도 아니었다. 어제
보던 집이 오늘에 쓰러졌구나 하는 막연한 회한만이 가슴을 뭉클하게 하였을
뿐이다. 집에 관심을 두고 찾아 다니는 사람들도 안타까워하면서 쓰러지기 이

위 왼쪽/ 곳간 문짝의 쇠장석과 고리

위 오른쪽/ 벽체 화방벽면에 장식한 길상무늬

아래/ 곳간 전경

전에 자료 수집이나 해야겠다고 열심이었을 뿐이다. 이제부터는 이런 한옥 보존에 다들 나서야 할 시기에 이르렀다고 해야 옳다. 이 집만 해도 오늘에 활용할 자료가 풍부하다. 그런 자료의 보고를 우리는 주목해야 한다.

안채 뜰아래 사랑으로 이어지는 벽체에 부富자와 귀貴자를 장식하였다. 이 집에 사는 이들이 부하고 귀하게 되라는 염원을 담은 길상무늬다. 기와 깨어진 것들을 골라 무늬를 이루어 나갔는데 회색빛의 기와와 불기 먹어 붉어진 붉은색 기와편을 써서 면회(面灰, 담이나 벽의 겉에 회를 바름)의 기법으로 멋들어지게 꾸몄다. 꽃담의 일종이다.

중문채 바깥벽도 화방벽인데 자연스럽게 산석으로 외담을 쌓고 그 위에 줄을 맞추어 기와편으로 정리하고 마감하였다. 멋을 부렸다고 할 만하다. 지금의 집 꾸밈에서 얼마든지 응용할 수 있는 자료라고 할 수 있다. 지붕의 합각에도 길상무늬의 치장이 있다. 같은 재료를 써서 조형한 무늬다. 곳간의 널문짝에서도 볼 수 있다. 이번엔 쇠장석에 표현되어 있는 무늬다. 방환(方環, 네모지게 만든 고리)의 고리를 박았다. 앞바탕에 ㅏ·ㅓ·ㅗ·ㅜ의 운기무늬를 채택하고 있다. 자못 우주의 이치를 담은 철리哲理적인 표현이다. 미닫이의 살대무늬도 흥미 있다. 이 댁 미닫이의 살대는 시원스럽게 조성되어 있다. 무늬는 집의 구석구석에 있다. 찾기만 하면 수십 가지가 발견된다. 그래서 한옥은

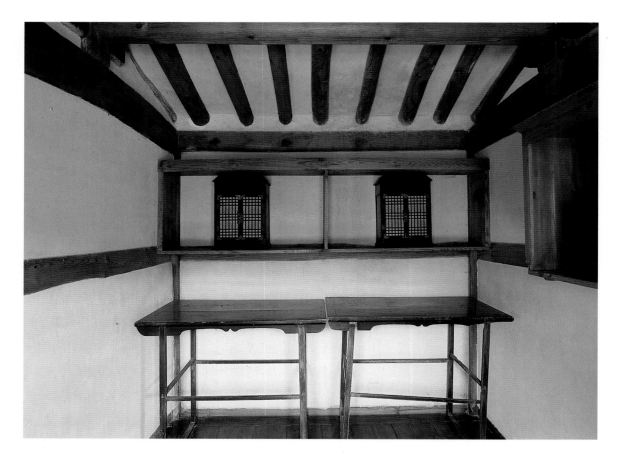

정실의 신주들

늘 풍부한 법이다.

　종손 윤중진 선생은 노모를 봉양하며 문중의 바쁜 일을 맡아 하느라 늘 분주하다. 여든넷이나 되셨지만 모친은 아직도 정정하시다. 그날 점심은 그 어른이 마련해 주신 백숙이었다. 집에서 닭을 키울 여력은 없지만 서울 손님들이 오신다는 기별을 받고 이웃에서 잡아다 끓였노라고 하셨다. 참 맛있게 먹었다. 상노인께서 베푸시는 온화함도 함께 맛보는 일이어서 오늘의 사람이 옛분을 만난 감개가 깊은 점심이었다.

　극복될 듯싶다. 버려지는 추세에서 벗어날 듯하다. 그런 기미가 느껴진다.

이만한 집이라면 후대까지 보존되어야 하는 책무도 있다. 중요한 문화재는 반드시 남는다는 격언도 있다. 과도기를 빨리 벗어나 오늘의 생활이 이 집에 정착되어야 한다. 그러노라면 일부의 개수는 감수할 수밖에 없다. 다른 집에서처럼 살림을 살 수 있게 되어야 오늘을 견딜 수 있기 때문이다.

대청에 뒤주가 놓였다. 크기도 하고 작기도 하다. 그 옆에 부루(세존)단지도 있다. 햇곡식을 담아 두고 치성을 드리는 단지다. 대청의 상기둥에는 언제 써 붙였는지 잊을 정도로 오래된 성주님이 계셨다. 깁(명주실로 좀 거칠게 짠 비단)이나 종이를 접어 만든 신체神體와 달리 '거안택립정위居安宅立正位'라고 지방紙榜을 써 붙였다. 나로서는 처음 보는 예이다.

이 댁엔 가묘가 별립別立되어 있지 않다. 사당 건물이 뒤꼍에 세워지지 않았다는 말이다. 안채 건넌방 아래에 따로 정실을 꾸몄다. 왕조실록에 가묘를 장려하면서 사당을 지을 수 없다면 정실을 마련해도 좋다는 기록이 있다. 태종, 세종 때의 논의였다. 이 댁에서 그런 실물을 볼 수 있는데 아주 따로 꾸려서 대청 한 귀퉁이를 얻어 쓰는 예와는 전혀 다르다. 처음부터 특별히 그렇게 구조한 것이다. 사와 생이 한 집에 동거하고 있다. 이는 지극한 마음인데 그런 마음이 지속되는 한 이 댁은 우리 건축사의 한자리를 차지하고 있을 것이다. 윤중진 선생의 단호한 자세에서도 그런 점이 느껴진다.

이 댁의 건축 구조에서 주목되는 가장 대표적인 특징은 안채, 날개, 문간채가 ㅁ자를 이루면서 높낮이를 달리해서 지붕 용마루 높이가 제각기인데도 처마의 선만은 사방이 일정하게 수평을 이루도록 구조되었다는 점이다. 도편수의 능력이 대단한 수준이었음이 드러난다.

이날도 비가 내렸다. 맑은 날보다는 명랑하지 못했지만 대신 차분히 가라앉은 분위기에 젖을 수 있었다.

녹차 향내 그윽한 보성의 광주 이씨댁

녹차로 유명한 전남 보성의 옥암리에는 오랫동안 보성의 토반으로 머물던 광주 이씨의 종가집이 있다. 남쪽에 흔한 ㅡ자형의 홑집이 아닌 겹집의 형태를 보이는 이 집은 강한 개방 성향을 보인다. 아울러 이 종가집의 안채 구성은 오늘 우리가 짓는 한옥의 평면 구성을 어떻게 해야 마땅할 것인가에 대한 하나의 중요한 유형을 제시한다.

"성님, 나 댁에 갈라요."

그렇게 시작하였다. 서울에서 광주 금호문화재단에 전화를 걸었다. 이강재 전무와 한 통화다. 우리들은 이 전무님을 성님이라 호칭한다. 20여 년 만나고 다니는 중에 스스럼없이 부르게 된 또래들의 범칭인데 그는 그만큼 다정한 성정이어서 지금도 그쪽 지방에 갈 일이 있으면 으레 들르고 한잔하는 모임을 갖는다.

성님은 흥이 많다. 여러 가지 예향의 문화인들 모임을 주선하기도 하고 연구비를 마련하여 돕기도 한다. 우리 인식의 바탕을 연구하는 모임인 광주민학회의 창설도 주도하였다. 녹차도 좋아하였다. 고향인 보성 땅의 녹차농원 조성과 진흥에 크게 기여하였고 차생활 모임의 책임자로 널리 보급하는 일에도 진력하고 있다. 그래서 다들 그를 좋아하는지도 모른다. 저런 성정을 키운 그의 고향은 어떤 곳일까. 늘 궁금하였다. 더구나 기와집도 적지 않다고 한다. 그중엔 중요민속자료로 국가에서 지정한 기와집도 있다고 하였다. 벼르던 차여서 순례의 금년 마지막 행보를 성님 고향을 찾아가 보는 일로 정하고 전화

왼쪽/ 뒤꼍 샛담 언저리의 오지굴뚝. 작은방에 딸린 시설이다.

오른쪽/ 뒤꼍의 장독대

안채는 역시 一자형이고 겹집이다. 안채 맞은편 마당 끝에 사랑채가 있고 사랑채 앞마당을 정원으로 가꾸었다. 이 댁 안채 부엌도 앞에선 보이지 않는다. 왼쪽 끝의 찬방과 뒷방 사이에 부엌을 시설하였다. 부엌은 큰방(안방)에 이어지고 큰방과 부엌은 통하는 문이 있어 편리하게 되었다.

큰방에 이어 4칸 대청이다. 앞퇴와 뒤퇴가 있다. 대청에 이어 작은방(건넌방)이다. 뒤로 1칸의 마루 깐 고방(庫房, 세간을 넣어 두는 방)이 있고 앞엔 반 칸의 퇴가 있고 측면으로도 다시 머리퇴가 생겼다. 이쪽에서 보면 고방이 뒷마당으로 1칸 돌출해서 측면이 앞퇴까지 3칸인 듯이 보인다.

97세의 시아버님이 작은방에 계신데 감기 기운이 도저하셔서 찬바람 쐰 외간사람을 들어가게 하기가 어렵다고 해서 만나뵙지는 못하였다. 99세의 할머님은 마실을 나가신 지 한참인데 아직 돌아오시지 않았다고 한다. 역시 뵙는 일은 허탕이 되었다.

이 댁의 안채 평면 구성은 우리에게 좋은 자료를 제공한다. 오늘에 우리가

짓는 한옥의 평면 구성을 어떻게 하
여야 마땅하겠느냐의 과제에서 한 유
형으로 받아들여 활용해도 좋은 구성
이다. 이런 자료와의 연계는 오늘날
전통의 계승이라는 곤혹스러운 과제
를 해결하는 데 큰 도움이 된다. 다른
나라의 것을 적절히 도입하고 응용하
였다는 지탄을 면하는 참신함을 제시
할 수 있기 때문이다.

대나무와 바자울이 한꺼번에 울타리를 이룬
골목길

　우리의 종가 순례는 이런 부수입이
있어 아주 좋다. 막연한 집구경이기
보다는 장차 이 땅에 우리가 세울 오
늘의 한옥을 구상하는 데 그들이 좋
은 바탕이 된다. 이런 바탕을 진작 응
용하고 전개하였더라면 전통의 단절
이니, 전통의 계승이니 하는 개탄이
나 자괴가 없어도 좋았을 것이다. 그간 우리는 바깥으로만 열중하고 거기에서
이상형을 찾으려는 경향에 들떠 있었다. 이제 스스로를 돌아다보는 기운이 도
래하면서 우리는 다시 우리의 것을 보는 일을 하고 있다. 부화하였던 마음을
가라앉히면서 보는 눈에는 모두가 하나같이 새롭다. 그만큼 우리의 집에는 우
리에게 하고 싶은 말과 정감이 가득하게 들어 있기 때문이다.

　이날 우리는 아주 늦게 서울에 도착하였다. 당일치기의 강행군이었으나 보
람은 컸다. 이튿날 나는 광주 금호문화재단 전무실에 전화를 다시 하였다.

　"성님, 덕분에 좋은 집구경하고 왔어라우."

강릉의 배다리 이씨 종가, 선교장

강릉의 북평촌에는 흔히 선교장으로 알려진 전주 이씨댁의 종가집이 있다. 오랜 세월 동안 제대로 범절을 갖추어 지은 이 집은 규모와 빼어난 아름다움으로 우리 옛집의 향기가 고스란히 배어 있다. 전체적인 배치부터 조선조의 고식적인 살림집의 전형과 달라 매우 진취적인 느낌을 주는 이 집의 구조는 집주인들이 지녔던 긍지를 아울러 전해 주고 있다.

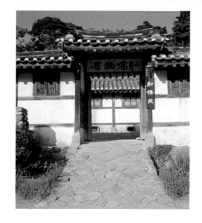

선교장의 솟을대문

근황이 어떠시냐고 여쭈어 보았다. 전에도 뵙던 분이어서 찾아뵈온 까닭을 따로 설명할 일도 없고 해서, 듣는 일을 바로 시작하였다.

"얼마 전에 국내 대종가댁 종부 열여덟 분이 모이셨어요."

그 모임에 참가하여 대단한 마나님들을 만났고, 역시 대가댁 종부들의 긍지가 그만하구나 하는 뿌듯한 느낌을 얻으셨다는 설명을 들었다. 매우 만족스러워하고 계셨다. 근래 드문 모임이었을 것으로 여겨진다. 자주 대하던 분에게 새삼스러운 질문을 하기도 그렇다. 전에 관동대학에서 예속(禮俗, 예의범절이나 풍속)에 대한 강의를 하셨었다. 종가의 종부가 겪고 익힌 일이라 명강의였다. 학생들의 인기가 대단하였다. 다 아는 일을 그래도 학교의 일로부터 대담을 시작하였지만 역시 좀 쑥스럽다. 그래도 차분하게 말씀하시는데 전에도 그렇게 느꼈지만 말씀을 참 맛있게 하신다. 말씀에 이끌려 어느덧 쑥스러운 기분이 사라졌다.

창녕昌寧이 본관인 성成씨이시다. 함자는 기희耆姬. 올해 73세. 충청북도 단양에서 몇천 석 하시는 부잣집에서 출생하였다. 서울 정동 110번지에 올라

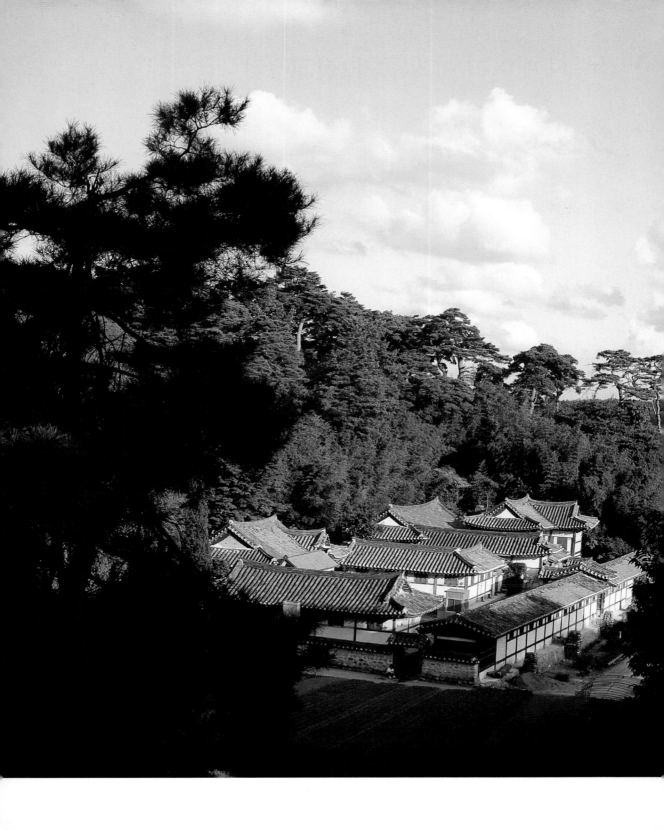

강릉 배다리 이씨댁 선교장의 전경

와 살면서 경기여고를 졸업했다. 이때 이웃에 유길준 선생님께서 살고 계셨다. 나중에 늦게나마 대학에 가서 가정학을 전공하였다. 스물한 살 나던 해에 신부가 되었다. 당대 장안의 멋쟁이로 소문난 배다리 이씨댁 돈의敦儀 신사의 아드님 기재起載 씨가 신랑이었다. 스물다섯이고 전기회사의 사원으로 근무한다고 하였다.

당시 이 혼인은 장안의 화제였고 여러 사람의 부러움을 샀다. 시어머님께서 음식 솜씨가 아주 뛰어나셨다. 신부 수업이 시작되었고 음식 만드는 일도 익혀 나갔다. 아마 그 경험이 관동대학에서 예속과 함께 음식 만드는 법을 가르치게 하였고, 이후로 오늘의 제일가는 음식 솜씨를 지닌 분으로 명성을 얻게 하였다. 금슬도 좋아서 슬하에 3형제와 딸 하나를 두었다. 다들 잘 자랐다. 증손인 강륭(康隆, 49세) 씨는 모 은행의 지점장으로 중견 금융인의 몫을 하고 있다. 다른 아들과 딸도 그만한 값을 하고 있다.

종부를 우리는 쉽게 성成교수님이라 부른다. 지금도 성교수는 강의를 계속하고 있다. 배다리 선교장을 찾는 많은 이들이 성교수의 이야기를 듣는다. 그들은 종부의 옛살림 경험을 경청하기도 하지만 오늘의 사는 지혜와 음식에 대하여도 듣는다. 그들이 듣는 명강의에 감명을 받는다. 그만큼 성교수의 강의는 진솔하기 때문이다.

슬쩍 화제를 바꾸었다. 열쇠 꾸러미를 인수받은 때가 언제였냐고 물었다. 보통은 임종시에 넘겨주는 것으로 알고 있다고 하였더니 성교수는 중년에 이미 넘겨주시더라고 하였다. 그만큼 성교수에게 능력이 있음을 간취하셨기 때문이었다. 기대에 어긋나지 않게 살림 늘이는 일에 기여하였다. 아랫사람들을 잘 거느리며 집의 내력이 되다시피 한 적덕하는 일에 진력하였다. 부윤대택이 적덕하지 않으면 당대의 수성이 어렵다는 교훈을 우리는 여러 설화에서 들어왔다. 이만큼 여러 대 유지되어 오려면 그 댁에서 하듯이 적덕을 부지런히 해야 했을 것이다.

63년 전의 사진이 있다. 소작인들을 위로하기 위하여 배푼 연회에 참석한

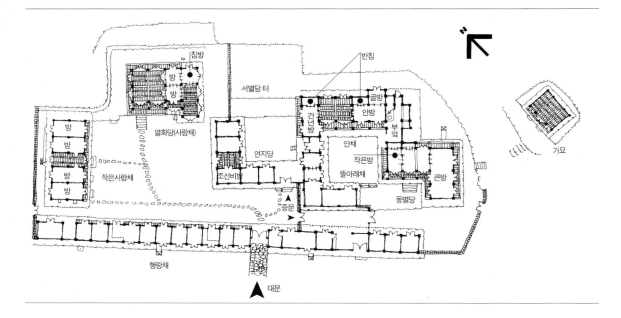

사람들이 구름같이 친 차일 아래에 그들먹하게 앉아 있는 모습이다. 사진에 '무진 정월 십팔일 소작인위안회戊辰正月十八日小作人慰安會'라고 썼다. 사진 원판에 직접 쓴 이 글씨로 봐서 1928년 정월의 행사였다고 해석된다. 열화당에서 간행한 『강릉 선교장江陵船橋莊』이란 책에 실려 있는 이 사진 한 장만으로 어떤 행사가 있었는지는 알 도리 없지만 이만큼이라도 배려하는 당대의 지주地主가 있었다는 점이 우리에게 새롭다.

이 책에는 선교장 내력에 대한 설명도 있다. "전주 이씨全州李氏가 지금의 배다리船橋里로 옮겨 온 것은 효령대군孝寧大君 11세손 무경茂卿 이내번(李乃蕃, 1703~1781년) 때였다"로 시작되는데, 터를 잡게 된 연유와 잡은 터가 명당이었다는 일화로 계속된다. 줄거리는 이렇다.

이씨댁 무경과 안동 권씨 일가가 충주에서 강릉으로 옮겨 저동(苧洞, 경포 주변)에 자리잡는다. 무경은 차츰 기세가 피어난다. 다른 터 물색에 나선다. 마침 족제비 떼가 나타나더니 부르는 듯 서북쪽으로 이동한다. 따라간다. 얼

부윤대택의 규모가 느껴지는 긴 행랑채 가운데 솟을대문이 섰다. 사랑채 마당으로 들어선다. 오은처사가 지은 열화당과 그 서쪽에 자리한 작은사랑채가 눈에 들어온다. 안채는 ㅁ자형에 가깝다. 안방에 이어 대청, 대청 건너 건넌방, 건넌방 아래로 뜰아래채가 계속된다. 방과 방이 꺾이는 부분에는 주방이 들어서 있다.

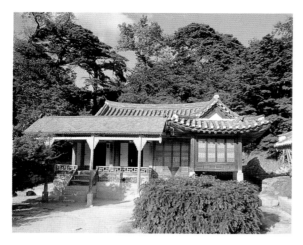

마쯤 갔는데 숲에 이르렀을 때 족제비들을 놓쳤다. 문득 주변을 살피니 시루뫼에서 내려오는 그리 높지 않은 산줄기가 평온하게 둘러쳐져 장풍(藏風, 바람을 품어 안은 지형)을 하고 남쪽으로 부드러운 능선이 좌우로 뻗었다. 왼편은 율동하는 생룡生龍의 형상이고 오른편은 약진하는 호랑이 모습이다. 재산이 늘고 자손이 번창할 길지다. 새삼 깨닫고 그 자리에 터를 닦아 집을 지었다. 안채가 처음으로 완성된다. 선교장의 시작이다.

아들 자영子榮 이시춘(李時春, 1736~1785년)과 손자 오은鰲隱 이후(李后, 1773~1832년)에 이르러 재산은 크게 증식되고 만석꾼 칭호를 듣게 되었다. 농토가 상대적으로 적은 영동 지방에서 만석꾼이란 대단한 것이었다. 긍지도 웬만하였으련만 정작 오은공은 은인자중하는 산림처사의 처신을 하고 적덕하는 일에 힘을 기울였다. 그래서 오은처사라는 애칭을 얻었다.

오은처사는 1815년에 지금의 사랑채인 열화당悅話堂을 짓는다. 처음에 오은처사 3형제 분이 모여 정답게 살자는 뜻에서 지은 건물이었다가 후대로부터 사랑채로 사용되고 있다. 오은처사는 동구의 활래정活來亭도 짓는다. 순조 16년(1816)의 일이었다.

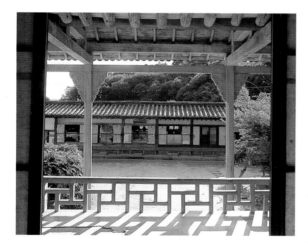

위/ 선교장의 사랑채인 열화당의 전경

아래/ 사랑채 열화당에서 본 행랑채. 열화당엔 신식 차양이 따로 설치되어 있다.

또 뒷동산 숲에 팔모정을 짓기도 하였다. 지금은 볼 수 없게 되었고, 활래정도 오은의 증손인 경농鏡農 이근우(李根宇, 1807~1838년)에 의하여 중건된다. 경농은 동별당東別堂도 세운다. 동별당에 맞서는 것이 서별당인데 이는 무경의 증손인 익옹翼翁 이용구(李龍九, 1798~1837년)가 지었다.

경농은 호방한 성품이었다. 경포에 잇닿은 곳에 거대한 금잔디 정원을 만들고 이가원李家園이라 하였다. 솔밭이 끝나는 자리에 있는 홍장암紅粧巖에

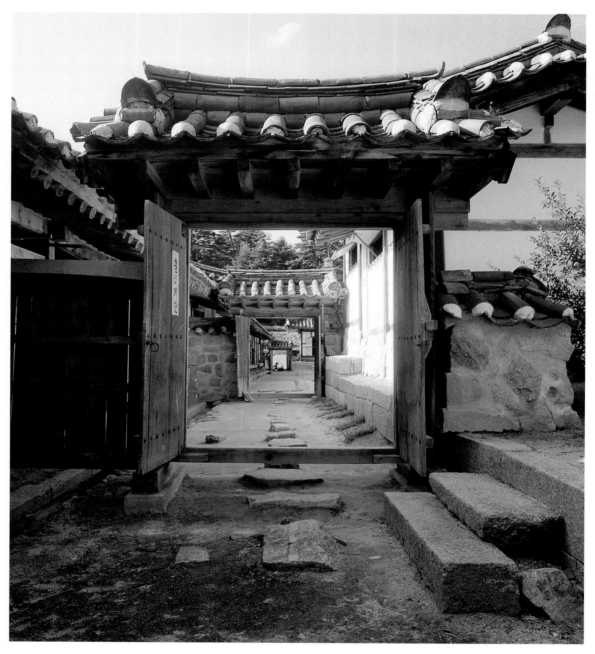

사랑채 쪽에서 안채로 들어가는 열각의 중문.
이런 문의 존재가 이 집의 특징이다.

'이가원주李家園主 이근우' 라 큼직하게 새기기도 하였다. 이 정원 옆에 방해
정放海亭이 있다. 선교장 주인으로서는 처음으로 환로에 진출한 덕소德韶 이
의범(李宜凡, 1802~1868년)이 철종 기미년(1859)에 지은 선교장의 부설 정자
다. 이분은 흥선대원군에게 수많은 헌금을 해야 했다. 힘에 밀렸던 것이다. 그
러던 어느 날 흥선대원군은 그의 별당의 당호를 '아재당我在堂' 이라 썼다. 그
자리에서 강릉 우리집에 갔다 걸게 '오재당吾在堂' 이란 편액을 하나 써 달래
서 가져다 걸었다는 일화도 있다.

일제시대 때 사랑채 옆의 곡간채를 고쳐서 교사를 만들고 거기에 동진학교
東進學校를 열었다. 강릉의 영재들을 키우겠다는 목표였다. 여운형 선생을 모
셔 와 훈도하기도 하였다. 성교수 설명으로는 임시정부에 낸 헌금도 적지 않
았다고 하며, 일제시대 말엽 창씨개명 등 허다한 압박이 자심하던 시절에도
이 댁의 바깥주인은 총독부 관리들과 대화할 때 우리말로만 하였고 통변에게
설명하게 하였다. 그래도 일본인들은 감지덕지였다. 배다리 이씨댁 재력과 덕
망에 기가 눌렸던 것이다.

이씨가가 소유한 토지가 넓었다. 강릉 일대는 물론이려니와 강원도 일대에
걸쳤다. 추수한 곡식을 노적가리하였는데 강릉 부근의 곡식만으로도 넓은 선
교장 바깥마당이 가득 찼다. 그래서 주문진 북쪽 지방에서 추수하는 것은 북
촌(주문진의 별칭)에, 강릉 남쪽에서 거두어들이는 곡식은 남촌(묵호의 별칭)
에 저장하였다. 그러니 강원도의 농정農政은 이씨가의 표정을 살필 수밖에 없
었고 총독부 관리들의 기가 눌릴 수밖에 없었다.

성교수의 이야기를 듣다 보니 벌써 해가 서쪽으로 이만큼이나 넘어갔다. 집
구경에 나섰다.

안채의 평면은 대략 ㅁ자형이었으나 지금은 중문이 없어 그만큼 트이게 되
었다. 툇마루에 잇달아 안방 2칸이 나란하다. 안방 아래칸 뒤로 골방이 딸렸고
위칸 뒤편엔 반침이 있어 요긴하게 쓰도록 배려하였다. 안방은 열쇠 꾸러미를
간수하는 종부의 거처다.

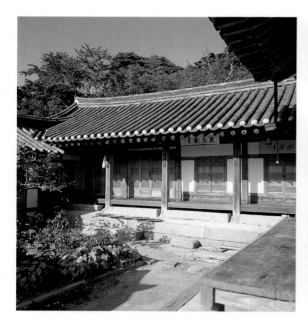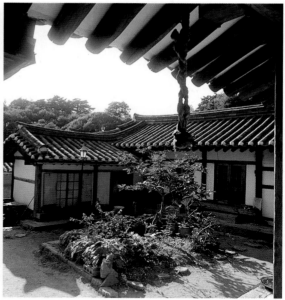

왼쪽/ 선교장의 안채. 일각문이 서 있는 마당보다 한 단 높게 안마당을 만들고 거기에 다시 댓돌을 쌓고 안채를 세웠다.

오른쪽/ 안채 대청에서 안마당을 내다봤다. 굵은 줄이 늘여져 있다. 신발을 벗고 툇마루에 올라설 때 쥐고 힘쓸 수 있게 한 끈이다. 안부사安扶絲라 부른다.

안방에 이어 대청, 대청 건너에 건넌방이 있고 2칸 건넌방의 한쪽으로 역시 반반칸의 반침이 생겼다. 건넌방에는 장차 종부가 될 맏며느리가 기거하였다. 성교수도 시집와서 이 방에 살았다고 한다.

건넌방 아래로는 뜰아래채가 계속된다. 방과 방에 이어 꺾이는 부분이 있는데 거기에 반빗간이 있었다. 찬모들의 음식 장만이 여기에서 진행되었다. 안방에 딸린 널따란 부엌이 또 있다. 주인을 위한 주부의 솜씨는 여기에서 발휘되었다.

부엌에 이어지는 뜰아래채가 곳간이다. 주부가 손쉽게 꺼내다 쓸 재료들이 여기에 보관되었고 광 뒤편으로 내측이 있었다. 안사람들만 사용하는 해우소인데 귀한 안방마님, 며느님은 매화틀과 요강을 사용하였다. 이 댁엔 아직도 나무로 만든 매화틀이 보존되어 있다고 하나 나는 아직 보지 못하였다. 지금은 안채의 뜰아래채에 동별당이 들어서면서 약간 변형되었다. 뜰아래채가 없어진 것이다.

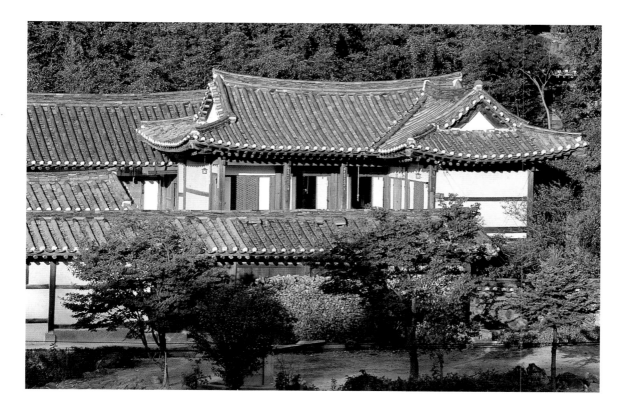

동별당의 전경. 동별당은 안채 동쪽에 있는
별채다.

찾아오는 이들로 연일 틈이 없을 지경이고 수많은 식객이 며칠이고 묵고 가
는 형편이라 주인의 괴로움도 적지 않다. 가족과 단란하게 지내기도 어렵다.
동별당은 사랑채를 벗어난 주인이 휴식할 수 있는 처소다. 경농이 동별당을
경영할 때엔 가족 전부가 수시로 모일 수 있도록 방을 널찍하게 만들었다. 아
래윗방으로 나누긴 하였으되 필요에 따라서는 활짝 열어 통으로 사용할 수 있
게 배려하였고 방의 넓이를 증대하기 위하여 방 밖의 퇴를 생략하고 퇴 넓이
만큼 방을 키웠다.

지금도 시원하다. 요즈음은 사랑채를 전시실로 활용하고 있어서 사랑채의
세간을 동별당으로 옮겨다 두었다. 이 점은 옛날과 다르다고 성교수는 설명
한다.

열화당에서 펴낸 『강릉 선교장』에는 이 댁에 적지 않은 그림들이 보존되어 있다고 하였다. 동별당 방안 두껍닫이(미닫이를 열 때 창짝이 들어가 가리게 된 빈 곳)의 그림도 그중에 속하는 것인지도 모르겠다.

안채 서편에 있는 건물이 서별당이다. 익옹翼翁이 지었다. 한국전쟁 때 손해를 입었다. 구조는 전체가 ㅁ자형이었다. 안채의 건넌방 뒤의 쪽마루로 해서 서별당의 툇마루로 건너갈 수도 있게 하였다. 방 뒤의 쪽마루에는 난간을 설치해서 발을 헛디디는 일을 방지하였다.

방과 마루방과 대청과 방과 서고書庫가 차례로 구조되어 있는 평면이 본 건물이고 뜰아래로 다시 방들이 이어진 건물이었다. 내루와 서고를 위주로 지은 건물이다. 주인과 자제들이 서고에서 꺼낸 책을 읽는 곳이며 교양을 쌓아 나가는 처소였다.

세상에 나가서 출세하는 일도 중요하지만 집에서 심덕을 함양하는 교육을 연수하는 일도 일생에서 보람 있는 사업이 된다. 그런 교육의 도량을 집에 설치하였다는 점도 이 댁의 한 특징이다.

지금은 볼 수 없게 되었지만 선교장 행랑채 밖, 활래정과의 사이에 일곽을 달리하는 두 채의 집이 더 있었다. 그중 하나는 경농공이 소실을 거처하게 하기 위해 경영한 것이고 또 하나는 동진학교가 사용하던 교실이 있었던 일곽이다. 1908년에 경농공은 동진학교를 설립하고 여운형과 같은 유능한 분을 모셔다 자제와 인근 아이들을 훈육하였다. 일제의 압력 때문에 강릉 최초의 학교는 폐교되고 말았으나 당시에 부르던 애국가, 행보가行步歌, 체육가 등의 가요가 지금도 전해지고 있다. 이들도 한국전쟁 때 손해를 입고 자취를 감추고 말았다.

동구에 연당을 파고 정자를 세웠다. 활래정이라 부른다. 맑은 물이 끊임없이 흘러 드는 연당엔 연꽃이 아름답고 그 연당에 기둥을 세운 활래정은 기상이 활발하다. 얼핏 보면 ㄱ자형의 정자로 보이나 구조는 두 채가 하나로 이어진 것이다. 결구도 지붕도 각각 형성되어 있다. 이런 쌍정雙亭은 우리 나라에

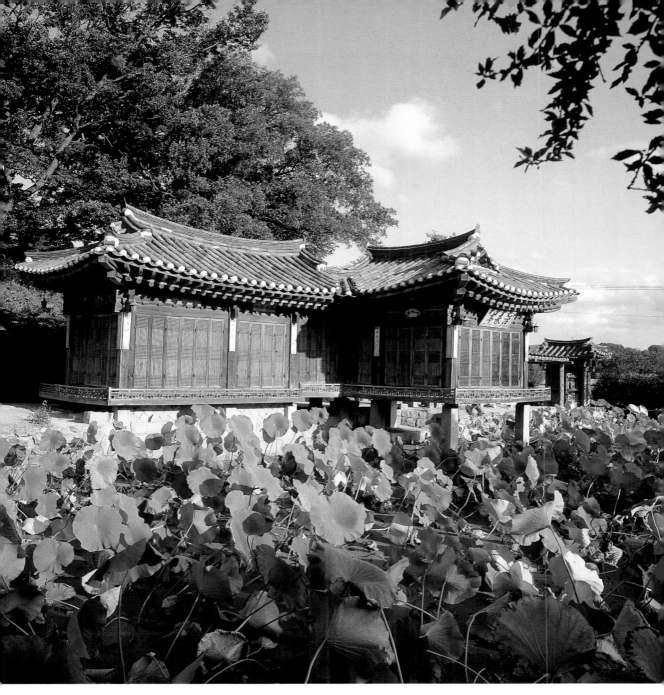

선교장 동구에 연당이 있고 거기에 정자가 섰
다. 활래정이라 부른다.

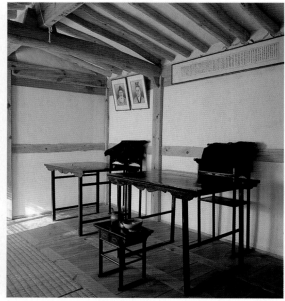

선 보기 어렵다.

배다리 이씨댁의 구조는 매우 진취적이다. 조선조의 고식적인 제택의 전형에서 벗어났다. 전체의 포치 구도부터 색다르다. 이런 개성이 추구될 수 있었던 것은 주인들이 지녔던 긍지에서 비롯되었다고 본다.

벌써 석양이 되었다. 맛좋은 약주 한잔 들라고 권유하는 성교수의 성의를 사양하고 일어서야 서울 가는 차를 탈 수 있을 듯하다. 설악산에는 단풍이 한창이라는 소식인데 돌아다볼 겨를도 없다.

이번 배다리 이씨댁 순방에는 인간문화재 대목장 신응수申應秀 씨가 동행하였다. 참 솜씨 있는 목수들이 지은 집이라 하고 재목은 한밭(강릉 근처의 마을)에서 나오는 홍송 중에서 고르고 골라서 쓴 빼어난 것이라고 내게 귀띔해주었다.

왼쪽/ 선교장 동북쪽의 뒷동산 자락에 가묘를 모셨다.

오른쪽/ 가묘 내부. 신주 모시는 시설과 함께 조상의 사진이 모셔져 있다.

나주 샛골나이의 터전, 최씨댁

최씨댁의 툇마루는 원래 봉당인 구조에 이동식의 뜰마루를 설치하여 쪽마루처럼 구성되게 한 시설이다. 마루는 원래 남방에서 발전한 것이나 토담집에서는 채용된 바 없었다. 마루 있는 집과 토담집은 그 구성이 전혀 달라서 토담집에 마루가 채용되기에는 수많은 절충이 시도되고 꾸준한 접합이 있었지만 아직도 확연한 접합은 이루어지지 않은 상태다.

산천초목이이이

송림을 허울허울헌데

구우우경해에 헤헤에 에이야

나의 어어어 아무리 허여

에헤야 에에에에 네로고나…….

온다 보아라 어리히이

얼사 송사리로라

얼시고나 절시고나

만들어 보아라

녹양 굽은 길로 다다 저믈어

짓나리로다 에헤 난두 데이어어

수히도 가면 아이고

요놈의 노릇을 어찌어찌 사드란 말이냐

이렁성 저렁성

한부래 더붕그려 살아 보자…….

'화초사거리'라는 남도잡가南道雜歌가 신나게 울려 오는 마을 어귀에 들어
서면서 물씬한 내음을 맡는다. 인정의 구수한 맛이 풍성한 내음이 되어 코끝
에 감돈다. 남도 특유의 황토 냄새도 밑에 깔렸다.

큰 나무 그늘에 정자처럼 차렸다. 나무에 의지하고 마루를 깔았다. 그 위에
서 베잠방이 입고 누워 부채질하면 돋은 땀이 저절로 마른다.

"그래서……."

한 중년이 부채질을 하며 재촉한다.

한 사람은 지게에다 목화를 지고, 한 사람은 짚을 지고 겨울 길을 가다 날이
저물어 노숙하게 되었다. 산중 외딴 곳에 집도 절도 없으니 풀섶 바위 아래에
서 잠을 자야 했다. 제가 지고 가던 짐을 부리고 각각 그 속에 들어가 잠을 자
기로 작정하고, 목화 지고 가던 사람은 목화짐 속에 깊숙이 파고들고, 짚을 지
고 가던 사람은 짚단 속에 들어가 잠을 잤다. 이튿날 새벽 동이 터서 짚단에서
잠을 잔 사람이 일어나 이제 떠나자고 목화짐 속을 살폈더니 그 사람은 밤새
추위에 얼어 죽었더란다.

"그런 말이 어디 있어."

씨아(목화씨를 빼는 기구)를 아직 잣지 않은 목화는 솜처럼 포근하거나 따
뜻하지 않으며 오히려 냉기를 끌어들여서 그 사람이 얼어 죽었다는 해설이다.

나무 그늘에 쉬면서 이런 수작을 듣다 보니 목화 고장다운 이야기인 것 같
아 귓속에 담으며 일어서기로 한다. 뙤약볕에 나서서 골목을 감돌아 언덕 아
래의 집을 찾아간다. 국가에서 중요무형문화재 제28호 '나주羅州의 샛골나
이'로 지정한 김만애(金晩愛, 1907~1982년. 1969년 7월 4일 기능보유자로 지
정) 할머니댁이다. 나지막한 토담집(토벽집과 다른 유형)이다. 전라남도 나주
군 다시多侍면 동당東堂리 762번지.

뒤안의 토담과 장독대

피어 오른 솜을 광주리에 담아 툇마루나 쪽(뜰)마루에 오른다. 할머님들의 작업이다. 고치말기가 시작되는 것이다. 수수깡이나 시누대 등으로 만든 말대로 고치를 만든다. 말대에서 뽑은 고치는 상자나 소쿠리에 종이를 깔고 모아 놓는다.

최씨댁의 툇마루는 원래 봉당인 구조에 이동식의 뜰마루를 설치하여 쪽마루처럼 구성되게 한 시설이다.

마루는 원래 남방에서 발전한 것이나 토담집에서는 채용된 적이 없었다. 마루 있는 집과 토담집은 그 구성이 전혀 달라서 토담집에 마루가 채용되기에는 수많은 절충이 시도되고 꾸준한 세월의 접합이 있었지만 아직도 확연한 접합은 이루어지지 않은 상태다.

토담집은 토벽집과 다르다. 토벽집이면 당연히 툇마루가 있어야 하지만 토담집에선 그 지역적 특성마저도 외면한 채로 아직도 본격적인 툇마루의 채용을 망설이고 있다. 원초로부터의 망설임이 수천 년 계속되고 있는 것이다. 집이 지닌 무서운 보수성인데 토담집에 기둥을 사용하지 않으려는 끈질긴 거부성拒否性과 일맥一脈을 같이한다. 토담집에서는 툇마루 대신 토상土床인 봉당 구성을 기본으로 삼는다.

목화에서 실을 잣는다. 물레로 실을 잣는다. 물레바퀴와 물레고동이 연결되게 물렛줄을 매어 오른손으로 꼭지마리를 돌리면 고동에 걸린 줄이 돌아가면서 고동도 같이 돈다.

가락의 중심부에 짚껍질 등으로 옷을 입혀 가락맺음을 단단히 하고 실을 잣 나지막한 토담집과 넓은 안마당
는다. 실 잣는 일은 익숙한 기술이 필요하다. 꼭지마리 돌리는 손과 고치를 쥔
손의 동작과 강약이 조화를 이루어야 실은 가늘고 일정하며 매끈해진다. 그만
큼 손끝이 날렵하고 감각이 예민해야 한다. 훈련되고 익숙해야 그런 실을 뽑
을 수 있는데 정성도 곁들여야 한다고 기능보유자인 노진남(魯珍南, 1936년
생, 전 보유자 김만애 할머니의 며느리로 1982년 9월 1일 기능보유자로 지정)
여인은 물레 돌리던 손을 잠시 멈추면서 밝게 웃는다.

물레는 마루에서도 하고 마당에서도 하지만 깊은 밤 방안에서도 한다. 잠든

위/ 원초적인 구조의 한 유형인 문얼굴. 그래
도 문지방은 둥글게 휜 나무를 사용하였다.

아래/ 토담 벽면의 광창

아이들의 무구한 얼굴을 들여다보면서 실을 자으면 힘드는 줄도 모른다고 노
여인은 말한다.

실이 굵고 가늘기에 따라 새가 정해진다. 7새에서 15새(보름새)까지의 종류
가 있다. 바디로는 40구멍이 1새, 한 구멍에 두 올씩이니까 80올이 1새가 된
다. 새의 수가 높을수록 무명은 곱다. 그 고운 무명이 옛날엔 큰 자랑이어서
고운 무명으로 선물하면 큰마음으로 받았다.

노여인은 물레를 상방으로 옮긴다. 습기가 있어야 하는데 뙤약볕이라 자꾸
마른다고 한다. 그가 들어선 상방은 원래 없었던 것을 나중에 증설한 것인데
방 앞쪽에 의지간依支間 가적을 만들고 큰 가마솥을 걸어 쇠죽도 쑬 수 있게
하였다. 가적 부분에서 상방으로 들어가려다 바라보면 대나무로 빗살을 짠 창
살의 지게문짝이 달렸다. 삼각형의 쪽마루에 올라서서 이 문짝을 열고 방에
들어가게 되는데 한쪽에 또 문얼굴이 있다. 가적의 부엌으로 들어서게 된 문
얼굴이다. 개구부開口部 두 곳이 한자리에 몰려 있는 구조를 무리 없이 처리
하였다.

상방은 두툼한 토담집 벽으로 구성되어 있어 외기外氣의 변화에 민감하지
않다. 두꺼운 토벽이 마치 동혈洞穴과 같아서 밖의 더운 기운에 반비례하여
시원하기 짝이 없다.

토벽은 거푸집을 설치하고 방아를 찧어 만드는 것이어서 매우 단단하다. 더
구나 갯물로 개어 토담을 이룩하면 썩 견고하고, 굴껍질로 만들어 쓰는 여회
蠣灰라도 섞이면 돌만큼이나 여무지게 굳는다. 갯물과 여회는 반딧물 들이는
데도 쓰이던 재료이고 그 이외의 공작工作에도 흔히 쓰이던 재료들이다. 지금
은 쪽을 다루는 일들과 함께 우리들 주변에서 자취를 감추고 말았다.

노여인이 때를 맞아 점심을 차리는 동안에 장독대도 따라가 보고 부엌에도
들어가 본다. 부엌은 굉장히 넓다. 방 넓이의 곱절이 넘을 만한 크기다. 부엌
의 한 귀퉁이에 조그만 방을 들였다. 1칸이라고 하기에는 좁은 방이다. 바깥
상노인이 거처하실 사랑방으로 꾸며졌다.

이 방은 최노인의 아버지가 부설하였는데 5, 60년 전만 해도 일본인들이 곧은 재목을 쓰지 못하게 해서 산에 가서 겨우 굽은 나무를 베어다 기둥이라고 세우고 방을 들였다고 한다. 이 구조는 토담집과는 다른 유형으로 결과적으로는 토담집에 토벽집의 구조가 삽입된 결과가 되었다. 재미있는 변화다. 이질적인 요소의 결합이나 접합 등의 절충이 옛날에도 이런 계기에서 이루어졌으리라고 미루어 생각해 볼 수 있다.

안방에 딸린 부뚜막 아궁이에 불을 지피면 방 뒤쪽의 굴뚝으로 연기가 나간다. 이 지역의 굴뚝은 이렇게 아궁이의 반대편에 설치되나 좀더 남쪽의 해안 지방으로 나가면 굴뚝은 부

부엌에 부설한 작은 규모의 방. 쓰임은 사랑방이다

뚜막에 부설된다. 이는 구들 시설의 본격적인 구조가 아직 이 지역에 정착하지 않았다는 뜻이 되는데, 그 점은 제주도의 집에 굴뚝이 없는 것과 함께 고찰되어야 할 의미 심장한 과제다. 북방에서 발전한 구들이 남쪽에 어떻게 전파되었느냐의 증거들이 이런 자료들을 통하여 밝혀지기 때문이다.

부엌 뒤로 나가면 뒤뜰이다. 장독대 옆으로 해서도 갈 수 있다. 뒷담이 높이 솟았다. 강담(흙을 쓰지 않고 돌로만 쌓은 담) 위로 맞담을 쌓은 구조다. 돌만으로 돌각담을 축대처럼 쌓고 작은 돌과 흙으로 켜를 번갈아 쌓는 맞담으로 담장을 삼았다. 뒷동산의 짐승들이 달려들지 못하게 하는 일종의 방책이 되는 울이다.

베매기가 끝나면 잣는 일을 하게 된다. 잣는 일은 베매기가 잘 되었느냐의 여부에 달렸다. 새에 따라 무명올을 바디에 꿰어 끝을 도투마리로 보낸다. 도투마리를 들말에 걸어 놓고 움직이지 않도록 무거운 돌로 눌러 둔다. 한편에는 끝싱개에 날실 뭉치를 깨끗이 싸서 무거운 돌을 얹어 주어 알맞게 끌리도록 장치한다. 둘 사이가 팽팽하도록 잡아당기면 실들은 긴장한다. 이때에 실에 풀을 먹인다. 쌀, 좁쌀, 보리쌀, 밀쌀로 풀을 쑤어 먹이면 실은 빳빳해지면서 직조하기 좋게 된다. 왕겨불을 지펴 말리랴, 풀이 되지도 묽지도 않게 조절하여 풀솔질이 골고루 되도록 하랴, 바쁘게 돌아가야 한다. 올 사이가 붙지 않게 하여야 되고 돌아가는 부분에서도 엉키지 말아야 하므로 뱁댕이(베를 짤때 날이 서로 붙지 않도록 사이사이에 지르는 가는 막대) 끼워 주는 일도 잊지 말아야 한다.

풀먹이는 일이 끝난 도투마리를 베틀에다 걸고 한 올 한 올 짠다. 앉은 노여인의 뒷모습은 직녀의 순수한 율동으로 파동친다. 습기가 마르지 않도록 방에 앉아 문을 닫고 물을 축여 가면서 밤이 깊도록 동작을 거듭한다. 토끝이 걸린 매듭대를 앞에 안고 허리에다 두른 부틋줄을 퉁기고 바디, 바디집, 잉앗대, 눌림대, 벙어리, 사치미, 말코, 도투마리들이 쉴새없이 움직인다.

움직이는 소리 사이로 어느새 깊은 밤의 풀벌레 소리가 방안에 스민다. 잠든 아이를 다시 한 번 내려다본다. 어서 짜서 무명 한 필 팔아 저 아이가 신고 싶다는 운동화 한 켤레 사 주어야겠다.

조용한 밤 호기심 많은 나그네의 또렷한 눈동자말고는 모두 잠들었다. 베틀의 직녀만이 밤을 짜면서 오늘도 옛노래를 부르고 있다.

백제의 후손 천안 전씨댁

이 댁은 본래 100년 전쯤에 벼 1천 석쯤을 거두던 경쟁이란 분이 경영한 살림집이다. 백제 때의 천안 전씨 문효공 후예들이 살고 있는 집성촌인 이 마을에서 제일 토실하게 지은 집이다. 안채를 오량으로 다듬고 결구한 솜씨도 단아하고 부엌의 앞문과 뒷문의 문인방 위에 광창을 만들어 끼운 솜씨도 아주 고급스럽다. 대목의 솜씨가 곳곳에서 빛난다. 비록 규모는 작지만 명품이라는 평가를 받을 만하다.

벌써 오래되었다. 20년이나 되었는가 싶다. 어느 날 부여박물관의 홍사준(洪思俊, ?~1980년) 관장님에게서 급한 전갈이 왔다. 백제시대의 기막힌 보물이 나타났으니 당장 내려들 오라는 불호령이었다. 그때는 황수영黃壽永 박사가 선두가 되어 전국의 유물을 맹렬히 탐색하던 시절이어서 몇몇 사람들이 부여로 갔다.

이튿날 우리 일행은 비암사碑岩寺로 갔다. 비암사는 백제의 수도권에서 신라와 통교通交하자면 왕래해야 하는 옛길가에 있었다. 현재의 행정구역으로는 연기燕岐군 전동全東면 다방茶方리.

절에 3층의 석탑이 있었다. 마당에 서 있는 탑이다. 그 탑의 상륜부에 옹기종기 놓여 있는 3점의 석물이 있었다. 홍관장은 그것을 주목한 것이다. 늘 거기에 그렇게 있었으므로 당연히 있어야 할 것으로만 여겼지 그것에 특별한 관심을 두지 않았던 것이다.

처음으로 탑에서 내려놓고 보았다. 놀라운 작품이었다. 비록 673년, 백제가 멸망한 뒤에 만든 것이긴 하지만 아직 백제의 여맥이 면면하던 시기에 이룩된

지산정사의 사랑채에 계속되어 있는 대문간
채의 대문

하였다. 산에서 떠 온 큼직한 돌로 적절히 구성하였다. 우리 눈엔 아주 멋져
보인다.

대문에는 이 집 주소가 충청남도 천안天安군 풍세豊勢면 삼태三台리 312번
지라고 쓰여 있다. 대문을 들어선다. 문지방 허리가 약간 잘쑥하다. 넘어 다니
기 편하라는 배려다. 사랑채와 대문간채 바깥벽 사이로 1칸 넓이의 통로가 생
겼다. 바깥쪽 벽은 토벽이다. 맥질하였다. 중방 위로 가는 광창이 만들어져 있
다. 그것이 없으면 매우 어두울 것이다.

통로를 통해서 안채로 들어가는데 통로 끝에 벽이 있어 가로막는다. 마치
내외벽을 만든 중문간과 같은 분위기로 꾸몄다. 가로막는 벽체가 뒷간 벽이
다. 반 칸 넓이로 주간이 열리고 널문이 달렸다. 뒷간 다음이 곳간인데 칸막이

하고 2칸을 연이었다. 옛날에 물화物
貨를 저축하던 곳이다.

안채도 ㄱ자형이다. 사랑채와 합쳐
ㄴㄱ형을 이룬다. 경기도에서 충청남
도 내륙과 서해안 일대에서 보편적으
로 분포되어 있는 유형이다. 이 형태
에서 사랑채가 생략되기도 하고 형세
좋은 집에서는 사랑채 밖으로 다시
대문간채를 만들어 쓰임이 활발하도
록 구성하기도 한다.

이 댁 안채는 참 잘 지었다. 분명히
시골 대목의 솜씨인데 상당한 격조를

안채의 구조에서 솜씨 좋은 대목의 정성을 느
낄 수 있다.

지닌 대목이 정성을 들였음이 느껴진다. 안채는 칸반통이다. 1칸의 방과 반 칸
의 퇴인데 그것을 반듯한 오량으로 가구하였다. 오량을 다듬고 결구한 솜씨도
단아端雅하다. 치밀한 솜씨는 앞퇴의 구조에서도 볼 수 있다. 가늘지만 그런
대로 기둥에 흘림을 주었고 퇴보를 무겁지 않게 하였으며 처마를 깊이 구성하
였다. 서까래 끝에 짧지만 날렵하게 다듬은 부연을 달았다. 지붕엔 지금 시멘
트 기와를 얹었지만 100년 전에 창건할 때는 그런 기와가 없었으니 이엉을 이
었거나 골기와를 이었을 것이다.

대목이 솜씨 있는 사람이었다는 사실은 부엌에서도 알 수 있다. 부엌의 앞
문과 뒷문의 문인방 위에 광창을 만들었는데 그 광창을 다듬고 끼운 솜씨가
여간이 아니다. 아주 고급스럽다.

또 안방의 다락 구조도 특이하다. 부뚜막 위로 다락이 돌출해 있다. 그런 다
락은 구성이 어렵다. 무거운 하중을 받아 줄 것이 마땅치 않다. 그래서 선반에
서 버티어 주는 부재를 사용하듯이 버팀목을 설치하였다. 그 나무를 직선재로
쓰지 않고 약간 휠 듯한 곡재를 써서 재치 있게 처리하였다. 부엌 뒷문 밖은 산

옆면 위/ 안채 건넌방 2칸 가운데 윗방의 윗
목에 벽장을 들였다. 큼직해서 여러 가지 수
장하기가 좋았겠다.

옆면 가운데/ 눈곱재기창. 슬쩍 내다보는 작
은 창이다. 이 댁에선 아예 유리를 발라 언제
나 내다볼 수 있게 했다.

옆면 아래/ 안채 건넌방 통머름 위에 구조된
문얼굴. 안정된 비례감과 정교하게 만든 창이
있어 보는 눈을 즐겁게 한다.

기슭으로 이어진다. 산자락과 사이에 약간의 넓이가 확보되어 있다. 여기에 장독대를 설치하였다. 또 한쪽은 주부들이 일하는 작업장이 되기도 한다.

부엌 다음이 안방이다. 아랫방과 윗방이 이어져 있다. 윗방에는 종부가 시집올 때 가져온 농과 함이 있다. 지금처럼 옛날 세간을 제자리에서 볼 수 없는 세태에서 자기 자리를 차지하고 있는 규방의 세간을 보니 반갑다.

대목의 솜씨는 문얼굴에서 드러나는 법이다. 통머름을 들인 창얼굴이 건넌방에 설치되어 있다. 바깥문짝은 띠살무늬의 분합이고 안쪽의 미닫이는 用자이다. 문얼굴 높이와 폭의 비례감이 안정되어 푸근함을 느끼게 한다. 솜씨도 있지만 곰살궂기도 하다는 평판은 창의 눈곱재기창을 두고 말할 수 있다. 눈곱재기창에는 투명한 판유리 조각을 붙여서 항시 밖을 내다볼 수 있게 했다. 보통은 창호지를 바르면서 그만큼 도려내고 유리를 바르지만 이 집 지은 목수는 거기에 아주 예쁘게 만든 액자를 설치해서 유리를 끼울 수 있도록 배려하였다.

급級이 높으면 대목이 수장(修粧, 집을 손질하고 단장함) 들일 즈음에 소목小木에게 문짝을 짜 달라고 따로 부탁하는 것이 격식이다. 마을 사람들이 모여 투덕투덕 짓는 품앗이집에서는 문짝을 장에서 사다가 단다. 솜씨 있고 정성 들이는 대목은 자기가 직접 문짝과 창을 만들어 설치한다. 크게 마음먹고 짓는 집의 경우다. 이 집을 지은 목수는 그런 살뜰한 마음씨를 지녔던 듯하다. 치밀하게 능력을 발휘하였다. 곰살궂도록 치밀한 반면에 건넌방 2칸 가운데 윗방의 윗목에 들인 벽장에서 보듯이, 아주 활달한 크기로 설정하기도 해서 그가 지은 이 집은 미묘한 조화를 이루어 비록 규모는 작지만 명품이라는 평가를 받을 만하다.

처음 마을에 도착했을 때의 암울한
생각은 이제 싹 가셨다. 멋진 집을 보
았다는 즐거움으로 풍만해졌다.

행수 씨가 점심을 먹자고 한다. 댁
의 며느리가 새 점심을 지어 놓고 기
다린 지 오래되었단다. 정갈한 음식
이고 찬도 여러 가지며 반주로 마신
인삼주도 직접 수삼을 사서 담갔다는
것이다. 옛날식 부엌에서 젊은 주부
가 해준 맛난 밥을 오래간만에 먹었
다. 살림 잘하고 귀한 자식 잘 기르겠
다는 덕담을 잊지 않았다.

마을 어귀에 나오니 시내버스가 당
도한다. 온양으로 나가는 차라 한다.
정기 운행하는 차라고 운전기사가 설
명을 해준다.

우뚝 솟은 태학산이 양쪽 팔을 벌

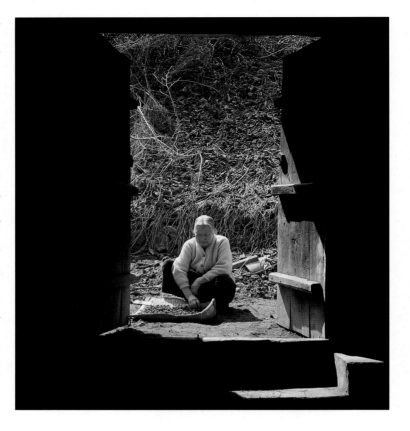

부엌 뒷문 밖은 뒤울안이다. 장독대도 한쪽에
있다.

렸다. 그중의 한 가닥이 이르러 대사곡大司谷을 이루었는데 이 산에 의지하고
시조의 단소가 생겼고 백제 이래에 세거하는 마을이 들어섰다. 마을을 다시
한 번 조망하려 했더니 덩치 큰 정미소가 앞을 떡 가로막고 있어서 단념하고
덜컹거리는 차에 몸을 맡겼다.

장려한 규모의 초가, 인촌 김성수 선생 고택

실제로 초가삼간이란 부엌을 제외하고 측면 칸을 무시한 정면관正面觀만을 헤아린 것이다. 인촌이 자란 초가도 규모가 장려하다. 안사랑의 구조에서 툇마루의 살기둥은 다듬는 기법에서 주목된다. 사가私家의 방주方柱는 민기둥이 보편적이고 뛰어난 대목이라야 흘림을 두는데 이 집에서는 초가인데도 흘림을 두었고 안사랑에서는 그것을 강조하여 거의 배흘림의 태態를 내었다. 드문 일이다.

지금 막 열흘의 여행에서 돌아왔다. 전라북도 지방의 집구경을 다녔다. 열흘씩이나 돌아다니는 장거리 여행이지만 초가는 거의 없어 공부에 아쉬움이 많았다. 15, 6년 전만 해도 원초형原初形의 초즙 살림집을 도처에서 볼 수 있었다. 그때는 아무 때고 틈만 내면 찾아볼 수 있다는 여유가 있어서 열심히 찾아다니지 않았었다. 보편성의 지속이 역사 흐름이라는 관념이어서 조사가 시급함을 깨닫지 못하고 있었다. 급속도로 초가들이 사라지면서 조사에 박차를 가하려 했으나 어느새 없어져 버렸다. 조사보다는 없어지는 속도가 더 빨랐던 것이다. 지금은 그나마 남아 있는 초가라도 조사해 두고자 열심히 돌아다니고 있다.

이번에 큰 초가 한 채를 조사하였다. 부안扶安군 줄포茁浦 옛 항구港口에서였다. 인촌仁村 김성수金性洙 선생 고택古宅이어서 관심이 갔다. 인촌 선생은 졸업한 중앙고등학교의 설립교주設立校主이시고 노후에 병구病軀를 무릅쓰고 교정에 나와 뛰노는 학생들을 바라보고 계시던 모습이 인상에 남아 집구경을 하면서도 감회가 깊었다.

인촌 선생은 1891년에 김경중金曔中공의 넷째아들로
태어났다. 지금의 전라북도 고창高敞군 부안富安면 봉
암鳳岩리 인촌仁村마을에서였다. 본관은 울산蔚山이고
유명한 김인후(金麟厚, 1510~1560년) 선생의 13대손이
다. 인후공은 퇴계 선생과 태학太學에서 함께 공부한 당
대의 거유巨儒로 이름을 떨친 분이다.

인촌은 아버지가 두 분이다. 생부는 지산芝山 경중(曔
中, 1863~1945년)공이고 인촌이 입양한 양정養庭 부친
은 기중(棋中, 1859~1933년)공이다. 기중과 경중은 악

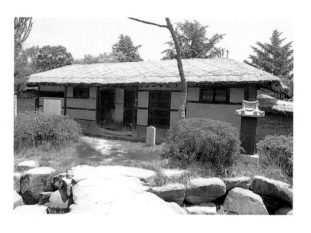

대문간채. 당당한 살림집의 규모를 짐작케 한다.

제樂齊 요협(堯莢, 1833~1909년)공의 아들 형제이다. 기중이 형이고 경중이
동생이다. 두 분은 참봉과 군수를 역임하고 나라를 잃은 뒤로는 육영育英에
힘써 줄포에 영신학교永新學校를 설립하기도 한다. 학문에 관심을 둔 경중공
은 『지산유고芝山遺稿』를 간행하였다. 이분들은 치재에 능력이 있어 만석의
재력을 얻었다.

인촌은 넷째지만 위의 셋은 다 요사夭死하여 첫째나 진배없었고 동생 연수
秊洙가 태어났다. 큰아버지댁에 아들이 없어 양자로 갔다. 두 분의 아버님 덕
분에 인촌은 큰일을 해낸다. 한 분이면 어려웠을 결단과 재력의 후원이 두 분
의 합심으로 가능하였다.

1906년 봄에 인촌은 신학문을 배우기 위하여 창평(昌平, 전라남도 담양군
창평면)에 간다. 장인이신 고정주(高鼎柱, 1863~1934년)공이 창흥의숙昌興
義塾을 세우고 한문과 영어, 일어, 산수 등의 신학문을 가르쳤다. 여기에서 만
난 학우가 송진우(宋鎭禹, 1890~1945년)이다. 인촌은 1907년에 송진우, 백관
수白寬洙와 더불어 청연암靑蓮庵에서 수신修身한다. 평생의 붕우를 만난 것
이다. 인촌은 송진우와 함께 일본으로 건너가 유학한다. 졸업하고 돌아오자
1915년 25세에 인촌은 중앙학교中央學校를 인수한다. 갓 대학을 졸업한 서생
으로서는 하기 어려운 일이다. 27세에 중앙학교장으로 취임하고 계동桂洞에

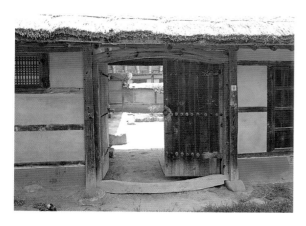

김성수 선생 고택의 대문

신교사新校舍를 신축한다. 한편으로 경성직류주식회사京城織紐株式會社를 인수하여 경영한다. 1919년에 독립운동에 적극 참여하였고 경성방직주식회사京城紡織株式會社를 설립한다. 29세 때의 일이다. 30세에 동아일보를 창간하고 35세 되던 1925년에 동아일보 사옥을 세종로에 짓는다. 39세에 구미歐美와 여러 나라의 문물을 살피러 여행에 나선다. 1931년 8월까지 계속된 3년 동안의 여행이었다. 이듬해인 1932년에 보성전문학교普成專門學校를 인수하고 충무공의 현충사顯忠祠를 중건한다. 1934년에는 보성전문학교普成專門學校가 안암동安岩洞에 신축한 석조石造의 교사로 이사한다. 1936년에 동아일보는 일장기 말소日章旗抹消로 네 차례 정간停刊을 당한다. 1945년에 광복이 되자 한국민주당韓國民主黨을 결성, 1946년에 고려대학교를 설립하고 61세 되던 1951년에 대한민국의 제2대 부통령에 피선被選된다. 이듬해에 부통령을 사임한다. 65세 되던 1955년 2월 18일에 중앙고등학교 아래에 있는 자택에서 별세하였다.

인촌 일가는 1907년에 줄포로 이사한다. 지금까지 살던 인촌리 기와집에서 줄포에 지은 초가로 이사한 것이다. 초가에서 기와집으로 이사하는 것이 보통인데 김씨 일가는 그 반대가 되었다.

줄포의 초가로 이사한 까닭을 『인촌 김성수전(仁村 金性洙傳, 인촌기념회, 1976년 간행)』에는 다음과 같이 설명하였다.

"1907년 봄, 양부養父 기중棋中공은 2대를 살아온 인촌리를 떠나 줄포만의 건너편 줄포로 이사했고 뒤이어 생부 경중(暻中, 이때 44세)공도 줄포로 이사하여 인촌리에서처럼 이들 형제는 같은 울타리 안에서 살았다. 이때 17세 된 인촌은 위로 75세의 조부와 77세의 조모 그리고 생양정生養庭의 부모를 모시고 누님 수남壽男이 시집간 뒤로 아래로는 12세의 동생 연수, 그 아래의 누이 동생 영수榮洙와 점효占效와 함께 살았다.

줄포로 이사한 것은 '고가古家에 도깨비 장난이 심하여 물을 건너가 살면 도깨비가 떨어진다'는 고노古老의 말을 따른 것이라 하고, 그 도깨비불에 그을렸다는 자국이 지금도 인촌리의 생가 처마 밑에 남아 있다고 한다."

이 책에는 없지만 어느 분이 들려 준 바로는 도깨비 장난이 대단하였다 한다. 솥뚜껑을 솥에 집어 넣기 일쑤이고 신발짝이 바뀌고 도깨비불이 날아다니곤 했다는 것이다. 그러나 책에서는 그런 도깨비 장난도 원인이지만 그 무렵 각처에 횡행하던 화적 떼를 피하여 이사한 것으로 해석하였다. 이 무렵은 정부의 치안능력도 땅에 떨어져 밤이면 화적 떼가 굵직한 집을 골라 습격하는 일이 혼했다. 인촌댁도 여러 번 변을 당했다. 줄포로 이사할 때 처음엔 사람만 빠져 나가고 가산家産은 얼마 후에 조금씩 옮겼다. 줄포에서는 기와집 대신에 수수한 초가로 집을 지었다.

그 무렵은 개화 물결이 흘러 들기 시작하던 시기였다. 인촌리의 산곡에서 떠나 항구로 진출한 것이다. 기중공은 이사한 이듬해 줄포에 영신학교를 세운다. 지금의 줄포는 흙을 메워 수심이 얕아 배를 댈 수 없는 미미한 어촌에 불과하지만 군산과 목포에 항구가 구축되기 전까지는 영광의 법성포와 함께 서남해안의 손꼽히는 양항良港으로 물산物産이 모이던 곳이었다. 일인들이 이 항구에서 호남미湖南米를 실어 갔다. 일본인 상인과 일본 헌병대도 주둔해 있었다. 청년 인촌은 이 새로운 고장에서 외래의 문물들과 접하는 생활을 하게 된다. 줄포의 초가에서 일대 전환기를 맞게 된 것이다. 그런 면에서 보면 지금 남아 있는 이 허술한 초가가 근세의 한 인걸을 배양한 요람이었다. 이 집은 그런 면에서 인촌리의 생가보다 더 가치가 있으며 그 집이 초가였다는 점도 높이 평가된다.

인촌은 내소사來蘇寺 청연암靑蓮庵에 가서 수학하거나 개암사開岩寺 월명암月明庵 등 변산반도邊山半島의 풍광에 심취하고 후포厚浦에서 강연을 듣고 군산에 가서 영어를 공부하기도 하였다. 이런 경험에서 결국 일본으로 유학 가게 되었는데 처음 출발할 때 부모의 허락을 받지 않았다. 줄포가 인촌을

옆면 위/ 대문으로 들어서면 바로 왼쪽에 사랑채가 보인다.

옆면 아래/ 사랑채에 부설된 1칸의 대청과 사분합

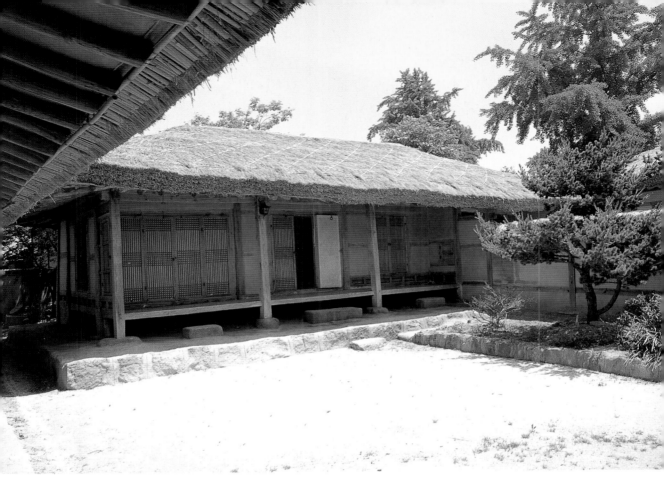

그렇게 만들었다. 인촌이 송진우와 함께 군산에서 시라카와마루白川丸라는 화륜선火輪船에 탄 것은 강희 2년(降熙二年, 1908) 10월, 열여덟의 젊은 나이였다.

줄포에 자리잡은 김씨 일가의 치재는 크게 진척되었다. 특히 양부의 능력이 뛰어났다. 사람들은 그를 가리켜 하늘이 돕는 부자라고 하였다. 줄포만 일대의 어민들 가운데 그의 돈을 빌려 쓴 사람은 이상하게도 매양 만선이 되어 돌아와 몇 배의 이득을 보았다. 이 소문은 돈을 빌리려는 사람들에게 큰 관심거리였다. 그는 이자를 적게 받았기에 어민들에게 더욱 인기가 높았다. 토지의

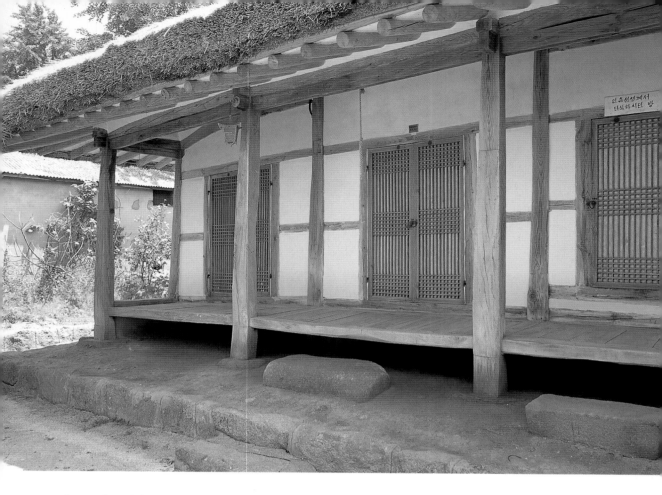

김성수 선생이 거처하던 안사랑채. 툇마루의 기둥에 흘림을 주었다.

소작료도 다른 사람들보다 적게 받았다. 한 번 정하면 소작인을 바꾸는 일도 없어서 서로 소작인이 되려고 노력하였다. 소리小利를 버리고 대리大利를 취한 그는 아버지에게서 물려받은 200석을 1만 5천 석으로 증식할 수 있었다. 이런 치재의 도리로 그는 송사訟事를 겪지 않았고 한국전쟁 등의 혼란기에도 큰 피해를 당하지 않았다.

안채, 헛간채, 중문채, 안사랑채, 사랑채가 현존하고 있다. 모두 초즙한 건물이다. 초가는 대략 비좁고 누추하다고 생각한다. 가난에 찌든 사람들이 사는 초라한 집으로 여기는 것이 보통이다. 초가는 대개 그런 집들이어서 산기슭에

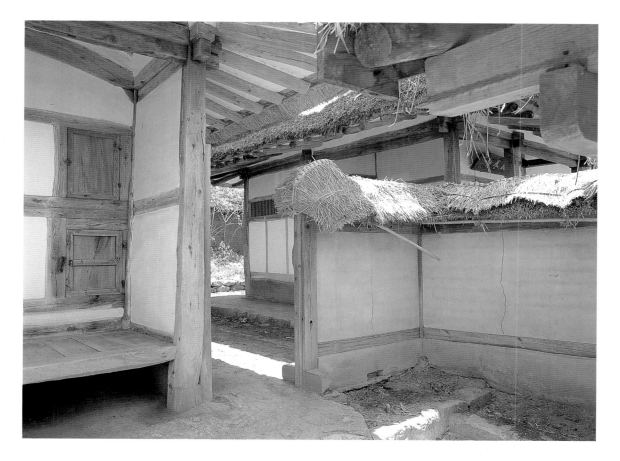

안사랑채에서 안채로 통하는 작은 문과 샛담

서 농사짓는 이의 집은 작고 낡았다.

전국의 집을 보고 다니면 36년 동안 일제 침략기의 쓰라림이 얼마나 가혹했는지를 알 수 있다. 이 기간에 지어진 집은 대부분 초라하고 누추하다. 조선조 말기, 외척外戚들의 발호로 경제상태가 극도로 나빠졌을 때의 집보다도 더 상태가 나쁠 정도다. 외인外人의 수탈이 그만큼 지독했던 것이다. 현존하는 초가의 대부분은 이 시기에 지어진 집들이다. 50년에서 100년 전에 조영된 집들이 대개 이런 유형에 속한다.

200년 가량의 나이 먹은 집들을 보거나 그보다 더 나이가 든 초가들을 보면

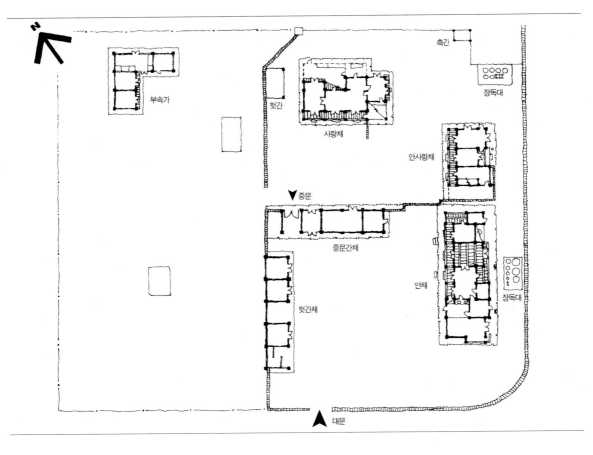

규모가 상당히 크다. 원래의 살림집들은 이만큼 큼직큼직하고 자태도 당당하였다.

초가삼간은 규모가 제일 작은 집을 말한다. 가장 가난한 사람들이 사는 보잘것없는 집이다. 초가삼간이란 실제로 얼마만한 규모인가를 살펴본 적이 있다.

수년 전에 진주晉州에 간 적이 있었다. 쇠장석으로 여러 가지 무늬를 구성하는 작품을 만들고 있는 김창문金昌文 씨에게서 건양 2년(建陽二年, 1897)에 실시한 「호구조사표戶口調査表」라는 고문서를 얻었다. 의령宜寧군 화정華井면 일대의 마을에서 호구를 조사한 대장인데 그 표에는 인구 수와 함께, 사는

100여 년 전에 지어진 것으로 사랑채, 안사랑채, 안채, 헛간채, 중문간채가 현존하고 있다. 안채는 정면 6칸, 측면 2칸의 12칸 규모로, 남방형 구조인 一자형이다. 안채 앞마당에 헛간과 내측, 중문간채 등이 자리를 잡았다. 사랑채도 一자형이며 큰사랑과 작은사랑으로 나누어 편의를 도모하였다.

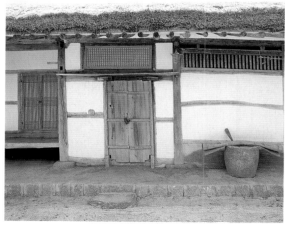

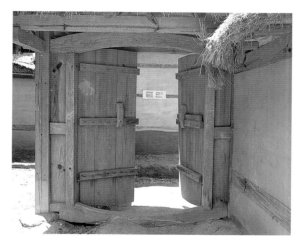

집이 초가인지 기와집인지, 몇 칸인지를 기록한 란이 있었다. 이 문서를 입수한 이튿날 의령으로 가서 대장의 집들이 실존하는지의 여부를 확인하였다. 다행히 조씨댁曺氏宅이 남아 있었다. 대장에는 초가삼간이라고 기입되어 있었다. 그러나 그 집은 정면 4칸 측면 칸반으로 6칸의 규모였다. 초가삼간이란 산수算數는 칸 수에서 부엌을 제외하고 측면 칸을 무시한 정면관正面觀만을 헤아린 것이다. 이 집에는 곳간과 헛간이 있고 문간이 있는데도 이들은 제외되었다. 초가삼간이 단순한 건물 규모가 아닌 점을 비로소 깨닫게 되었다. 초가가 아주 작고

위 왼쪽/ 넓고 반듯한 안마당을 끼고 있는 안채의 전경

위 오른쪽/ 부엌문과 광창

아래/ 사랑채에서 안사랑채로 들어가는 편문

보잘것없는 집이 아니었다는 점도 알아낼 수 있었다. 인촌이 자란 초가도 규모가 장려하다.

안채는 배산한 형국에서 서향하였다. 정면 6칸, 측면 2칸의 12칸 규모로 앞퇴와 반 칸 머리퇴가 있고 위치에 따라 뒤퇴도 있으며 4칸 넓이의 부엌에 1칸의 부엌방이 있다. 쓸모 있게 짓느라 애쓴 흔적이 역력하다. 평면은 一자형이며 남방형적南方形的 구성을 보였다.

안채 후원의 굴뚝

　안채 앞마당은 넓고 반듯하다. 그 마당 끝 서편에 북방으로 길게 자리잡고 안채를 향하여 동향한 헛간이 있다. 이 건물에 관심을 끄는 시설이 남쪽 끝 칸에 있다. 내측이라 부르는 부춧간인데 부춧돌이라는 변기시설便器施設이 있다. 부춧간은 여인들의 북수칸이기도 한데 위생을 위한 시설이 부설된다. 최근에 칸막이를 재현하였다. 싸릿대로 울을 치듯이 바자한 것인데 이중으로 치면서 한쪽을 터놓아 게구럭처럼 乙자형 출입구가 열렸다. 부춧간 옆의 방은 잠실蠶室로 누에를 치던 곳이다. 一자형 평면이고 측면은 단칸이며 처마는 홑처마이고 지붕은 맞배이다.

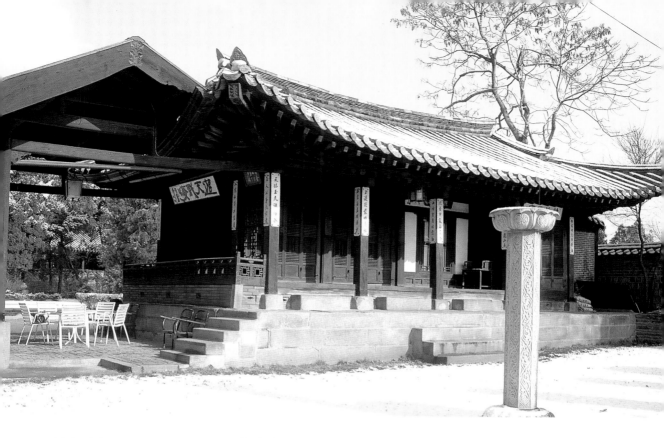

옛날엔 뜰아래 별채였던 산정채의 전경

라 하였더니 그만한 집을 짓더라는 복명이다. 고종은 노하여 민 부처를 소환해 추궁하였다. 대궐을 짓는다니 대역할 의사가 있느냐고 서릿발이 서게 하문하셨다. 민 부처는 깜짝 놀란다. 그래도 솟아나야 하였다. 소신이 짓고 있는 집은 부처가 살 집이로소이다 하였다. 임기응변이긴 하나 적실하였다. 부처의 집이라면 절간이나, 민 부처 자기가 살 집도 역시 부처의 집이 되는 것이다. 생각이 여기에 미치자 고종은 파안대소하고 말았다.

그 즈음 박영효 대감께서 귀국하였는데 마땅한 거처가 없었다. 고종은 민 부처에게 집을 박영효 대감에게 넘겨주라고 하명한다. 그래서 박대감이 잠깐 살다가 갔다. 그때에 김옥균 선생이 써서 드린 편액이 지금도 걸려 있다. 그 후로 김씨 성을 가진 분의 소유가 되었다가 1910년인가 1915년쯤에 윤씨댁에

서 샀고 교동집에서 이사하였다.

말이 99칸이지 실제로는 100칸도 넘었다는 회고담이 있다고 하였다. 대문 행랑채를 비롯하여 담의 안팎으로 기와나 초가로 지은 집들이 딸려 있었다. 아랫사람들이 기거하는 집들인데 그것까지 치지 않아도 대단한 규모였다는 것이다.

윤씨댁은 번성하였다. 치소致昭공이 한참 이재理財해서 번창하던 때에는 이 집에서 사촌에다 육촌까지 70여 명이나 기거하였는데 아랫사람들까지 치면 식구가 100여명 살았다. 그만한 집이었다고 한다.

솟을대문 좌우 바깥행랑채는 볼 수 없게 되었다. 시대가 변하면서 집도 달라졌다. 지금은 안채, 작은사랑채, 산정채와 뒤꼍의 부속건물만 남아 있다. 큰사랑채, 뜰아래채, 곳간이나 곡간 등은 이미 자취를 감추었다. 꽉 짜였던 충만의 아름다움에서 듬성듬성 집이 서 있는 여백의 아름다움으로 바뀌었고, 작지만 연당도 하나 만들어졌다.

산정채는 옛날엔 뜰아래 별채였다. 세벌대 댓돌이 단아하다. 정면이 4칸, 측면이 2칸통이다. 방과 대청 앞에 반 칸통 앞퇴가 열렸다. 서쪽이 마루인데 서편에 여덟 쪽 분합이 달렸다. 아주 예쁜 구성이다. 이 집의 구석구석은 그 구조가 정밀하면서도 재치 있게 처리되어 있어서 당시의 수준 높은 기법을 볼 수 있다.

산정채를 구경하고 다시 문간 쪽으로 나왔다가 안채로 들어갔다. 안채와 작은사랑채가 동서로 나란한데 그 마당 중간에 샛담이 있다. 고것이 참 멋지다. 돌로 맞담을 친 위에 빗살의 나무 교창이 삽입되었다. 좀처럼 보기 드문 구조다. 투창透窓하는 예가 경상북도 월성의 독락당(獨樂堂, 이언적 선생댁)에도 있긴 하나 흔한 것은 아니다.

안채는 ㄱ자형이다. 한쪽은 목조의 외형이고 또 한편은 붉은색 벽돌로 바깥벽을 쌓았다.

이런 일이 있었다. 장면 국무총리가 공관이 없어 반도호텔을 쓰고 있었다.

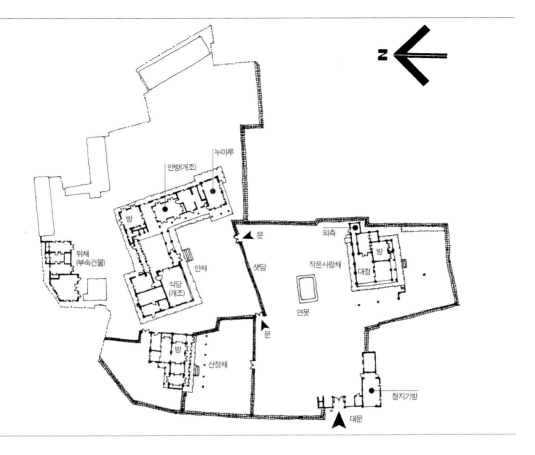

안방(개조) 누마루

방 안채

뒤채
(부속건물)

식당
(개조)

문

샛담

외측

방

작은사랑채 대청

연못

문

방 산정채

청지기방

대문

N

100칸도 넘는 대단한 규모였다고 하나 지금은 안채, 작은사랑채, 산정채와 뒤켠의 부속건물만 남아 있다. 안채의 동편에 부설된 산정채는 뜰아래 별채였던 것으로 단아하고 예쁜 구성을 보여 준다. 안채와 작은사랑채는 동서로 나란히 배치되었다. 이 댁은 종가이면서도 따로 가묘가 마련되어 있지 않다. 안채 대청에 마련해 둔 것이다.

당시의 대통령은 청와대에 기거하였다. 윤보선(尹潽善, 1897~1990년. 아호는 해위海葦) 대통령은 그 점이 미안하여 집을 개수해서 사저로 옮겨 집무하겠으니 국무총리보고 청와대를 사용하라고 권유하였다. 그리고는 부랴부랴 안채를 고쳤다. 여러 사람을 만나 일을 볼 수 있게 어제의 한옥을 오늘의 한옥으로 개조하였다. 어제의 한옥은 조선왕조의 관습에 따라 적절하게 지어진 것이다. 아랫사람들이 아쉬움 없이 거들어 준다는 일을 전제로 하고 지었다. 오늘날엔 그런 손길이 다 떠나갔다. 전제가 좌절되고 보니 집의 구조가 불편했다. 오늘에 맞는 집이 필요하다. 그래서 오늘의 한옥으로 바꾸었다. 시대 변환

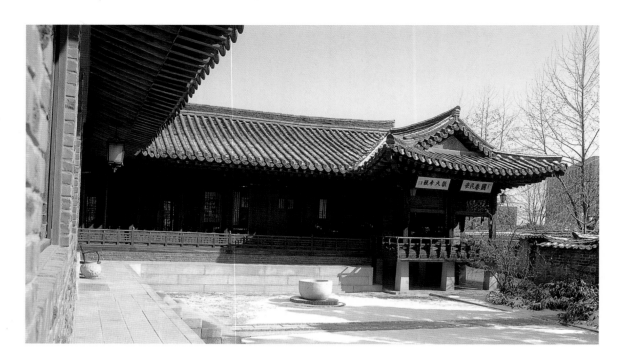

이 가져다 준 변천인 것이다.

　이 댁의 개화는 일찍이 왔다. 윤보선 청년은 상해 임시정부의 최연소 의정
의원이 되었다. 국내에서 자금 조달의 중책도 맡았다. 해평 윤씨海平尹氏의
가문을 일으킨 치소공의 자금 능력이 그에게 그런 중임을 맡게 하였다. 그러
나 왜인들이 주목하는 위엄도 있었다. 20대의 발랄한 시기에는 학문을 연찬研
鑽해야 한다는 종용이었다. 그래서 윤보선 청년은 서구에 가서 유학하게 되었
다. 영국에서 대학을 다니며 고고학을 전공했다. 우리 나라 사람으로는 이 방
면에서 최초의 전문인이 되었다. 그리고 영국 등지에서 7년을 더 수학하다 귀
국하였다.

　집은 아직도 옛날 그대로였다. 윤씨댁 안방마님이신 어머님이 겨울에 동상
에 걸릴 지경이었다. 개선책을 강구하였다. 밥만이라도 제때에 한꺼번에 먹게
하면 좋겠다. 시도 때도 없이 차려다 주는 일이 보통이 아니었다. 할아버님과

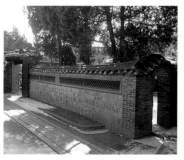

위/ 안채의 전경. 약간 고쳐서 오늘의 생활에
맞게 마련했다.

아래/ 작은사랑채와 안채 사이에 설치된 샛담
과 일각문. 그리고 편문

가묘의 새로운 해석이라고 여겨지는 안채 대청의 영정 설치. 고 윤보선 선생의 영정이다.

아버님께 말씀드렸더니 호응해 주셨다. 아버님 치소공이 곧 안채의 방을 터서 식당으로 개조하였다. 그러나 막상 첫 식탁에 앉은 사람은 할아버님과 아버지 그리고 아들 보선뿐이었다. 관습이란 단숨에 고치기 어렵다는 사실을 실감하였다. 할머님과 삼촌과 사촌들도 관습대로였다. 그때의 식당이 지금도 식당으로 이용되고 있다. 그때보다 조금 신식으로 개조되었을 뿐이다.

흥미 있다. 종가라면 당연히 가묘가 있어야 한다. 중흥시조의 불천위 별묘도 있음직하다. 가묘나 별묘를 따로 만들지 않았을 때 그 의도를 어떻게 현대화해서 오늘의 생활에 녹아 들게 하느냐가 큰 과제다. '충신효제예의염치忠信孝悌禮儀廉恥'의 덕목이 오늘에 와서 흔들리고 바로잡기 위하여 새로운 시도가 있어야 한다. 이 댁에선 그 시도가 이미 시작되었다. 벽난로 위의 넓은 벽면은 식당에 앉은 사람들이 바라다보기에 아주 좋은 위치이다. 그 벽에 윤두수(尹斗壽, 1533~1601년. 임진왜란 때 공을 세움. 영의정 역임)공의 초상화가 걸렸다. 이분이 이 집안의 중흥시조라 한다면 불천위에 해당하실 분이다. 그러니 여기가 별묘인 셈이다.

창의 맞은편 벽은 상당히 넓다. 그 벽면에 역대 어르신네들 사진이 걸렸다. 신식 대례복을 입고 부인과 함께 앉아 계신 분이 집주인 상구 씨의 증조부이신 영렬英烈공이다. 삼남토포사三南討捕使를 지내셨다. 이분에겐 웅렬雄烈이란 형님이 계셨다. 두 분은 몸집이 작은 편이지만 담력이나 기운이 뛰어나서 인근에 장사로 소문났고 여러 가지 신화적인 이야깃거리를 남겼다. 대원위대감댁 천하장한과 겨뤄서 이긴 이야기나 독립문을 뛰어넘던 이야기 등이 지금도 전해 오고 있다.

제일 끝쪽에 걸린 사진이 할아버님 내외분으로 이 댁의 재산을 크게 일으키신 분이다. 오늘에 이름을 떨치고 계신 윤치영尹致暎, 윤일선尹日善 등의 여러 분이나 애국가를 작사하신 윤치호尹致昊 선생은 모두 치소공이 쾌척해 주는 학비로 외국 유학을 하였다. 그 외 대소의 남녀 젊은이들도 그분의 배려로 최소한 일본 유학이라도 다녀왔다. 그의 재산은 그렇게 인재 양성에 아낌없이

쓰였다.

　두 어르신네 사진 사이에 윤보선 선생과 상구 씨의 아드님이신 맏손자가 이마를 맞대고 있는 사진이 걸렸다. 그 옆에 상구 씨와 동구 씨 형제의 학생시절 사진이 있다. 후예들이 조상을 모시고 살고 있는 공간이다. 그런가 하면 대청엔 윤보선 전 대통령의 영정이 있다. 빈소는 아니다. 그러면서도 늘 같이하도록 배려되어 있다. 결국 여기가 이 집의 가묘인 셈이다.

　독실한 기독교 집안이다. 그러나 민족의 기층이 견실한 가족이라고 할 수 있다. 어제를 오늘에 이어 가는 새로운 감각이 지속되고 있기 때문이다.

　건축적으로 보아 이 집의 구조적 특성은 여러 가지다.

　시골집은 덧문 하나 달고 추운 겨울을 견딘다. 형편이 조금 나은 집에선 덧창 안에 미닫이를 단다. 이중의 창이 된다. 격이 있는 집이면 두껍닫이를 설치한다. 밀어 넣은 미닫이가 들어가 숨는다. 미닫이와 함께 사창(紗窓, 갑사甲紗 바른 창. 여름의 방충망과 같은 기능을 한다)을 달기도 한다. 아주 잘하는 집에선 갑창甲窓을 한 겹 더 단다. 맹장지로 만든다. 덧창, 미닫이, 사창, 갑창 그리고 두껍닫이의 순서로 설치된다. 이 댁 안채의 창이 그와 같은데 재미있는 것은 그것을 현대식 자재를 이용하여 현대화했다는 것이다. 그러면서도 예대로의 형상을 고집하고 있다. 이 집의 성향을 단적으로 나타내 주는 부분이라 하겠다.

　상구 씨는 예쁜 각시를 맞았다. 인술의 집안 양씨댁에서 은선(恩仙, 38세) 아씨를 맞아들여 1980년 11월에 혼인하였다. 해위 선생은 그 기념으로 일필휘지하였다. '경천애인 충국효친 자유민주 오가지세계敬天愛人忠國孝親自由民主吾家之世繼'라 썼고, 또 한 폭에는 '해로백년 무량경복偕老百年無量慶福'이라 하였다. 이를

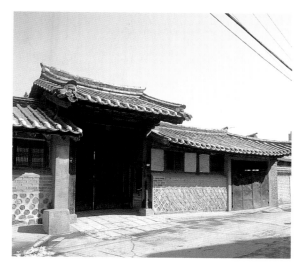

안국동 윤보선 선생댁의 솟을대문

옆면 위/ 조촐하게 꾸며 놓은 작은사랑채의 거실

옆면 가운데/ 작은사랑채의 방안. 예부터 전해 내려오는 세간과 오늘의 세간을 조화시켜 놓았다.

옆면 아래/ 덧창, 미닫이, 사창, 갑창, 두껍닫이의 순서로 설치된 안채의 창

횡액橫額으로 만들어, 신방을 차린 작은사랑채의 마루에서 방으로 들어서는 인방 위에 걸었다. 이래로 오손도손 살고 있다. 벌써 아들 일영이는 열 살이고 딸 영란이는 여덟 살이다.

작은사랑채는 큰방과 건넌방밖에 없는 작은 건물이다. 신혼이던 시절엔 그런대로 살기에 불편하지 않았는데 이제 아이들이 커 가니 방이 더 필요하게 되었다. 그러나 방에 여유가 없다. 달아 내는 수밖에 없다. 옛날 같으면 아들과 딸은 사랑채나 별당채에 나가 따로 기거하였을 것이다. 오늘엔 그렇게 할 수 없는 환경이다. 이것이 옛날과 달라진 점이다. 그러니 임시변통해서 공간을 확보하는 수밖에 없다. 그러나 기존 건물에서 처마 밑으로 달아 낸 부분에선 여러 가지 불리한 조짐이 드러나게 된다. 그래도 옛것과 오늘의 것을 조화시키며 사는 지혜는 새댁에게도 계승되어, 할머님이 시집올 때 가져오신 3층의 장을 윗목에 들여놓고 오늘의 세간과 조화시켜 가며 사용하고 있다.

이 집은 서울의 종로구 안국동 8번지 1호에 있다. 서울특별시 민속자료 제27호로 지정되었다. 소유주는 상구 씨의 모친인 공덕귀孔德貴 여사이다.

충청남도 아산牙山군 둔포屯浦면 신항新項리 143번지에는 중요민속자료 제196호인 '윤보선 전 대통령 생가'가 있다. 생가 일대에는 해평 윤씨들이 세거하고 있다. 그중에서 가장 당당한 집이 민속자료로 지정된 이 건물이다.

흔히들 말한다. 옛날에 벼슬이 영의정에 이르면 한 족친에서 중흥시조라 해서 떠받든다. 하물며 이 집에선 대통령이 탄생했으니 이제 중흥시조의 종가 노릇을 할 만하다고들 한다.

동남쪽을 향한 대문채가 있다. 들어서면 반듯한 마당이다. 동편에 바깥사랑채가 있고 맞은편에 안채로 들어서는 중문이 있다. 중문으로 들어서면 네모가 반듯한 안마당이다. 북쪽으로 정침이 있다. ㄱ자형이다. 아산뿐만 아니라 해

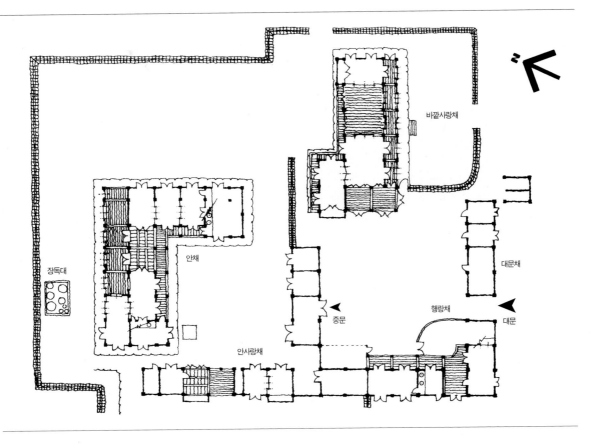

미까지, 아니 김포까지 서해안 일대는 ㄱ자형의 안채가 구성되는 것이 가장 보편적이다.

이 지역에선 안채의 ㄱ자에 맞추어 중문간채를 ㄴ자형으로 만들어 받쳐 주게 한 것이 일반형이다. 이 집도 중문간채와 서쪽의 안사랑채가 ㄴ자형이 되면서 안채의 ㄱ자형을 받쳐 ㄴㄱ형을 이루고 있다. 바깥사랑채는 一자형이다.

이 지역의 일반형에서 보면 이 건물은 나중에 첨가된 것에 속한다. 아마 이 집에서도 사랑채는 뒤늦게 건축되었을 것이다. 이른바 1920년대 이래 유행하던 박길룡朴吉龍 선생류의 개량식 한옥풍에 따라 지어진 것이기에 그 점을 알

아산에 있는 윤보선 전 대통령 생가는 대문채와 바깥사랑채, 안사랑채, 안채로 이루어져 있다. 서해안 일대에 분포되어 있는 보편적인 경향에 따라 이 집 안채도 ㄱ자형이다. 안채 서편에 위치한 안사랑채와 안채 맞은편의 중문간채가 ㄴ자형이어서 전체적으로는 ㄴㄱ형을 이루고 있다. 一자형의 바깥사랑채는 나중에 첨가된 것이다.

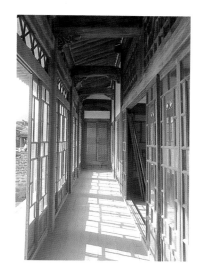

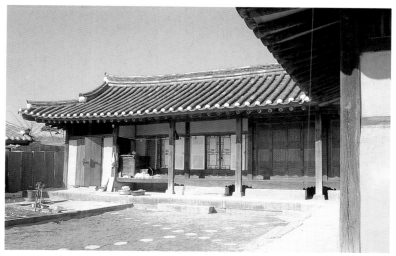

왼쪽/ 아산 생가의 바깥사랑채. 개량식 한옥
풍에 따라 지은 것이다.

오른쪽/ 생가의 안채 전경. 방에 앉아 내다본
모습이다.

수 있다.

유리창이 있는 문짝을 달았다. 아주 얇은 투명유리를 하얗게 갈아 불투명하
게 하면서 무늬를 구성하는, 당시로는 최신에 건축자재가 사용되었다. 마루도
서양식의 장마루다.

윤선생댁은 시대의 성격을 잘 반영하고 있는 구조물로 점철되어 있다. 어제
의 건물이 있고 과도기적 구조의 건물이 있는가 하면 오늘에 적응하는 건물도
있다. 생가와 안국동 두 집을 합하면 18세기에서 20세기에 이르는 살림집의
변천 역사를 보는 좋은 자료가 되겠다.

종가집 특유의 정서와 체온이 담긴 보은의 선씨댁

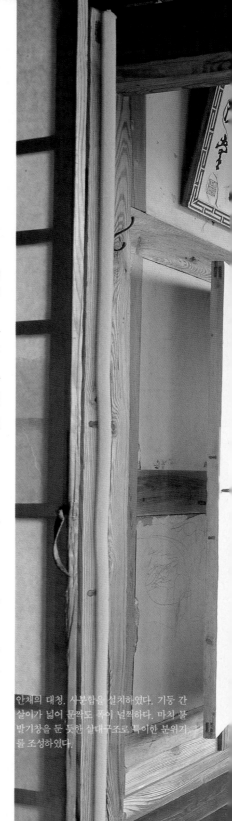

충청북도 보은군 외속리면에는 큰 살림집이 있다. 이 종가집은 그 장대한 규모와 꾸밈으로 종가집 특유의 정서와 체온을 느끼게 한다. 아울러 요즘 집의 평면 구성이 이미 우리의 한옥에서 수없이 되풀이되던, 옛것의 연장이라는 점을 밝히고 있다.

보은에서 속리산으로 가는 신작로를 차로 달린다. 오른편으로 삼년산성三年山城을 끼고 가다 보면 법주사로 가는 말티고개 어귀가 된다. 우리는 그 길로 가지 않고 오른편의 평탄한 길을 택한다. 한참을 가자 들이 열리는 첫머리에 속리산으로 들어가는 길의 푯말이 보인다. 오던 신작로를 따라 곧바로 가면 화령火嶺이 나온다. 경상북도 상주尚州 땅인 화령은 영남으로 가는 큰 고개의 하나다.

길을 꺾어 가면 오른편으로 우거진 숲이 보인다. 잘 자란 소나무가 빽빽이 들어서 있고 그 숲속에 큼직한 기와집이 있다. 양회다리 건너 숲속 길을 따라 대문을 찾아가면 대문이 바라다보이는 곳에 정려각旌閭閣과 비석이 하나 서 있다.

정려각에 가 본다. 단간의 작은 비각인데 주변에 담장을 쌓았고 문이 따로 섰다. 정려판은 홍판紅板으로, 흰색 큰 글씨로 '효자 증 조산대부 동몽교관 선처흠지문孝子贈朝散大夫童蒙敎官宣處欽之門' 이라 쓰고 약간의 간격을 두고 '열녀 선처흠처 영인경주김씨지문烈女宣處欽妻令人慶州金氏之門' 이라 한

안채의 대청. 사분합을 설치하였다. 기둥 간 살이가 넓어 문짝도 폭이 널직하다. 마치 불 발기창을 둔 듯한 살대구조로 특이한 분위기 를 조성하였다.

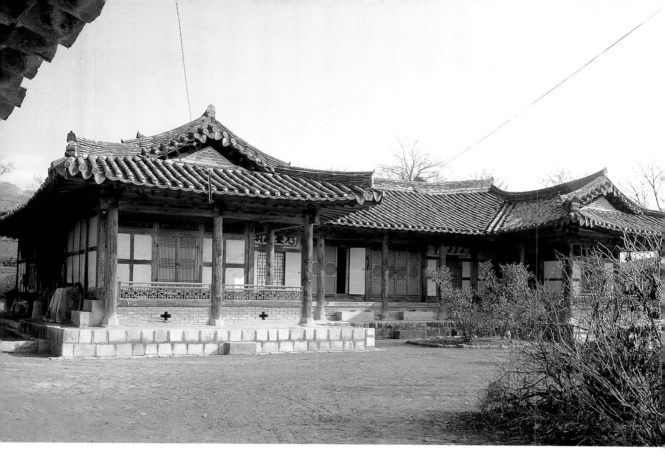

위/ 안채의 전경

아래/ 안채 대청에 앉아 내다본 넓은 마당. 행
랑채로 둘러싸여 있다.

H자형의 평면은 크게 세 구역으로 나누어 살필 수 있다. H자형은 중앙의 一자
부분과 좌우 날개의 세 부분으로 구분된다. 一자 부분의 중심은 대청이다. 4칸
의 규모로 좌우로 방이 있다. 정면에서 보면 1칸이지만 겹집의 넓이여서 안방
은 아래윗방으로 나뉘어 있다. 샛장지를 두어 아래윗방을 나누었다. 건넌방은
통칸으로 삼았다. 이들 안방, 건넌방과 대청 앞쪽으로 앞퇴의 툇마루와 뒤편
의 쪽마루가 시설되어 있다.

　　대청은 사랑채만큼 넓은 것은 아니지만 다른 집에 비하면 퍽 넓은 편이다.
이 집을 지은 대목은 상당한 식견이 있고 안목을 구비한 재주 있는 사람이었
던 듯싶다. 정교한 구조에서 대들보를 가구하였는데 대들보는 놀랍게도 구불

거린 용목龍木을 채택하였다. 천연스러움의 도입인데 이는 웬만한 대목은 겁을 내고 쉽게 다루지 못하는 부분이다.

대청에는 예부터 전해 오는 세간들이 있다. 세간 중에 뒤주는 특이하다. 작은 뒤주는 통상적이나 안방 벽에 기대어 놓은 큰 뒤주는 윗뚜껑을 열고 곡식을 퍼내다 쓰게 만든 것이 아니라 옆에 빈지문을 들이고 그리로 내다 쓰게 되었다. 역시 큰댁답다. 지금은 대부분 도회지로 떠나 살고 있어 빈 집이 태반인 세대에서 아직도 살림을 살고 있는 안식구들에게 감사를 드려야겠다.

대가댁 안채의 큼직한 뒤주들. 안방 벽에 기대어 놓은 뒤주는 옆에 빈지문이 달렸다. 그리로 곡물을 꺼내 쓴다.

안방·아랫방 아랫목 뒷벽엔 벽장이 있다. 벽장문에 옛날 글씨를 붙였다. 선비댁의 규방답게 꾸며졌다고 할 수 있는 분위기다. 아랫목에 앉으면 대청으로 통하는 분합문이 보인다. 가깝게 문이 있다. 그만큼 방의 넓이는 안존하다. 그러나 윗방 쪽으로 바라다보다가 샛장지를 열면 윗방까지가 훨씬 넓게 바라다보인다. 그 방의 뒷창을 반만 열면 바로 뒤꼍의 장독대까지 내려다보인다. 샛장지는 네 짝의 맹장지이다. 창호지로 안팎을 싸발랐다. 그리고 아랫방 쪽 면에 시구詩句를 쓴 대련을 붙였다. 인격 함양을 위한 방이었다. 샛장지 저쪽의 윗방에도 벽장과 다락문이 달려 있다. 아주 쓸모 있는 구조다.

안방은 마나님이, 건넌방은 며느님이 사용하게 만든 것이다. 안방의 윗방엔 따님이 기거하기도 한다. 안방에 이어져 있는 북쪽의 날개는 뒤편이 큼직한 부엌과 찬방이고 그 남쪽에 방이 1칸 있다. 작은따님이 기거하던 곳이라 한다. 대청 건너편의 건넌방에 이어져 있는 남쪽편 날개엔 찬광을 비롯한 시설과 방이 마련되었고 그 서쪽 끝엔 마루방을 만들었다. 일종의 내루와 같은 구조다. 이 부분에 며느리의 방과 찬모, 침모들의 방이 있다. 지금은 시어머니와 며느리가 안방과 건넌방을 나누어 쓰고 있는데 건넌방은 완전히 신식으로 꾸며서 현대인이 생활하기에 어려움이 없다. 오히려 만족하고 있다고 젊은 인텔리 며느리는 자신감에 넘쳐 있다. 부러운 게 없는 것이다. 대가댁 며느리로서 남보다 앞장서서 긍지 있게 살고 있다고 넌지시 말한다.

한옥에 산다는 긍지는 대단하다. 현대인들이 돈 주고도 맛볼 수 없는, 맛보

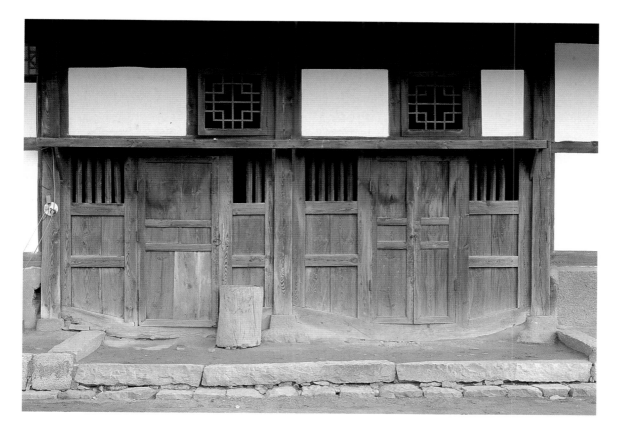

안채의 부엌과 광창

기를 원하여 일부러 돈을 들여 가며 찾아가야 하는 번거로움이 없다. 흔히 현대인들은 자기가 사는 집을 현대 건물이라 하면서 옛날의 우리 집과는 동떨어진 것으로 짐작하고 있다. 한편 마음으로는 한옥에 살아야 한다는 가닥을 지니고 있다. 옛날과 동떨어진 현대의 집에 산다는 점에 불안을 느끼고 있다. 또 한편으로는 현대의 집에 살고 있다는 점에 안심한다. 한옥에 살면 얼마나 불편하였을까 생각한다. 두 마음이 상충하고 있다. 그러면서도 불안한 쪽이 강하다. 동떨어져 있는 듯이 느껴지기 때문이다. 그러나 요즘 집의 평면 구성은 이미 우리의 한옥에서 수없이 되풀이되던 것에 불과하고 그 바탕에서 오늘에 이어지고 있다는 사실을 깨닫게 되면, 오늘의 현대 건축이 옛것의 연장이며

그것이 세계적인 성향과도 맞아떨어
진다는 점에서 매우 만족스러운 자
긍심을 지니게 된다. 보은의 선씨댁
은 바로 그 점을 우리에게 강조하고
있다.

사당채는 사랑채의 뒤편에 있다.
담장을 둘러 따로 일곽을 이루게 하
고 문을 만들어 드나들게 하였다. 이
댁의 사당 건물은 여느 사당채와는

대문간채. 대문으로 들어서면 바로 내외벽과
만나게 된다.

다르다. 다른 집의 사당은 완전히 묘廟형의 건물인데 이 집의 사당은 외형부
터 웬만한 사랑채처럼 생겼다. 一자형의 평면에다 앞퇴를 얹고 또 전면에 분
합문을 달았다. 그래서 언뜻 보기에 사당이라고 짐작하기 어렵게 생겼다. 사
당 건물 서편에 길쭉한 평면의 부속건물이 한 채 서 있다. 제기고祭器庫 등의
용도를 겸한 부속건물이라 한다. 이 댁은 효자와 열녀를 배출한 이름난 댁이
다. 효자들이 조상님들을 잘 모실 수 있도록 사당을 짓는 데도 생각을 깊게 하
였던 것이라고 할 수 있다.

하루 내내 사진 찍고 인터뷰하고 잘 먹고 인사하고 물러나니 벌써 석양 때
가 겨웠다. 하루를 우리는 즐겁게 보냈다.

활달하고 미려한 집, 함열의 김해 김씨 파종택

전라북도 익산에 있는 김해 김씨 파종택은 집안의 가세를 일으켜 준 스님과의 인연을 배려해 염주 모양의 길지에 자리를 잡았다. 경복궁을 지은 솜씨 좋은 도편수가 집 짓기의 새로운 사조를 받아들여 지은 곳답게 과실광, 꽃담, 월문의 모습이 눈길을 끌고 미세기를 설치한 문과 창은 주인의 숙련된 식견을 엿보게 한다. 집 밖 사람들에게 좀처럼 공개된 적이 없다는 사랑방도 활달하고 미려하다.

종택의 전경

좀처럼 명함을 내놓지 않는데 그날은 집이 탐나서 주인 아주머님께 명함을 드리고 인사를 청하였다. 마침 출장중이었다. 동행들이 저만큼 간 뒤에 따로 뵈었다. 원래 그 집은 출장 행보에 들어 있지 않았지만 종가댁이란 이야기를 듣고 찾아갔다. 의식이 발동한 것이다.

문화재전문위원의 명함을 보더니 반색하신다. 김상기金庠基 박사님을 아느냐고 묻는다. 지금은 고인이 되셨지만 서울대학교 문리대 사학과에서 동양사를 가르치시던 당대의 석학이셨다. 국내 사학자들의 안목이 너무 소극적이라고 늘 개탄하시던 심오한 식견을 지니신 분이었다. 광복 이후 사학계에서 빛나는 태두셨다. 그분은 혼인식을 주관해 주셨다. '내가 주례 서면 첫아들 보게 된다'는 보증도 하셨다.

김상기 박사는 호가 동빈東濱이셨다. 그분의 함자를 뜻밖에 듣게 되었는데 고모부님이라고 한다. 참 세상은 넓으나 좁기도 하다.

동빈 선생도 고향이 김제金堤이다. 그분의 집안이 지금도 이 일대에서 상당한 기반을 형성하고 있다고 한다.

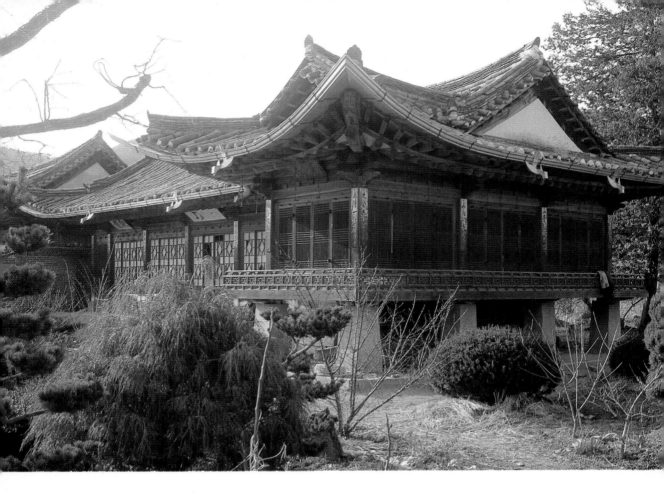

사랑채의 전경

이 댁은 전라북도 익산益山군 함라咸羅면 함열咸悅리에 있다. 당년 59세의 김안균金晏均 선생이 대주이고 부인은 54세의 이영자李瑛子 여사다. 전주 이씨가 그의 본관이다. 문벌 좋은 집안끼리의 혼사라고 크게 소문이 났었고 새색시가 예뻐서 더욱 칭송이 자자했단다.

사진을 한 장 찍자고 부탁하니 곱고 청초한 한복으로 갈아입고 응해 주셨다. 따님과 새며느님이 좌우에 서서 부축하였다. 김대벽 선생이 감탄하면서 찍었다. 비록 석양빛이긴 해도 우아한 모습이 잘 드러났다. 그러나 이때 찍은 사진은 책에 싣지 못하였다. 대주님이 요즘 병환중이시다. 그럴 때 화사한 모

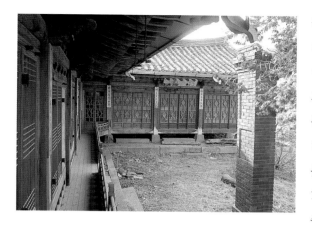

사랑채의 앞퇴

돌 쌓는 데 따라 나타나도록 구조되는 것인데, 여기 샛담의 기법은 벽체를 벽돌로 일률되게 쌓은 뒤 일정한 자리에 몰타르를 발라 마티에르를 구성하고 거기에 무늬와 그림을 그려 넣어 장식하였다. 꽃담의 구조기법과는 다른 것인데 이 댁에서는 그런 담을 화초담이라 부른다. 이런 화초담은 대원군의 별장이 있던 석파정石坡亭을 비롯한 서울 도성 내의 잘 지은 제택에서 볼 수 있다. 이는 1920년대 이후에도 계속되는 치장이었다. 이 댁도 그런 추세에서 채택되었다고 할 수 있다.

이제는 이런 치장의 화초담도 보기 어렵다. 많은 집들이 헐려 나갔기 때문이다. 흔하던 것이 흔치 않게 되면 보기 어렵게 되고 못내 아쉬워지는 법인데, 다행히 이 집에 남아 있어 크게 참고는 되나 불행하게도 상태가 나빠져서 전모를 다 볼 수 없게 된 점이 아쉽다.

단문을 들어서면 역시 번듯한 마당이고 북쪽에 앉아 남향한 사랑채가 보인다. 당당한 규모다. 사랑방은 서쪽에 있다. 위치로 보아 안채에 가까운 자리다. 이는 안채와의 연계가 고려된 것이라고 할 수 있다.

몸체는 전면이 6칸반이다. 반 칸이 사랑방의 머리퇴처럼 구조되어 있다. 이것은 몸체에서 익랑(문의 좌우편에 지은 행랑)이 뒤로 첨가될 때 그것을 3칸의 칸반통으로 설정하기 위한 배려이다. 뒤편으로 이어진 건물은 대청 2칸과 북쪽 끝의 1칸의 방으로 구조되어 있다. 이들이 칸반통이어서 앞퇴가 형성되었다.

사랑방과 뒤채가 이어지는 부위에 반 칸의 툇마루가 설치되었다. 이 반 칸퇴가 안채와 연결되는 복도에 이어진다. 안채와 사랑채의 포치와 구성에서 이 연결 복도가 처음부터 고려되었던 것이다.

사랑방은 앞퇴가 있는 칸반통 2칸이다. 머리퇴의 반 칸이 사랑방에 부속되어 있다. 구들도 설비되었다. 부속실로서 각종 기능이 부여된 부분이다. 현대

인들이라면 이 부위에 목욕하거나 대소변을 처리하는 구조를 시설할 수 있을 것이다.

대청에 앉아 사랑방 문을 열고 들여다보면 머리퇴의 저쪽 끝까지가 까마득하게 보인다. 대청에서 사랑방으로 들어가는 문짝은 옛날식의 여닫이 분합이 아니라 물홈대에 설치하고 밀어 열게 한 미세기이다. 아랫방과 윗방 사이의 장지문도 미세기를 설치하였다. 안목 있는 주인의 식견이 문과 창의 시설을 완고하게 하였다. 창은 머름대 위에 얼굴을 구성하였고 두껍닫이를 달아 마감

사랑채의 사랑방. 대청에 앉아 들여다보았다.

외측이다. 바깥 사람들이 사용하던 것인데 옛
모습을 고스란히 간직하고 있다.

해서 방안에서 바라다보는 맛이 정갈하다. 덧문(창)과 미닫이와 맹장지 그리
고 두껍닫이가 구비되었다.

　사랑방 다음이 4칸 대청이다. 다음이 작은사랑방이고 다음 칸도 마루 칸 시
설이다. 마루 칸 구조의 남쪽으로 1칸이 돌출하였다. 사랑채는 전체가 乙자형
의 구성이다. 좁은 집만 보던 눈에는 아주 시원시원해서 좋다. 크고 활달하기
때문이다. 사랑채의 내부는 지금까지 한 번도 건축을 공부하는 학자에게 공개
한 적이 없었다고 한다. 우리들이 개시한 셈이 되었다. 고맙다는 인사를 거듭
하였다.

　종부님은 다정하고 자상하시다. 따님과 며느님은 친절해서 먹을 것과 마실
것을 연달아 권한다. 객들의 마음은 대단히 흡족하였다. 구경을 끝내고 인사
드리고 떠나면서 우리들은 바깥어른의 병환이 어서 쾌차하시라고 마음속으
로 빌었다.

지도 제작의 대가, 위백규 선생댁

전라남도 장흥 땅 소록도가 보이는 바닷가로 나가는 곳에 지도 제작의 대가로 알려진 위백규 선생의 종가집이 있다. 이 집은 4칸의 넓은 대청과 앞퇴와의 경계선을 폐쇄한 구조를 보이는데, 이것은 다분히 서울식으로 1930년대 순천이나 군산에서 흔히 보이던 형식이다. 이것으로 건축양식이 주도적인 한 유형으로 점차 통합되어 감을 느낄 수 있다.

한지를 따로 마련하고 있다고 해서 무엇에 쓰려느냐고 물었더니 「대동여지도 大東輿地圖」를 예스럽게 인쇄하고 그것으로 조선전도朝鮮全圖를 만들려 한다는 대답이다. 벌써 10여 년 넘게 「대동여지도」와 함께 생활하고 있는 이우형李祐炯 씨의 최근 작업이다. 이 친구를 사귄 지가 30년도 넘었나 보다. 파란만장의 인생인데, 등산 다니면서 요긴하게 쓸 등산 지도를 만들면서부터 지도 제작에 골몰하더니 드디어 「대동여지도」에 몰입하였고, 10여 년 동안 거기에 탐닉해 있다. 가깝게 보고 있어서 지도를 만드는 일이 얼마나 세심해야 하고 치밀해야 하며 꾸준해야 할 뿐만 아니라, 편집에 대한 식견도 뛰어나야 하는지를 잘 인식하게 되었다.

그런 중에 「대동여지도」보다 100년 앞선 시기에 지도 「환영지(寰瀛誌, 2권1책. 1770년에 짓고 1822년 위영복魏榮馥이 간행. 천문天文, 성위星緯, 절서節序, 운회運會, 지리, 강역, 국도國都, 산천, 제왕국통帝王國統, 성현도통, 명물, 도석道釋, 도수度數, 병진兵陣, 관직, 궁실, 능묘 등으로 분류하여 기록하고 64매의 도해圖解를 첨부한 지리서)」를 만든 분이 사시던 댁이 지금도 장흥長興

대문 밖의 작은 연못

옆면/ 위백규 선생 고택 전경

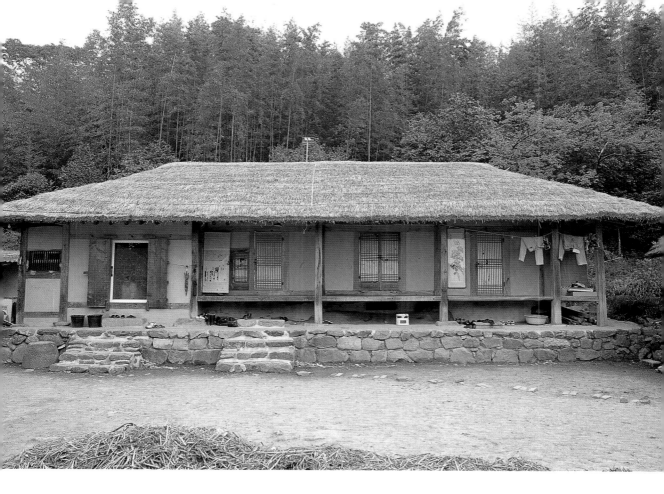

넓은 안마당과 안채 전경

도 투실하고 지은 목수 솜씨도 수준급 이상이다. 그만하면 기와집 부럽지 않을 정도다.

선비의 사랑채와 달리 방의 부엌과 그에 달린 공간들은 농사짓는 일에 도움이 되도록 만들어져 있다. 쇠죽을 끓이는 큼직한 가마솥이 걸린 아궁이에 장작불이 타고 있는데 도시문명에 찌든 이의 가슴을 설레게 만든다. 인류가 불로 인해서 문명과 문화가 발달하였다는 말을 들었다. 그런데도 불구하고 현대인들은 거의 불을 볼 기회가 없는 지경에 있다. 더구나 자라나는 아이들은 그런 불이 어떻게 생긴 것인지를 알 수 없는 환경 속에서 성장하고 있다. 이제 인

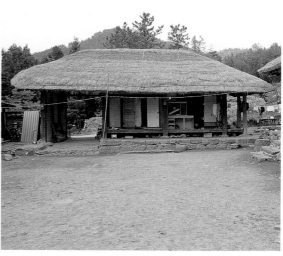

류가 불을 멀리해야 되는 시기가 되었다는 것인가. 아니면 우리 국가정책에 어떤 미비점이 있어 그것을 외면하고, 기름 한 방울 나지 않는 나라에서 다 수입해서 쓰는 석화 연료만으로 생활하게 하는 일이 벌어지고 있는 것인가.

안채가 있는 안마당으로 들어가려니 사랑채에서는 바로 들어갈 수 없다. 사랑채 뒤 헛간채로 가 봐도 역시 들어갈 수 없게 되었다. 헛간채가 ㅁ자형에서 서편 날개 쪽을 막고 섰다. 헛간채를 끼고 더 들어가니 다시 남향한 건물이 한 채 있는데 거기가 대문채라고 한다.

대문은 북방에서 남쪽을 향하고 들어가게 되었다. 매우 보기 드문 일이다. 한옥은 대부분 남방에서 북쪽으로 들어가거나 동편에서 서향하고 들어가는 문이 대부분이다.

남향한 아파트에 북쪽으로 통로가 열렸으면 그 집의 현관은 집의 북방에 있고 북쪽에서 남향하고 들어가게 된다. 예부터 정북에서 정남으로 난 문은 집의 여인들을 들뜨게 만든다고 해서 금기시하였다. 현대 아파트의 그런 문 때문에 사회문제가 되는 성 개방이 촉진된 것 아니냐는 곱지 않은 시각도 있는

왼쪽/ 사랑채에 딸린 아궁이. 쇠죽을 끓이는 큼직한 가마솥이 걸려 있다.

오른쪽/ 이 댁 대문간채는 보기 드물게 남향해 있다.

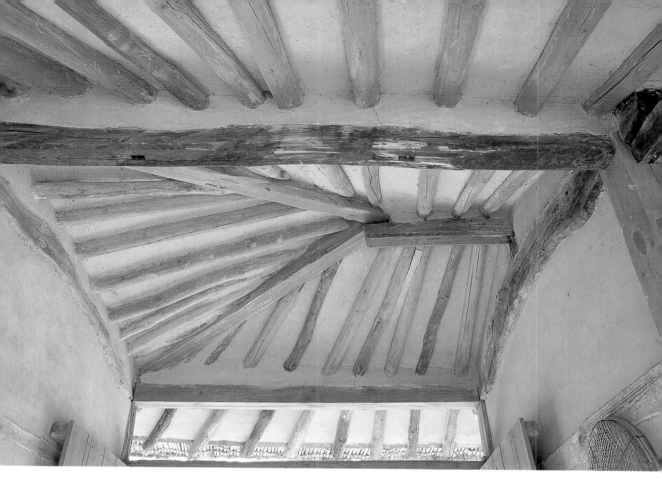

대문간의 가구. 추녀와 부챗살처럼 건 서까래
구성이 멋지다.

판인데, 여기 그런 문의 고전이 있으니 아파트를 설계하는 이들이 변명할 근
거를 얻은 셈이 되겠다.

　대문간채는 칸반통의 3칸반 규모다. 역시 지붕이 후덕하게 생긴 구조이다.
문은 서쪽 끝 칸을 개방하고 드나들게 하였는데 올려다보면 추녀와 부챗살처
럼 건 서까래의 구성이 참 멋지게 보인다. 재사벽한 벽체와 앙토한 흙의 색조
가 보여 주는 따뜻한 맛이 포근하다.

　1999년에 이화여대 색채연구소에서는 우리 나라의 옛날 집이 지닌 색채를
조사하였다. 그중에 흙을 조사하다가 놀라운 사실과 직면하였다. 산에서 막

파다가 이렇게 백토(석비레)로 재사벽한 맑은 벽체를 측정한 수치가 열아홉 살 처녀의 살색이 지닌 수치와 동일하다는 점이 밝혀진 것이다. 세월이 지나 나이를 먹은 벽면은 중년 사람들의 피부색과 같고, 마당 한 끝의 이끼낀 흙은 수명이 다된 늙은이 색과 같다고 한다. 놀라운 일이다.

재사벽한 벽에 쓰다 걸어 둔 채반 하나가 동그랗게 걸려 있다. 어느 그림을 여기에 건들 저런 분위기를 풍길 수 있겠는가. 역시 제자리에 걸맞는 물건은 따로 있는 법이다.

대문으로 들어서니 가을에 거두어들인 여러 가지를 멍석에 말리고 있다. 널찍한 안마당 가득하게 자리잡았다. 넉넉한 농가의 풍요로운 광경이며 농사짓는 집의 생동감이다. 마름들에게 추수한 곡식을 갈무리하게 하여 알맹이만 쌓는 도시의 부잣집과는 다른 풍경이 여기에 있다.

대문채는 안쪽으로 앞퇴를 만들었다. 역시 당당한 재목으로 엄격하게 조성하였다. 가볍게 외벌대를 둘렀고 문간방과 마루가 있는데 반 칸의 머리퇴를 부설하였다. 이런 집은 도시의 부잣집과 같은 '아랫것들'의 개념이 없다. 남녀와 노소의 구분만을 염두에 두고 집을 지으면 되었다. 그러니 사랑채처럼 대문간채에 고급스러운 머리퇴를 두어도 아무런 거리낌이 없다. 이 점이 시골집의 진솔한 맛이다.

대문도 일종의 상투걸이 기법으로 기둥 위에 굵은 보를 내려 씌웠다. 그러면서도 보 좌우 볼따구니를 열고 창방처럼 결구한 납도리를 걸었다. 아주 재치 있는 솜씨를 발휘하였다.

위/ 대문 옆에 걸린 소쿠리. 벽사의 의미를 지녔다.

아래/ 안방으로 들어가는 출입문 옆에 띠살무늬의 머리창을 만들었다.

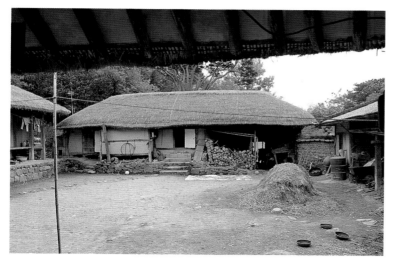
대문간채에서 바라다본 사랑채

안채는 반듯한 산돌로 줄과 이를 맞추어 가며 세벌대를 조성하였다. 가난한 시골집의 죽담과 다른 기풍이 서렸다. 부엌과 안방 앞에 층계를 설치하여 다니기 쉽게 하였다. 안방은 옛날로 치면 초가삼간이다. 옛날엔 부엌은 칸 수로 치지 않았다. 1909년 대한제국 말엽까지의 관습이었다.

부엌은 관례에 따라 서편에 있다. 이를 4세기경의 문헌에서는 '재서호 在西戶'라는 특징을 보이는 구조로 설명하였다. 부엌은 칸반의 규모다. 반 칸의 머리퇴를 두었기 때문이다. 반 칸 머리퇴는 반대편 건넌방 옆에도 있다. 좌우 대칭이다. 이 집엔 머리퇴와 함께 앞퇴와 뒤퇴를 두어서 앞퇴를 개방하고도 방의 넓이는 칸반이 된다. 남부 지방의 개방성에 따라 홑집으로 짓되, 넓이를 확보하기 위해 뒤퇴를 더 두는 방안을 채택하였다. 좋은 방도를 추구한 것이다.

안방 출입구 옆에 작은 띠살무늬의 머리창을 만들었다. 남방에서나 볼 수 있는 일종의 눈곱재기창인데 아랫목에 앉은 채로 내다보며 찾아온 사람과 대화할 수 있다. 이 창이 있으면 머리맡이 한결 더 밝다. 같은 창호지 바른 명장지인데도 드나드는 외짝 문에 비하여 더 밝게 느껴지는 까닭이 무엇인지를 아직 잘 모르고 있다.

다음 칸은 두 짝 분합을 달았다. 마루방이다. 마루를 깐 좁은 대청 앞에 문을 만들어 다는 예를 안동이나 경주와 울주, 마산에 이르는 지역에서도 볼 수 있고, 남해안과 서해안 일부에서도 찾을 수 있다. 넓은 대청을 개방한 구조와는 또 다른 유형이다. 초가삼간 계열의 건물에서 흔히 볼 수 있는 유형이라고 할 수 있다. 제주도에까지 분포된 이 유형의 시작과 발전이 어떤 것인지는 아

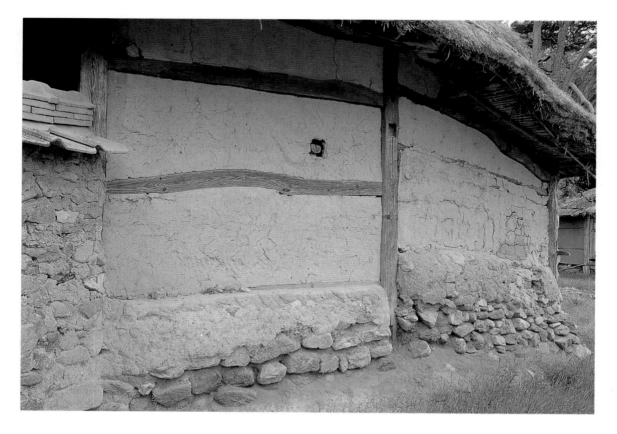

토벽이 반듯한 모양이 아니라 둥글게 돌아간 형태를 하고 있다.

직 밝혀져 있지 않다.

마루방 다음이 건넌방이고 규모는 역시 안방과 마찬가지의 칸반통이다. 그러나 뒤퇴를 열고 나설 수 있게 하여 방의 넓이는 한 칸으로 축소되었다. 바깥으로 나서는 부분은 봉당인 채로 그냥 두고 뜰마루도 설치하지 않았다. 고풍스러운 봉당의 자취가 그렇게 남았다는 점이 재미있다.

어머니가 요구하는 넓이와 딸이 사용하는 방의 넓이에 차이를 두었다는 점도 점고된다. 안방과 건넌방의 격차이다. 건넌방 옆의 머리퇴는 기둥 사이가 개방되어 부엌 쪽과는 차이를 보인다.

퇴보가 걸린 형상이 재미있다. 거의 우미량에 가깝게 휘어 오른 퇴보가 귀